휴식을 위한 지식

휴식을 위한 지식

허진모 지음

그림,
우아한 취미가 되다

이상

휴식을 위한 지식
그림, 우아한 취미가 되다

초판 1쇄 발행 2016년 9월 5일
초판 7쇄 발행 2019년 10월 28일

지은이 허진모
펴낸이 이상규
주간 주승연
디자인 엄혜리
마케팅 임형오

펴낸곳 이상미디어
출판신고 제307-2008-40호(2008년 9월 29일)
주소 (우)02708 서울시 성북구 정릉로 165 고려중앙빌딩 4층
전화 02-913-8888(대표), 02-909-8887(편집부)
팩스 02-913-7711
이메일 lesangbooks@naver.com

ISBN 979-115893-025-7 03600

미술작품 감상에 앞서 필요한 것들

미술관에서 현대 미술작품을 마주할 때 어떤 생각을 하는가? 많은 사람들이 미술작품을 접할 때 어쩔 줄 몰라하곤 한다. 감상이라는 것에 대한 선입견이 작용하기 때문이다. 무언가를 알아야 제대로 감상할 수 있다는 선입견 말이다. 사람들은 대부분 작품을 아무런 사전 지식 없이 감상하기에 앞서 본능적으로 작품의 가치와 의미가 무엇인지 따져 보려고 한다. 물론 잘못된 태도는 아니다. 누가 언제 어떤 상황에서 이 그림을 그렸는지 안다면 그림의 의미는 새롭고 깊이 있게 다가오기 때문이다.

물론 무작정 보고 느끼기만 해도 작품 감상은 충분히 가치가 있지만 그런 감상은 오래가지 못하는 경우가 많다. 같은 감정이 반복되면 쉽게 피로해지기 때문이다. 그래서 '알고 보는 것'이 미술을 더 흥미롭

게 만들고, 더 오랫동안 즐길 수 있게 만들어준다. 즉 그림에 드러나 있지 않은 화가, 시대적 배경에 대한 지식은 감상에 앞서 매우 중요한 요소가 된다. 그런 객관적 지식과 그림 자체의 시각적 정보들을 더해 우리는 그림을 보며 감동하기도 하고 한 시간 넘게 하나의 그림 앞에 머물기도 한다.

모든 예술작품이 그러하듯이 그림의 진정한 가치는 화가가 창조해 낸 '물질'이 아니라 그것을 제대로 감상할 줄 아는 사람에 의해 비로소 완성된다. 따라서 그림의 가치는 절대적이며 객관적인 것이 아니라 개 개인의 취향과 상황에 따라 얼마든지 다르게 형성된다. 그럼에도 불구 하고 우리는 오랜 세월 동안 수많은 사람들에 의해 사랑받고 칭송받는 다수의 작품들에 대해 객관적인 지식을 알아야 할 필요가 있다. 그런 보편적 지식 속에서 개별화된 의미가 가치를 가지기 때문이다.

이 책을 쓴 목적은 매우 간단하고 어떤 면에서는 매우 속물근성을 띠기도 한다. '나도 좀 그림을 알면 안 될까?' '아무것도 모르는 내가 미술관에 들어갈 때 위축되지 않고 당당해질 수는 없을까?' 예술작품 을 즐기는 행위가 극소수의 전유물로 되어버린 것은 당신의 탓이 아 니다. 당신은 무지하기에 앞서 무관심했을 뿐이다. 그래서 이 책의 목 적은 미술 지식이 부족하지만 그림에 대해 좀 알고 싶어 하는 사람들 을 위한 미술의 세계 입문서가 되는 것이다. 그림 앞에서 위축되지 않 고 당당히 즐기길 바라는 마음에서 시작된 글쓰기이다.

기존에 나와 있는 수많은 미술사 책들, 교양서들보다는 확연히 쉽 고 재미있을 것이다. 미술을 전공하지 않은 내가 스스로 미술을 깨치 는 과정을 바탕으로 썼기 때문에 누구든지 부담 없이 읽을 수 있을 것

이다. 누구나 읽을 수 있는 미술 책! 그것이 바로 내가 원하는 바이다. 미술은 어렵고 고상한 것이 아니라 희로애락을 겪는 인간이라면 잠시 그림 앞에서 멍해질 필요가 있다. 나는 그림 앞에서 멍해질 수 있는 시간을 선물하고 싶다. 그림을 느끼고 그림과 대화하고 화가를 이해하는 과정을 더 많은 사람들이 즐겼으면 한다.

3장 알듯 모를 듯한 화가들

5장 미술에 대한 생각의 흐름, 사조 ────────

상식에서 시작하는
미술사

세상에서 가장 비싼 그림들

부호들은 그림 한 점을 수백억 원씩 주고 사곤 한다. 모나리자와 같은 작품은 국가의 특별한 관리를 받으며 가격을 매길 수도 없을 정도이다. 그 그림들은 도대체 무엇이기에 이런 가치를 인정받는 것일까. 그림이나 조각과 같은 예술작품의 가치는 제대로 평가받을 수 있는 기회가 많지 않다. 어떤 계기가 있어야만 감정을 위한 잣대를 들이댄다. 그 계기란 일반적으로는 '매매'나 '경매'처럼 흥정을 통해 소유권이 움직일 때와 상속이나 증여로 인해 '세금'이 매겨질 때, 드물게는 '화재'나 '도난'처럼 존재 자체에 변화가 있을 때이다.

2004년 8월. 노르웨이 오슬로의 뭉크박물관에서 두 점의 작품이 도난당했다. 이 사건은 영화에서 볼 수 있는 지능적인 절도가 아니라 대낮에, 그것도 미술관에 관람객이 가득한 가운데서 일어났다. 총기로

무장한 2인조 강도들은 경비원과 관람객 수십 명을 위협하며 전시되어 있던 그림을 떼어내어 대기하고 있던 자동차에 싣고 도주했다. 무방비 상태에서 너무도 단순한 방법으로 저질러진 강도사건이었다. 이때 도난당한 작품은 에드바르트 뭉크Edvard Munch의 절규The Scream와 마돈나Madonna였다.

당시 알려진 두 작품의 가격은 230억 원에 달했다. 명화 도난사건에서 대중의 관심은 작품을 '어떤 방법으로 훔쳤나'와 '그림의 가치가 얼마나 되나'에 쏠려 있었다. 결국 이 사건은 뭉크의 작품 두 점을 평가하는 감정의 기회가 되었다. 항상 그랬듯이 도난 사건 이후 이들 작품의 가격은 크게 상승했다. 자본주의 사회에서 대중의 관심은 곧 돈이기에 도난당했던 작품 외에도 뭉크라는 화가가 그린 모든 작품의 가치가 상승하는 결과를 낳았다.

많은 미술품들이 도난당한 후 되돌아오는 경우가 드물고 수사도 미궁에 빠질 때가 많지만 이 사건은 다행히 그렇지 않았다. 2년이 지난 후 약간 훼손된 상태로 작품은 다시 박물관으로 돌아왔던 것이다. 그렇지만 사건이 있고 난 후 얼마 지나지 않아 범인이 잡힌 것에 비해 작품의 회수가 너무 늦었기에 온갖 소문이 무성했다. 노르웨이 정부가 부인했음에도 범죄 조직과의 거래설이나 대가 지불설 등이 난무했다. 게다가 사안의 중대성에 비해 범인들에게 선고된 형량이 무겁지 않았던 것이 이러한 음모론을 더욱 부채질했다. 이 사건이 일어나기 10년 전에도 뭉크의 작품은 도난의 수난을 겪었는데 이런 사건들로 알 수 있는 사실은 이제 미술작품에는 단순히 물건 값만을 논하는 수준이 아닌 국가적, 사회적, 문화적인 복잡성이 얽혀 있다는 것이다. 그 복잡

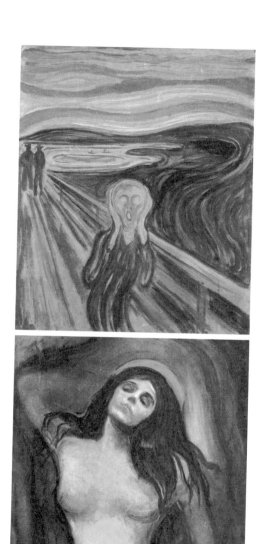

1910년 작 뭉크 '절규'(위)
뭉크 '마돈나'(아래)

성은 천문학적인 '가격'이라는 수치가 잘 말해주고 있다. 이렇게 뭉크의 작품은 곧잘 도난 사건의 표적이 되었는데 그럴수록 뭉크의 명성은 높아졌고 작품의 가치 또한 덩달아 상승했다.

모나리자
도난사건

사건의 시작

그는 최고의 전문가를 고용해 어떤 명화의 위작을 만들어냈다. 누가 봐도 구별해낼 수 없을 정도로 완벽하게 위조된 작품은 모두 여섯 점. 그리고 이 위작을 구매할 대상도 이미 물색해놓은 상태이다. 모든 준비가 끝나고 이제 진품만 사라지면 이 위작들은 각각 구매자의 품에 안기게 된다. 물론 위작이 아닌 진품으로서.

범행

1911년 8월 20일 프랑스 파리. 루브르의 전시관이 문을 닫을 시간이 되자 관람객들이 빠져나가기 시작했다. 마지막 관람객이 모두 나가고 경비는 문을 잠갔고 모든 조명은 꺼졌다. 얼마 지나지 않아 남자들

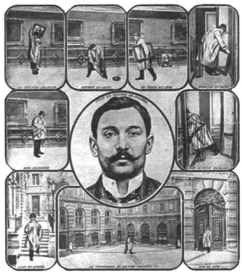

루브르 박물관 전경(위)
당시의 기사(사건 설명도)(아래)

이 움직이기 시작했다. 박물관 직원들이 입는 작업 가운을 걸친 그들은 여유롭게 보안 유리케이스와 액자를 뜯어내고 그림을 숨겨 빠져나갔다.

사라진 그림

1911년 8월 21일. 이날은 루브르의 휴관일이었다. 당시 루브르는 몇 명의 화가에게 전시된 명화를 모사할 수 있는 권리를 주고 있었다. 이것은 소수에게 주어진 특전이었는데 루이 베루Louis Beroud 또한 그 권리를 부여받은 화가 중 하나였다. 루이 베루는 이날 오전 살롱카페(모나리자가 전시되어 있던 루브르 내 전시실의 명칭)에 들어섰다. 무언가가 달라진 것을 직감했던 그는 모나리자가 있던 자리가 비어 있음을 알게 되었다. 처음엔 루브르 관계자 그 누구도 이 사실을 믿지 않았다. 더구나 그때는 루브르에서 모든 작품의 도록을 제작하기 위한 사진촬영이 진행되고 있었기에 작품의 이동이 빈번했다. 루브르가 레오나르도 다빈치의 걸작 모나리자의 도난을 인지하게 된 것은 정오가 다 되어서였다.

모나리자와 피카소

모나리자 도난사건은 프랑스 전체를 발칵 뒤집어놓았다. 루브르의 폐쇄는 물론이고 국경 전체가 폐쇄되는 초비상사태에 돌입했다. 그러나 시간이 흘러도 조금의 진전도 보이지 않는 수사 상황에 프랑스 정부는 패닉 상태에 빠졌고 이해할 수 없는 조치들이 취해지기도 했다. 그 중 하나가 피카소를 용의자로 지목한 사건이다. 1911년은 이미 피

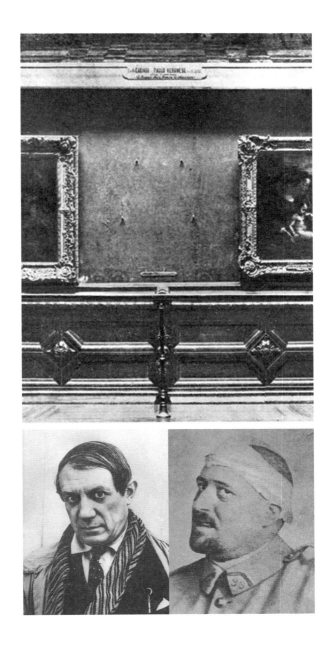

사건 당시 모나리자의 빈자리(위)
피카소와 아폴리네르(아래)

카소가 화가로서 명성을 날리고 있던 때였다. 피카소와 같이 모나리자 절도의 용의 선상에 오른 인물은 프랑스의 시인이자 소설가였던 '기욤 아폴리네르'였다. 초현실주의라는 말을 처음 쓴 작가로 알려진 기욤 아폴리네르는 피카소와 더불어 '게리 피에레'라는 인물에 의해 경찰의 수사망에 엮이게 되는데 피에레는 과거 아폴리네르가 잠시 조수로 썼던 인물이었다. 모나리자 도난 사건의 수사과정에서 피에레가 상습적으로 루브르의 소장품을 훔쳐 팔아치웠던 과거가 밝혀지게 된다. 그런 사실을 모르고 피에레로부터 조각상을 구입한 적이 있었던 피카소와 피에레를 데리고 있었던 아폴리네르가 모나리자 절도를 사주했다는 혐의를 받게 된 것이다. 조사 후 피카소는 온전히 혐의를 벗었지만 아폴리네르는 닷새 동안 구류된다. 이 당시 아폴리네르는 실연의 고통까지 덤으로 얻어 인생에서 최악의 시기를 보내게 된다. 이런 수사의 혼란까지 더해져 모나리자는 더욱 유명세를 탔다.

루브르의 포기

사건이 미궁에 빠진 채 많은 시간이 흘렀다. 루브르는 사실상 모나리자의 행방을 포기하게 된다. 모나리자가 걸려 있던 자리는 오랫동안 비워져 있었으나 어느 순간 희망의 끈을 놓은 듯 다른 작품이 그 자리를 차지하기에 이른다. '발다사레 카스틸리오네의 초상화'라는 라파엘로의 작품이었다. 세상을 떠들썩하게 했던 모나리자 도난사건은 점점 잊혀져갔고 사람들의 관심으로부터 그렇게 모나리자는 사라져갔다.

그리고 이미 제작되어 있던 여섯 점의 모나리자 위작들은 각기 주인을 찾아 갔다. 모두 지하시장의 큰손이었던 구매자들은 루브르에서

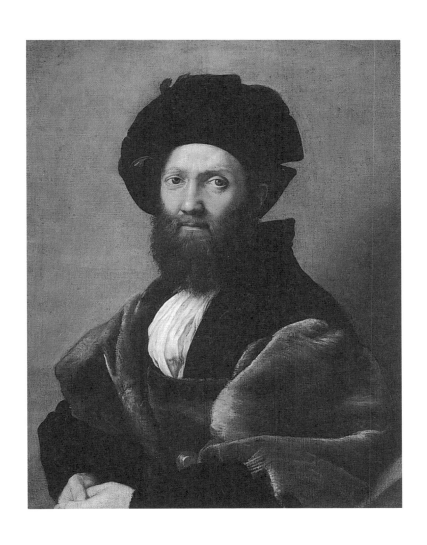

라파엘로 '발다사레 카스틸리오네의 초상'

사라진 모나리자가 바로 자신의 손에 들어왔다고 믿었다.

사건이 있은 후 2년이 지난 어느 날이었다. 이탈리아 피렌체의 화상 알프레도 게리Alfredo Geri는 한 통의 편지를 받게 된다. 그 편지의 내용은 이러했다. '나는 지금 이탈리아의 자존심을 갖고 있소. 그 옛날 나폴레옹이 이탈리아로부터 약탈해갔던 그 자존심을 말이오'.

모나리자의 소유자임을 밝힌 편지를 받은 알프레도 게리는 장난일지도 모를 이 편지를 무시하지 않았고 어렵게 발신자와 접촉을 시도했다. 그리고 그가 갖고 있던 모나리자를 보게 되었고 감정 결과 진품임을 확신했다. 그 순간 잠복해 있던 경찰이 그를 체포했고 모나리자의 존재는 세상에 다시 알려지게 된다.

절도범 빈센초 페루지아Vincenzo Perugia

빈센초 페루지아는 훔쳐낸 모나리자를 루브르 근처 자신의 아파트에 숨겨 놓았다. 그리고 2년의 시간을 보냈다. 그 동안 어떤 일이 있었는지는 확실하게 알려지지 않았다. 다만 그는 그것으로 한몫을 챙기려고 했으나 그 뜻을 이루지 못하고 체포된 것이었다. 페루지아는 모나리자 절도사건의 범인으로 조국인 이탈리아에서 재판을 받게 되었는데 자신은 프랑스가 약탈해간 국보를 다시 가져왔을 뿐이라고 주장했다. 이러한 그의 주장은 이탈리아 국민들의 호응을 얻게 되었고 여론은 페루지아를 영웅적인 행동을 한 인물로 몰아갔다. 이러한 분위기는 자연스럽게 재판에 영향을 미쳐 그가 받은 형량은 징역 1년에 지나지 않았다. 하지만 이것도 줄어들어 실제 선고받은 형량은 7개월에 불과했으며 그마저도 반으로 줄어 3개월 만에 형기를 마친다. 프랑스는 이

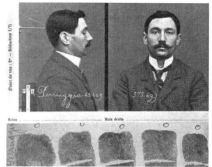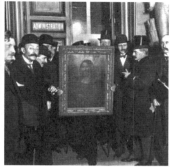

빈센초 페루지아(왼쪽) / 돌아온 모나리자(오른쪽)

탈리아의 절도범 처리에 불만이 있었으나 모나리자를 조속히 돌려받아야 한다는 목적과 작품이 무사히 돌아온다는 기쁨으로 인해 페루지아의 처벌에 관여하지 않았다.

　모나리자는 즉각 프랑스로 반환되지 않았다. 이탈리아 정부는 반환을 조금 늦추고 잠시 동안의 순회 고별전시회를 열었다. 가는 곳마다 인산인해를 이루며 성공적인 전시회를 마친 후 이탈리아 국민들의 아쉬움 속에 프랑스로 돌아가게 된다. 사건 발생 28개월 만의 귀환이었다. 이탈리아에서의 고별전시회 또한 범인의 재판과 맞물려 모나리자가 전 세계에서 가장 유명한 그림이 되는 또 하나의 과정이었으며 모나리자가 제 자리를 찾은 루브르는 관람객들로 넘쳐나게 된다. 결국 도난사건은 모나리자를 몰랐던 사람까지 관심을 갖게 만들었고 반환사건은 민족감정을 자극하여 프랑스와 이탈리아의 감정적인 대립까지 촉발했다. 하지만 이 모든 과정은 미술에 대한 대중의 관심을 폭발적으로 높이는 계기가 되었다. 결과적으로 프랑스의 마음고생은 훨씬

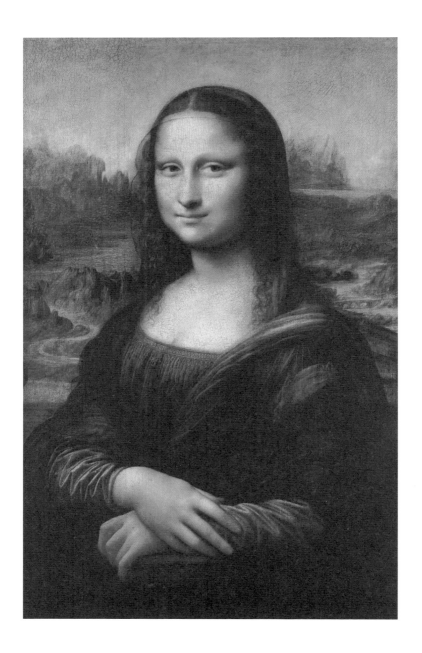

레오나르도 다빈치 '모나리자'

더 큰 보상으로 되돌아온 셈이다.

여기까지가 모나리자가 도난당했다가 다시 돌아오게 되는 모든 과정이다. 하지만 이중에는 하나의 확인되지 않은 이야기가 들어 있다. 바로 맨 처음 '사건의 시작'과 여섯 점의 위작들이 지하시장에서 각각 주인을 찾아갔다는 것, 그리고 지금도 구매자들은 자신이 진품을 소유하고 있다고 믿는다는 사실이다. 이 이야기는 사건 발생 20년이 지난 어느 날 미국의 한 주간지 기사에서 비롯된 것이다.

20년이 지난 어느 날 미국

1932년 미국의 주간지 새터데이 이브닝 포스트Saturday Evening Post에 흥미로운 기사가 게재되었다. 제목은 '왜, 그리고 어떻게 모나리자는 도난당했나Why and How the Mona Lisa Was Stolen'. 기사의 작성자는 칼 데커Karl Decker 기자.

칼 데커는 이 기사에서 20년 전 세상을 떠들썩하게 했던 모나리자 도난사건의 전모를 기술했다. 기자는 이 모든 것을 주모자에게 직접 들은 내용이라고 했다. 그 주모자는 바로 '에드아르도 드 발피에르노Eduardo de Valfierno'. 미술품 위조와 밀매를 전문으로 하는 사기꾼이었다. 발피에르노는 위조전문가 '이브 쇼드롱'과 모의해 여러 점의 모나리자 위작을 완성해놓고 루브르의 보안유리 장치에 관여했던 빈센초 페루지아를 끌어 들였다. 진품이 사라지면 자신들이 만든 위작들을 높은 가격에 팔아 큰돈을 벌려고 했던 것이다. 이후 빈센초는 성공적으로 모나리자를 훔쳐냈고 위작들은 지하시장을 통해 남미의 돈 많은 부호와 미망인들에게 비싸게 팔렸다. 발피에르노는 진품 모나리자를

직접 보지도 않은 채, 볼 필요도 없이 계획을 성공시킨 것이었다. 빈센초 또한 일의 대가로 큰돈을 받았다고 한다. 다만 흥청망청 돈을 써버렸기에 형편이 궁해진 빈센초가 모나리자를 직접 내다팔려고 하다가 잡힌 것이 계획에 없던 일이었을 뿐이었다.

칼 데커는 이 사실을 1931년 발피에르노가 죽고 나서 폭로했다고 한다. 하지만 이 흥미로운 기사는 몹시 그럴 듯해 보이나 사실 여부는 알 수 없다. 유일하게 검거된 범인 페루지아가 끝까지 공모자를 밝히지 않은 채 안락한 삶을 살다가 편안히 세상을 떠났기 때문이다.

흔히 말하는 르네상스 천재들의 작품은 그 가치를 돈으로 환산할 수 없다고 한다. 작품 자체의 가치를 떠나 시장에서 거래될 일이 없기 때문에 가격이 매겨질 기회도 없다. 왜냐면 대부분 해당 국가가 국보로 간직하고 있기 때문이다. 가치를 매길 수 없다던 모나리자도 도난을 당함으로써 가격을 생각해 보는 계기를 얻게 된 것이다.

그림을
사고파는 사람들

원칙적으로 미술작품의 가격 산정은 재료비와 작가가 들인 품을 계산하는 방식이다. 당연히 작가의 지위와 명성에 따라 인건비가 달리 책정된다. 하지만 명성은 단순히 수치로 나타낼 수 없고, 업계 내에서 구성원들이 '피부로 느끼는 것'이다. 그래서 미술작품을 구입할 일이 없는 일반인들에게 미술품의 가격에 대한 이미지는 가끔 뉴스에나 나오는 비현실적인 숫자일 뿐이다. 하지만 미술품의 가격은 경매 외의 방법으로 정해지는 경우가 더 많고 천문학적인 금액의 경매는 매우 드문 일이다.

우리와는 전혀 다른 세상에 사는 사람들 사이에서 일어났던 거래 중에서 현재까지 알려진 것을 살펴보면 이렇다. 2015년 2월 고갱의 작품 '언제 결혼하니?When Will You Marry?'가 3억 달러(약 3300억 원)

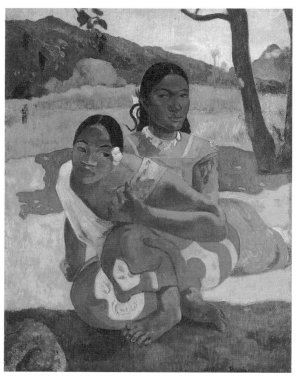

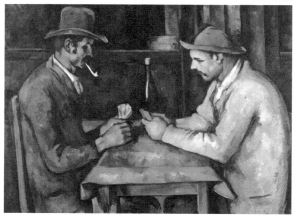

고갱 '언제 결혼하니?'(위)
세잔 '카드놀이 하는 사람들'(Les Joueurs de cartes)(아래)

에 거래되었다. 이는 경매가 아닌 개인 간의 거래로 형성된 가격이다. 2011년에는 세잔의 '카드놀이 하는 사람들Les Joueurs de cartes'이 2억 5천만 달러(약 2750억 원)에 거래되었는데 이 또한 개인 간 거래에서 이루어진 것이다. 2016년 현재까지 개인 간 거래로는 이들 작품이 최고가로 기록되어 있다.

2015년 5월 피카소의 작품 '알제의 여인들Les Femmes d'Alger'이 1억 7940만 달러(약 1980억 원)의 가격으로 거래되었다. 2013년 11월에는 영국 화가 프란시스 베이컨의 '루치안 프로이트의 세 가지 습작Three Studies of Lucian Freud'이 1억4240만 달러(약 1570억 원)에, 2012년 5월 에드바르트 뭉크의 '절규The Scream'가 1억1992만 달러(약 1360억 원)에 거래되었다. 이것은 경매를 통한 거래였고 현재까지 경매로써는 사상 최고가를 경신한 거래들이었다.

17세기 초 네덜란드의 황금시대에 서민들도 미술품을 거래할 수 있는 시장이 형성된 이래 미술작품은 누구나 살 수 있게 되었다고들 한다. 하지만 현실적인 미술품 거래시장은 철저하게 계급화되어 있다. 이것은 예나 지금이나 결코 다르지 않다. 네덜란드의 미술품 거래시장이 형성되기 오래 전부터 21세기 현대에 이르기까지 이 시장의 주류는 왕족이나 귀족, 재벌가와 슈퍼리치에 해당하는 사람들을 말한다. 반면 서민들은 서민들만의 거래공간이 소박하게 형성되어 있을 뿐이다. 물론 금액적인 측면에서도 아주 미미한 부분을 차지하고 있다.

미술품의 가치가 급등하기 시작한 20세기에서는 미술품 거래시장이란 더욱 폐쇄성이 짙은 부호들만의 사교장이 되었다. 그리고 갈수록 그 금액은 커져 현재 천문학적인 수준에 이르렀다. 한마디로 진입장벽

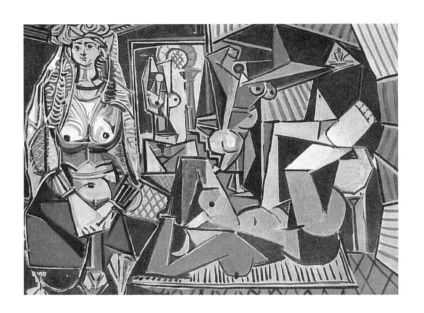

피카소 '알제의 여인들'(Les Femmes d'Alger)

이 매우 높아진 것이다. 물론 경매 덕분에 그 장벽이 다소나마 허물어지긴 했지만 앞서 설명한 개인 간의 거래 규모는 경매의 수십 배를 넘을 수도 있다는 것이 전문가들의 의견이다. 우리가 뉴스를 통해 접하는 경매보다 훨씬 더 큰 규모의 시장이 존재하는데, 그것은 일부 소수 계층만의 전유물이다.

세계 미술품 거래 시장의 확장 속도와 중국 시장의 성장세를 보았을 때 현재까지 나온 모든 기록들은 얼마 지나지 않아 깨질 가능성이 높다. 그렇다면 왜 이런 알 수 없는 시장이 형성된 것일까. 천 쪼가리에 물감으로 그려진 그림이 어찌하여 이토록 비싼 것인가.

사실 미술작품이 예술 본연의 가치를 잃고 재산 축적과 투자의 수단이 된 것은 어제오늘의 일이 아니다. 현재 미술품 거래시장을 보면 투자를 넘어서 투기에 이르렀다고 해도 무리가 아니다. 화가로서도 생산자의 입장에서도 이런 시장으로부터 영향을 받지 않을 수는 없다. 소위 예술을 위한 시장Art Market이 아닌 시장을 위한 미술Market Art로 변질된 것이다.

미국의 남성잡지 에스콰이어는 1970년대에 미술품 가격의 폭등 이유를 제시한 적이 있다. 그것은 작품에 대한 순수한 애정과 투자수익에 대한 기대감, 과시 욕망이다. 이 세 가지 요인 중 첫 번째인 작품에 대한 애정만으로 그림 한 점이 수천억 원이 될 수는 없을 것이다. 그렇다면 투자수익에 대한 기대감이 가격상승의 주요 요인으로 작용했다고 볼 수밖에 없다. 미술품의 가격은 필수 재화가 아니므로 시장의 수요공급의 법칙을 따르지도 않는다. 여기에 마지막 요인인 과시 욕망이 더해지면서 가격은 비정상적으로 폭등하게 된다. 미술품을 통해 자

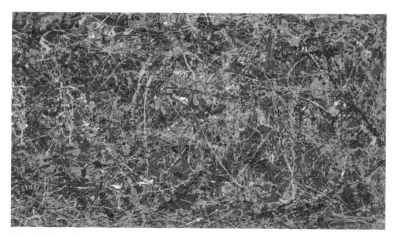

잭슨 폴락 'NO 5'(2006년 경매가 1억4000만 달러를 기록)

신의 신분과 성공을 과시하고자 하는 욕망, 더불어 상류사회에 대한 진입을 확인하는 행위로 미술품 구입을 활용할 수 있다. 요즘의 슈퍼리치들에게 미술품은 과시 욕망을 채워주는 하나의 수단이 되었다.

경매의
역사

유럽미술재단European Fine Art Foundation의 연례 미술시장보고서에 따르면, 2015년 전 세계 미술품 거래액은 638억 달러 규모이다. 세계 미술품 시장 정보업체 아트프라이스Art Price의 조사결과에 따르면, 전 세계 경매거래 규모는 150억 달러 이상인데 이는 전체 거래의 20% 정도에 해당한다. 한국의 미술품 거래시장 또한 경매가 차지하는 부분은 2016년 현재 8% 정도로 추정되고 있다. 나머지는 모두 개인 간의 거래라고 봐야 할 것이다. 미술품 거래에 관해 조사된 모든 수치는 추정치일 뿐이다. 따라서 경매시장은 미술품 거래시장의 일부분임을 인식하고 있어야 한다.

소더비와 크리스티

일반적인 미술작품의 가격산정에는 크게 두 가지 방식이 있는데 경매와 경매 외의 방식이다. 경매 외의 방식에서는 개인과 개인, 그리고 그 사이의 중개인에 의해 개별적인 환경요인과 흥정이 작용하여 가격이 산정된다. 그리고 갤러리나 전시회에서 이루어지는 거래에서는 흥정에 의해 가격이 정해지기도 하지만 상점에서 파는 상품처럼 이미 정해진 가격으로 거래되기도 한다.

이에 비해 경매는 구매의사가 있는 다수의 사람들이 모여 공개적인 경쟁을 하는 것이다. 시작가始作價만 정해져 있을 뿐 최종가격은 입찰자들의 경쟁에 의해 결정된다. 물론 가치의 왜곡이 있을 수 있으나 외형적으로는 수요공급곡선에 의한 경제학적 가격결정 과정을 거치는 것이다. 경매시장에서는 엄청난 고가의 작품만이 아니라 중저가 작품의 거래도 많이 이루어진다. 경매는 가격산정이 공개적이고 단체적으로 이루어지기 때문에 비록 경매가 미술품 거래시장에서 차지하는 비중이 작다 하더라도 가치산정의 기준이 된다. 그래서 세계의 미술 관계자들은 이 경매가격을 항상 주시하며 전체적인 동향을 예측한다.

전 세계 미술품 경매시장은 두 회사가 주도하고 있다. 바로 소더비Sotherby's와 크리스티Christie's이다. 이 두 회사의 역사는 곧 세계 경매의 역사이고 두 회사의 영업활동은 곧 세계 미술품 경매시장의 움직임이다.

소더비는 1744년에 영국 런던에서 세워졌다. 소더비란 이름은 설립자의 조카 존 소더비John Sotherby에서 비롯된 것이다. 설립자였던 삼촌 새뮤얼 베이커Samuel Baker로부터 회사를 물려받아 자신의 이름을 붙인 것이다. 설립 초기에 소더비는 고서적과 헌책을 취급했다고 한다.

그 후 인쇄물, 동전 등으로 영역을 확장해 오늘날 세계 양대 경매회사 중 하나가 되었다. 나폴레옹 사망 후 그의 유물을 경매에 올려 명성을 높이기도 했다. 현재는 미국 자본으로 넘어가 미국 회사가 되었으나 본사는 여전히 영국에 있다. 한국 미술품을 세계 경매시장에 처음으로 올린 것도 소더비였다. 소더비는 1990년에 아시아에서 다섯 번째로 서울에 지사를 설치했는데 한국의 경제규모를 고려했을 때 다소 늦었다는 평가이다. 그만큼 한국의 미술품시장의 잠재성은 제대로 평가를 받지 못했던 것이다.

크리스티는 소더비보다 22년 뒤인 1766년에 제임스 크리스티James Christie에 의해 설립되었다. 소더비와 마찬가지로 영국 런던에서 시작되었으며 보석 거래가 초창기 주요사업이었으나 점차 미술품, 와인 등으로 영역을 넓혔다. 설립 초기부터 선발주자였던 소더비를 다소 앞서나간 것으로 평가된다. 더구나 미술품 경매는 소더비보다 먼저 시작했다. 이후 소더비도 미술품 경매를 취급하게 되었고 두 회사는 치열한 경쟁을 통해 성장했다. 두 회사의 경쟁은 미술품시장 전체의 확대를 가져왔다. 21세기 초반 현재 전 세계 미술품 경매 시장의 80% 이상을 두 회사가 차지하고 있는데, 2015년 시장점유율은 크리스티가 10% 정도 더 높은 것으로 알려져 있다. 소더비와 크리스티는 미술품 유통의 양성화와 미술산업의 발전에 크게 기여했다는 평가를 받고 있다. 그러나 현재 미술품의 가격을 비정상적인 수준에까지 이르게 한 책임 또한 크다는 비판도 받고 있다.

경매의 역사 전체를 놓고 보면 소더비가 세계 최초의 경매회사는 아니다. 세계 최초의 경매회사는 스웨덴에 있었다. 소더비보다 70년이

나 앞서 스톡홀름 경매Stockholms Auktionsverk라는 회사가 있었다. 현재까지도 존재하며 전통을 자랑하고 있으나 미술시장에서 차지하는 비중 면에서는 크지 않다.

소더비와 크리스티를 비롯한 세계의 경매회사들은 국제적으로 유명한 작품의 소재를 대부분 파악하고 있는 것으로 알려져 있다. 그리고 그 작품의 소장자와 세계적인 유명 인사들의 동정動靜을 살피는데 사력을 다한다고 한다. 주시하고 있는 인사들의 여러 동정 중에서도 이혼, 죽음과 같은 소식에 촉을 곤두세운다. 모두 좋은 물건을 라이벌 기업보다 먼저 확보하기 위한 것이다. 경매 매물은 '3D에서 찾는다'라는 말이 있다. 여기에서 3D란 죽음Death, 이혼Divorce, 재산분할Division을 말하는데 경매회사는 어쩔 수 없이 불행의 냄새를 재빨리 맡아야 한다. 재산의 분할이나 양도 등으로 소유권이 움직이는 경우는 주로 안 좋은 일이기 때문이다.

무식자無識者의
그림 감상법

　세계적인 미술관에는 대부분 한 작가만이 아니라 여러 작가의 작품들을 한 데 모아서 전시한다. 물론 특정한 화가를 위한 단독 전시 미술관도 있으며 특별전과 같이 한 작가의 작품으로만 미술관 전체를 채우는 경우도 있다. 그러나 국내외의 유명 미술관들은 대부분 여러 화가들의 작품으로 채워져 있다. 루브르Louvre나 우피치Uffizi처럼 세계적으로 유명한 미술관들 또한 마찬가지이다.

　미술에 문외한인 여행자들이 전시된 작품과 마주하면 일단 '어떤 화가'가 그렸는지 궁금해 한다. 동네 이발소에 걸린 그림이 아니라 미술관에 걸린 작품을 보면서 작가에 대해 알고 싶은 것은 자연스러운 현상이겠지만 이것은 미술작품 관람 경험이 적은 사람들에게서 대체로 볼 수 있는 모습이다. 물론 화가를 아는 것은 작품을 이해하고 감상

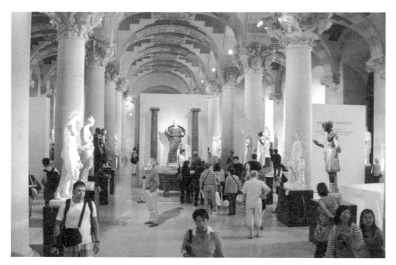

루브르 박물관 내 전시회 풍경

의 질을 높이는 데 도움이 된다. 하지만 모든 작품을 그런 식으로 파악
할 수는 없다.

그림을 바라볼 때의 느낌, 단순히 '좋다', '편하다', '기쁘다', '슬프다'
등의 기본적인 감정으로 접근하는 것도 충분히 가치 있다. 하지만 그
런 방식의 감상은 '단순하다'라고 말할 수밖에 없다. 그 단순한 감상
은 거듭될수록 눈과 머리를 쉽게 피로하게 하며 단시간에 싫증을 내
게 하는 요인으로 작용한다. 그래서 지식이 없는 감상은 '미술은 따분
한 것'이라는 편견을 갖게 한다. 당연히 미술관의 작품들을 눈으로 훑
고 스쳐 지나가게 된다. 시각적인 정보만 받아들일 뿐 그 이상의 의미
작용, 즉 두뇌활동은 정지한 상태이다. 이는 깊이 있는 감상을 가로막
는다.

물론 작품에 대한 직관적 감상을 넘어 '이것은 누구의 작품'과 같은 식의 지식을 동원하기 시작하면 또 다른 장단점이 발생한다. 앎에 대한 희열을 느끼게 하는 장점이 있는 반면 기억력에 얽매여 감상이 아닌 의무감에 눌리게 되는 것이다. 이것은 무지한 상태의 '단순한' 감상보다 더 좋지 않은 상황이다. 그래서 가장 이상적인 감상은 이 두 가지 관점을 균형 있게 취하는 것이다. 눈으로 들어오는 시각 정보를 통해 직관적으로 감정을 느끼면서도 지식을 활용해 의미를 곰곰이 생각해 보는 분석적 감상이 더해져야 한다.

초보자는 작품을 보는 행위 자체가 지루해지지 않는 방법을 찾아야 한다. 지루하다는 것은 그림에 대한 정보가 부족하기 때문에 나타나는 현상이다. 모르면 지루하고 잠이 오는 법이다. 그래서 미술을 알고자 하는 초보자는 미술 감상의 초기 단계에서 '아는 그림'의 숫자를 늘려야만 하는데 그 쉽지 않은 시간을 인내할 필요가 있다.

수많은 작품 속에서 머리가 멍해지고 길을 잃고 헤맬 때 자신이 알고 있는 작품을 만나면 마치 먼 이국땅에서 친구를 우연히 만난 것처럼 무척 반갑다. 그 반가움이 잦을수록 자신감이 생기고 자신감은 감각을 더욱 날카롭게 만들어 풍성하게 작품을 감상할 수 있도록 도와준다.

이런 단계를 다행히 넘어섰더라도 규모가 큰 미술관에 가면 새로운 문제에 봉착하게 된다. 수많은 거장들의 작품이 한 곳에 너무 많고 갈 때마다 새롭게 등장하는 수많은 화가들의 작품이 애써 만든 '반가움'을 앗아갈 것이다. 또 다시 지루함을 인내해야 할 순간이다. 아마도 이런 일을 몇 차례 겪고 나면 미술품이라는 것을 감상할 수 있는 내공이

쌓이게 된다.

　사실 대부분의 유럽 사람들은 미술품에 대한 사전 지식을 그리 중요하지 않게 생각하는 경우가 많다. 다만 그들은 아무 지식이 없어도 미술관과 미술작품에 대해 거부감을 느끼지 않는다는 것이 우리와 다를 뿐이다. 그래서 국민 1인당 미술관을 찾는 횟수가 유럽 외의 지역 국민들보다 월등히 많다. 이것은 전통이나 소득, 사회적 환경과 같은 수많은 요소의 차이에 의해서 나타난 성향일 것이다. 하지만 '피로사회'를 걱정하고 유희의 빈곤을 한탄한다면, 그리고 그런 문제의 대안을 미술에서 찾고자 한다면 의식적으로라도 미술관을 자주 찾고 그림에 친숙해지려는 노력을 기울여야 한다.

미에 대한
개념

미술은 미美를 표현하는 기술技術이다. 그렇다면 미美라는 것, 아름다움이라는 것은 무엇인가. 한 사람의 눈에 매우 아름다워 보이는 것도 다른 사람의 눈에는 전혀 그렇게 보이지 않을 수 있다. 미의 기준은 개인적인 차이만 존재하는 것이 아니라 시대와 민족, 지역 등의 복합적 요소에 따라 형성되는 문화적, 사회적 가치판단이기도 하다. 예를 들면 한국에서 아름다운 것이 다른 나라에서는 전혀 아름답지 않은 것으로 받아들여질 수 있다. 지금처럼 다른 나라 또는 문화권과 교류가 적었던 시절에는 이런 미적 판단 기준의 차이가 지금보다 더욱 컸다. 또한 시대별로도 아름다움의 기준은 계속 변해 왔다. 동서양을 막론하고 수 백 년 전의 미인상과 현대의 미인상은 많은 차이를 보이고 있다.

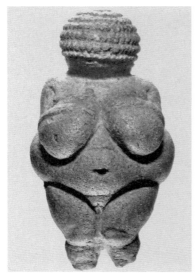 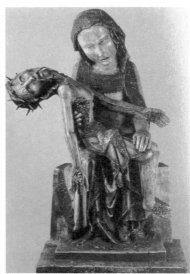

빈 자연사박물관 빌렌도르프 비너스상(왼쪽) / 14세기 피에타(오른쪽)

　반면 고대 그리스 시대 이후로 누구나 아름답다고 느끼는 비례가 있음을 주장하는 이른바 '미의 대이론'The Theory of Beauty은 지금까지도 영향력을 끼치고 있다. 그만큼 인류 공통의 보편적인 미도 존재한다는 것이다. 아마도 '아름다움'에 대한 판단은 인간의 복잡한 마음과 감정, 그리고 복잡한 뇌구조에서 일어나는 수만 가지 생각에서 도출되는 판단이기에 우열을 가릴 수 없고 다만 차이만 인정할 뿐이다. 결국 아름다움이란 '지극히 주관적이면서 가끔은 매우 객관적인 것'이라고나 할까. 그래서 동서고금을 막론하고 모든 사람들이 한결같이 아름다움을 추구하였으나 그 대상과 결과물은 닮은 듯 달랐다.

미술사의 흐름
이해하기

　역사적으로 초기미술은 목적을 가진 행위였다. 단순하게 나누었을 때 원시시대에는 기복祈福을 목적으로, 이집트, 메소포타미아와 같은 고대국가에서는 기록을 목적으로, 고대 그리스의 다신교나 중세의 크리스트교와 같은 종교적인 목적으로, 르네상스 이후로는 상류층의 기호의 목적으로 존재했다고 볼 수 있다. 특히 문자가 만들어지기 전의 선사시대에서 미술은 단순한 그림 이상의 의미가 있었다. 시대마다 극소수는 그런 목적과는 별개인 유희로써 미술을 누렸겠지만 대중이 미술작품을 즐기게 된 것은 근대에 이르러서야 가능해졌다. 시대별로 크게 구분하면 서양의 미술사는 원시, 고대, 중세, 르네상스, 근대, 현대로 나뉜다. 미술 사조라고 알려진 바로크나 로코코, 낭만주의, 사실주의, 인상주의 등은 모두 르네상스 시대 이후의 이야기이다. 즉 미술 사

원시 벽화

조란 누군가가 미술 그 자체를 즐기기 시작하면서 나타난 것이다.

미술 사조美術思潮라는 말이 생겼다는 것 자체가 미술이 미술가의 생각思에 의해 흐르게潮 되었음을 보여준다. 게다가 르네상스부터 지금까지 발전된 수많은 사조들을 보면 미술가들에게 자유로운 사고가 허용되었을 때 미술이 어떻게 발전했는지 알 수 있다. 이것은 고대의 미술이 그리스 시대와 르네상스 시대에 비약적인 발전을 이룬 것과 같은 맥락이다. 동일한 이치로 군사, 정치, 경제, 철학, 과학 등 거의 모든 분야가 그리스 시대에 이르러 획기적인 발전을 했던 것은 결코 우연이 아니다. 바로 자유로운 사고를 할 수 있는 환경이 관건이었던 것이다.

'위대한 각성'의 시대라고 일컬어지는 그리스 시대는 미술 분야에서도 위대한 각성이 이루진다. 대부분의 미술사 관련 서적에서도 이 시기는 중요하게 기술된다. 르네상스 시대는 그 위대한 각성이 다시 한번 일어난 시기이다. 미켈란젤로, 레오나르도 다빈치, 라파엘로, 티치아노 외에 수많은 천재들이 동시대에 나타날 수 있었던 것도 결코 우연이 아니다. 어느 시대에나 비슷한 수의 천재들이 존재했지만 자신의 재능을 발현하지 못했을 뿐이다. 그런 위대한 거장들이 어떻게 한 시

대에 나타날 수 있는지 의아해하는 사람들이 있다. 하지만 르네상스 시대는 천재들이 나타나 시대가 축복을 받은 것이 아니라 반대로 천재들이 시대의 축복을 받은 것은 아닐까. 그래서 훌륭한 환경이라는 축복을 준 그 시대에 천재들은 마음껏 재능을 펼치며 멋진 시대를 만들어간 것이다. 그리고 훗날 그 시대는 르네상스Renaissance라는 멋진 이름으로 불리게 된다.

아티스트를 통해
미술사를 꿰뚫다

미술의 세계를 막연한 전문가의 세계라고 생각하는 경우가 많다. 그래서 작품 활동을 하는 전공자와 체계적인 이론 교육을 받은 사람만이 제대로 미술을 이해하고 감상한다는 선입견을 갖기도 한다. 하지만 최소한의 상식을 갖추거나 심지어 무지의 상태에서도 미술은 감상이 가능하다. 다만 약간의 지식이 더해지면 한층 더 나은 미술 감상을 즐길 수 있을 것이다.

현대의 미술을 우선 서양미술로 국한했을 때 미술을 이해하기 위한 기본 축은 역사와 인물이다. 역사는 미술의 역사, 즉 미술 사조의 변천사를 의미하고 인물은 그 사조들을 대표하는 미술가들을 뜻한다. 당연히 미술 사조를 시대 순으로 이해하는 것보다 위대한 작품을 남긴 인물 위주로 살펴보는 것이 쉽고 효율적인 접근법이다.

왜냐하면 현대인들은 일상생활에서 항상 미술을 접하고 있는데, 언제 누구에 의해 만들어졌는지 정확히는 모르지만 이미 머릿속에 미술작품들에 대한 최소한의 정보들이 남아 있기 때문이다. 예를 들면 피카소나 레오나르도 다빈치 같은 경우이다. 이런 유명한 미술가들은 오랜 세월 동안 여러 경로를 통해 노출되어 왔기에 무의식적으로 머릿속에 각인된 것이다. 미술이라는 거대한 세계에 첫발을 가장 수월하게 내딛는 방법은 기억 속에 이미 존재하는 미술가들을 제대로 아는 것이다. 일종의 '기억의 조각모음'이다. 물론 체계적이지 않은 기억의 조각들을 '훌륭한' 지식이라고 할 수 없지만 간단한 정리로 '쓸 만한' 지식이 될 수 있다.

미술작품을 수월하면서도 제대로 이해하며 감상하기 위해서는 화가의 삶을 알아야 할 필요가 있다. 작품은 곧 예술가의 분신이기 때문이다. 작품을 통해 느끼는 감정도 중요하지만 화가의 인생을 알고 난 뒤에 받는 감동은 분명 더 크다. 대가가 긁적여 놓은 스케치에 높은 가치가 매겨지는 것도 그런 이유이다. 그러므로 별다른 학습 없이 상식으로 알고 있는 화가들을 활용하면 미술과 미술사의 큰 맥락을 효율적으로 짚을 수 있다. 미술 사조에 얽매이지 않고 화가가 아닌 인간으로서 그들을 이해하는 것은 드라마를 보는 것처럼 흥미로운 일일지도 모른다. 대수롭지 않은 것 같지만 그것이 세계 미술사에 대한 이해로 충분히 확장될 수 있다.

이제 별도의 학습 없이 상식으로 알고 있는 화가와 어디선가 주워 들어 갖게 된 기억의 조각들로 미술사에 접근하고자 한다. 모든 역사가 그러하듯이 미술사 역시 '사람'에 의해 새로운 흐름이 만들어지고

이어진다. 미술사에 대한 이해는 이론적 고찰이나 탐구뿐만 아니라 그림을 남긴 '화가'들을 통해 퍼즐처럼 맞춰나갈 수도 있는 것이다. 따라서 이 책은 먼저 화가들에 대한 이야기를 살펴본 다음 미술 사조를 설명할 것이다.

- 르네상스
- 바로크 양식, 로코코 양식
- 신고전주의
- 낭만주의
- 사실주의
- 인상주의, 후기 인상주의

전문가들이 그토록 잘난 척하며 우리를 기죽였던 미술사의 얼개를 단순히 짜면 이렇다. 각각의 사조를 하나의 서랍이라 생각하고 그 안에 위대했던 화가를 한 사람씩 집어넣으면서 미술사를 이해해 나갈 것이다. 물론 미술 사조에 대한 설명과 함께 말이다.

르네상스 시대 이후로 500여 년의 세월 동안 수천 명의 화가들이 활동했다. 이 책에서는 그 수천 명의 화가들 중에 43명을 뽑아 그들을 통해 미술사 전체를 이해하려고 한다. 이 43명의 화가들은 역사적으로 매우 중요한 인물이며 유럽의 미술관에서 가장 자주 만날 수 있는 화가들이기도 하다. 이 천재 화가 43명에 대한 이해와 암기를 돕기 위해 세 그룹으로 나누었다. 분류 기준은 첫째는 매우 유명한 그룹으로서 '너무 유명해 친숙하기까지 한 화가집단'이고 둘째는 일반인에게는

비교적 덜 알려져 있지만 미술 사조의 전개상 반드시 알아야 하는 그룹, 마지막은 그래도 알면 좋은 그룹이다.

한 가지 주의할 점은 이 책에서 언급된 화가들의 배열순서는 일정한 기준이 없다는 것이다. 시대순도 아니며 객관적인 중요성의 순서도 아니다. 언뜻 보기에 매우 자의적이다. 기준이라고 할 만한 것을 굳이 대자면 '우리나라에서의 인지도' 정도라고 할 수 있겠다. 그러나 이렇게 무작위로 배열된 43명의 화가들은 다음 장에 등장하는 미술 사조의 흐름에 하나하나 자리를 잡을 것이다. 마치 퍼즐을 맞추는 것처럼 말이다.

이 책의 회화 작품들은 여러 번 반복해서 등장한다. 예를 들면 화가를 설명하는 장에서 등장했던 작품이 미술 사조를 이해하는 장에서 다시 등장하고 연관된 인물이나 장면에서 또 다시 등장하는 식이다(작품의 원어 제목은 소장된 장소나 화가의 국적에 따라 표기했으나 널리 알려진 작품은 영어를 우선으로 표기했다). 물론 유구한 서양 미술사를 43명으로 정리하겠다는 발상 자체가 큰 무리수임을 인정해야 한다. 하지만 앞서 언급했듯이 초보자에게는 매우 효율적인 방법임을 확신한다. 그러나 이들이 아무리 드라마틱한 삶을 살았다 하더라도 반복적인 나열은 여러분을 금세 피곤하게 만들 것이다. 그래서 다음 장≠인 인물 소개 편은 '화가인명사전'의 역할도 겸하고자 한다. 화가에 대해 잘 떠오르지 않을 때는 사전처럼 언제든지 찾아서 읽어보면 된다. 이제 오랜 세월동안 수없이 들어왔던 (정확히는 잘 알지 못하지만) 친숙한 예술가들을 만나보자.

이미 알고 있을
화가들

다재다능의 아이콘, 레오나르도 다빈치

Leonardo da Vinci

르네상스맨Renaissance Man이라는 말이 있다. 만능萬能, 못하는 것이 없는 사람이란 뜻이다. 바로 레오나르도 다빈치라는 인물에서 비롯된 말이다. 천재들이 한꺼번에 나타나 세상을 풍요롭게 만들었던 르네상스에서 가장 뛰어난 천재 셋을 꼽자면 다빈치, 미켈란젤로, 라파엘로가 있다. 다빈치는 1452년 생. 미켈란젤로는 다빈치보다 23년 후에 태어났고 라파엘로는 미켈란젤로보다 8살이 더 어렸다. 이들은 모두 르네상스맨들이다. 그 중 다빈치는 가장 형이었기에 르네상스 시대에서 천재란 어떤 능력치를 보여줘야 하는지 그 전범典範이 되었다.

다빈치는 알려진 대로 화가, 조각가, 건축가, 물리학자이면서 공학자, 화학자, 광학자, 천문학자, 양조학자였고 지리학에 능통하여 우수한 지도를 만들어냈고, 군사기술자로서 다양한 무기를 발명했으며 해

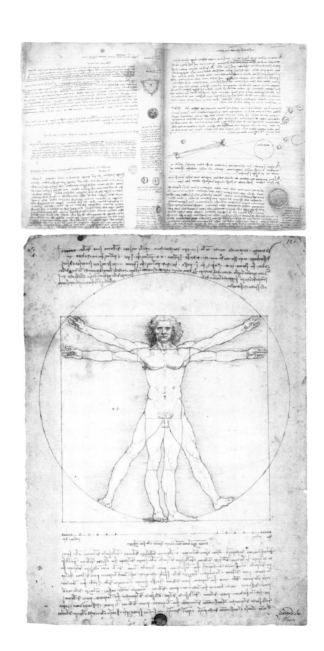

코덱스 라이체스터(코덱스 레스터)

부학에도 능통했다. 도대체 이 인물의 정체는 무엇일까? 지금 생각하기에 '단순히 노트에 아이디어만 긁적여 놓으면 되는가' 하는 의문이 들 것이다. 하지만 다빈치가 남긴 결과물들은 한 분야의 최고 학자라고 해도 손색이 없을 정도의, 당시로서는 실로 놀라운 수준을 보여준다. 보통의 학자라면 평생 연구해야 도달할 수 있는 경지를 그는 직관으로 이룩해냈다. 그것도 수많은 분야에서. 다빈치는 그다지 많은 작품을 남기지 못했고 미완성으로 남긴 것도 많다. 그것은 짧은 인생 동안 수많은 분야에 대한 사고와 연구를 했기 때문일 것이다. 아마도 머릿속에서 떠오르는 아이디어들을 주체하지 못했기에 하나의 작품에 매진하기에는 시간이 아깝다고 생각하지는 않았을까? 아무튼 그는 생전에 이미 최고의 천재로 인정받아 찬사와 존경과 미움과 오해를 동시에 받았다.

레오나르도 다빈치의 이름에서 다빈치는 빈치Vinci라는 마을 출신이란 뜻이다. Da는 ~으로부터from라는 뜻을 가진 이태리어 전치사이다. 물론 빈치 마을에서 태어난 사람 전부가 이런 이름을 갖게 되는 것과 구별하기 위해 다빈치 가문의 다Da는 대문자로 구별한다. 그래서 지역명을 사용한 다빈치Da Vinci라는 명칭에서 빈치 지역의 유력한 가문임을 유추할 수 있다. 그러한 이유로 레오나르도 다빈치의 어린 시절은 다른 인물에 비해 비교적 상세하게 전해지고 있다.

레오나르도 다빈치는 사생아였다. 그러나 일반적인 사생아들과는 다른 처지였다. 실제 아버지와 아버지의 가문으로부터 축복을 받으며 태어났고 꾸준히 사랑을 받았던 것이다. 많은 문헌에서 레오나르도 다빈치가 불우한 어린 시절을 보냈다고 기록하고 있으나 이것은 그가

레오나르도의 여러 가지 고안과 스케치 메모들

사생아였기 때문에 비롯된 선입견이다. 그가 태어난 정확한 시간부터 출생시 입회자의 명단, 그리고 대모와 대부로 나선 사람들의 신분까지 소상하게 적힌 문서가 전해지고 있다.

어떤 이유에서인지는 알려져 있지 않으나 다빈치의 생모는 다빈치를 잉태한 채 다른 남자와 결혼식을 올린다. 그래서 다빈치는 생물학적 아버지와 길러준 아버지가 달랐다. 그러면서도 태어날 때는 생부 가문의 축복을 받았다는 것이 의아하지만 이후로도 그는 생부의 아들로서, 다빈치Da Vinci가의 일원으로서 지원을 받고 살아간다. 그 후 생부는 네 번의 결혼을 더 하면서 열 두 명의 자식을 낳는다. 한편 생모가 다빈치 이후로 다섯의 자식을 낳으면서 레오나르도 다빈치는 총 18형제의 맏이가 된다. 물론 서자였기 때문에 장자가 되지는 못한다. 자연스럽게 아버지의 업이 아닌 직종에 종사하게 되었는데 미술에 소질을 보인 덕에 피렌체의 유명한 화가이자 조각가인 베로키오의 제자가 될 수 있었다. 그때 그의 나이는 15세. 대부분의 천재들이 어릴 때 하는 일 중에 하나는 스승을 절망에 빠뜨리는 것이다. 베로키오 또한 어린 레오나르도의 놀라운 재능에 크게 좌절했다고 한다.

레오나르도는 더 배울 것이 없었던 스승 밑에서 꽤 오랫동안 있었던 것으로 보인다. 그가 밀라노로 거처를 옮긴 것은 서른이 되어서였다. 레오나르도가 예술 이외의 분야로 무한한 능력을 펼치며 연구를 했던 시기가 바로 이 때였다. 마침 밀라노가 전쟁에 휩쓸리면서 건축, 도시계획 그리고 군사기술자로서의 재능도 펼치게 되었다. 물론 어느 한 분야도 만족스러운 결과물을 낸 것은 없다고 봐야 할 것이다. 그나마 밀라노에서 남긴 업적은 '최후의 만찬The Last Supper'이다. 밀라노

레오나르도 다빈치의 스승 베로키오 '그리스도의 세례'
(레오나르도가 그린 좌하단의 어린 천사들이 베로키오를 좌절에 빠트린다)

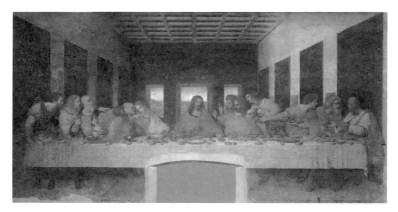

레오나르도 다빈치 '최후의 만찬'(수많은 복원을 거친 상태)

산타마리아 델레 그라치에Santa Maria delle Grazie 성당에 있는 이 벽화는 완성 당시부터 전 유럽의 찬사를 받았다. 그러나 그는 프레스코화가 아닌 템페라화로 이 벽화를 그렸다. 어떤 생각으로 그렇게 했는지 모르겠지만 안료에 계란을 섞는 템페라화 방식은 오래 유지될 수 없었다. 몇 해 지나지 않아 그림은 손상되기 시작했고 복원의 복원을 거듭하면서 세계대전의 포화 속에서도 기적적으로 살아남아 현재에 이르렀다. 당연히 작품은 레오나르도가 그린 처음과는 많이 달라졌다.

이후 밀라노의 패전으로 피렌체로 돌아온 레오나르도는 그 유명한 모나리자를 그린다. 가로 세로가 각각 80cm, 50cm에 지나지 않는 이 작품을 장장 4년에 걸쳐 그린다. 비슷한 시기에 미켈란젤로는 수백 배나 더 큰 그림을 4년 만에 완성한다. 그것도 천정에 매달려서. 그나마 레오나르도는 이 모나리자마저도 제대로 완성하지 못했다. 이후 그는 밀라노와 피렌체, 그리고 고향인 빈치를 오가다가 1517년 프랑수아

1세의 초청으로 프랑스에서 지내게 된다. 국왕의 지원 아래 레오나르도는 여러 가지 실험을 하며 평안한 생활을 하다 세상을 떠난다. 동시대를 살았던 미술사가 조르지오 바사리는 레오나르도 다빈치가 프랑수아 1세의 품에 안겨 숨을 거두었다고 전하고 있는데 이것은 지금까지도 정설로 전해지고 있다.(1452~1519)

시니스트라 마노

레오나르도 다빈치는 왼손으로 글을 썼다. 더구나 거울로 비추었을 때 정상으로 보이는 왜곡화법(아나모르포즈)으로 썼다는 말도 있다. 이것은 자신의 생각이 도용되는 것을 염려했기 때문이라는 등의 여러 가지 설이 있으나 정확하지 않다. 기본적으로 레오나르도는 정규적인 글쓰기와 문학에 대한 교육을 받지 못했다. 그렇기 때문에 어릴 적부터 일반적인 글쓰기에 있어서 자유롭고 체계 없는 방식을 가지게 되었다는 시각도 있다. 시니스트라sisnistra는 라틴어로 '왼손으로', '왼쪽의'라는 뜻이고 마노mano는 손이라는 뜻이다.

불가사의한 인간, 불가능한 결과물, 미켈란젤로

Michelangelo di Lodovico Buonarroti Simoni

바티칸시티 내의 성시스티나 성당의 거대한 천장화 '천지창조'. 그리고 같은 성당의 거대한 벽화 '최후의 심판'은 한 사람의 작품이다. 미켈란젤로. 천재들이 넘쳐났던 르네상스 시대에서도 레오나르도 다빈치와 더불어 압도적인 작품을 만들어낸 인물이다.

미켈란젤로는 공부로써 가문을 일으키기를 원하는 아버지 밑에서 자랐다. 그러나 아버지의 바람과는 달리 공부에는 흥미가 없었다. 하지만 미술에서 두각을 나타냈기에 당시 피렌체의 유명한 화가였던 기를란다요의 문하에 들어간다. 그때 미켈란젤로의 나이 13세. 그러나 스승은 미켈란젤로를 키워낼 수 없었다. 자신의 능력이 모자라서가 아니라 미켈란젤로의 재능이 너무 넘쳤기 때문이다.

'회화는 조각의 밑이다'. 이것은 미켈란젤로가 평생 갖고 있었던 생

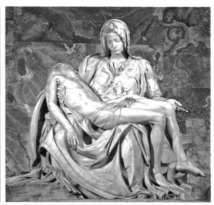

미켈란젤로 자화상(왼쪽) / 미켈란젤로 '피에타'(오른쪽)

각이다. 그래서 회화가 전공이었던 스승으로부터 벗어나 메디치 가문이 세운 학교에서 조각수업을 받게 된다. 이때가 14세. 그러나 이미 미켈란젤로의 천재성은 피렌체의 부호 로렌초 메디치의 눈에 띄었고 로렌초는 그런 미켈란젤로를 아낌없이 후원했다. 메디치가라는 훌륭한 환경 속에서 미켈란젤로의 기초는 탄탄하게 구축되었다. 세계적인 걸작 '피에타'와 '다비드상'은 20대 중반에 만들어진 작품이다. 24세에 만든 피에타 하나만으로도 미켈란젤로는 대가의 반열에 오른다. 피에타에서 예수의 시체를 안고 있는 마리아는 어깨띠를 두르고 있는데 거기엔 미켈란젤로의 이름이 새겨져 있다. 이것은 미켈란젤로의 작품을 통틀어 유일하게 자신의 작품임을 나타낸 표시이다. 너무나 뛰어났기에 행여 자신의 작품임을 인정받지 못할 것을 우려했던 것은 아닐까?

조각가이면서 화가, 건축가, 시인이었던 그는 레오나르도 다빈치 못지않은 다양한 분야에서 천재성을 발휘했다. 해부학에 대해서도 해

박했다. 그래서 천재의 대명사인 다빈치보다 미켈란젤로를 더 뛰어난 천재로 보는 연구가들도 많다. 그러나 그의 성격은 괴팍하였고 외모는 못생겼다고 한다. 게다가 작업 중에 묻은 물감과 먼지에 개의치 않고 돌아다니기도 해 지저분하기까지 했다(당시에는 그런 모습으로 외부에 나가는 것을 예의에 크게 벗어난다고 여겼던 모양이다). 또한 자신의 뜻을 굽히지 않아 교황에게 대들기도 했고 마음에 들지 않으면 상대가 누구라 할지라도 독설을 내뱉었기에 인간관계가 원만하지 못했다. 역사적으로 유명한 사람과는 모조리 사이가 좋지 않았다고 해도 틀리지 않을 것이다. 레오나르도 다빈치, 라파엘로, 브라만테, 도나텔로 등이 미켈란젤로와 곱지 않은 말들을 주고받은 대표적인 사람들이다.

이런 성격은 자신의 아버지에게서 받은 것으로 보인다. 자신도 어릴 적 아버지의 괴팍함과 폭력에 시달렸고 한 동생은 돈만 아는 건달로서 평생 미켈란젤로를 성가시게 한 것으로 보아 그의 비사교적인 성격은 가족의 영향 때문이라고 해도 무방할 것이다. 이러한 성향은 작가적인 고집으로 나타나게 된다. 작품에 있어서만은 교황에게도 고분고분하지 않았던 것이다. 교황에 대한 저항은 당시로서는 목숨을 내놓아야 할 행동이었지만 다행히 교황이 그의 재능을 높이 샀던 까닭에 무사할 수 있었다.

미켈란젤로는 수많은 작품을 남겼다. 회화나 조각들은 하나같이 걸작이었고 뛰어난 건축가였기에 메디치 성당을 비롯한 여러 건축물을 설계했다. 특히 바티칸시티의 주당인 성피에트로 대성당도 여러 명의 손을 거쳤지만 그의 설계대로 완성되었다. 그러나 그 많은 업적들이 두 개의 작품으로 가려져버린 측면이 있다. 바로 성시스티나 성당

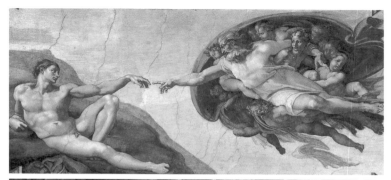

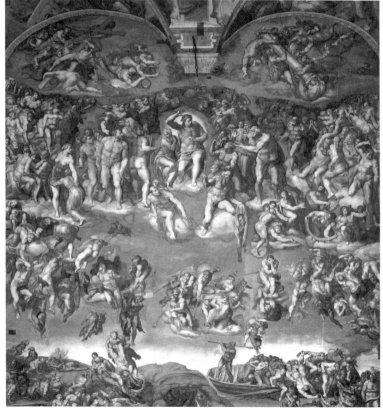

성 시스티나 성당의 천장화 중 '천지창조'(위)
성시스티나 성당의 벽화 '최후의 심판'(아래)

의 천장화와 벽화가 그것이다. '천지창조'라고 알려진 천장화와 '최후의 심판'이라는 정면벽화이다. 천장화는 33세에, 벽화는 59세에 의뢰를 받은 작품이다. 완성하는 데 걸린 시간은 천장화 4년, 벽화 6년이다. 이 시간은 놀랍도록 짧은 시간이라고 한다. 당시 벽화의 평균적인 완성시간을 고려했을 때 800제곱미터에 달하는 이 천장화는 제작기간이 30년이 넘어도 이상할 것이 없다고 한다. 고개를 들어 쳐다보는 것도 힘든 곳에다 20미터에 가까운 높이에서 목과 허리를 꺾어가며 그림을 그려야 하기 때문이다. 떨어지는 회반죽과 물감으로 눈과 피부가 상한 것은 말할 것도 없다. 더 믿을 수 없는 사실은 이 작품을 혼자서 완성해냈다는 것이다. 그것도 극도의 투덜거림 속에서 말이다. 그는 천재가 아니라 초인간 혹은 괴물에 가까웠다.

천장화 '천지창조'라는 제목은 수정되어야 한다. 천장의 중앙에 위치해 있는 신과 아담이 손가락을 맞대는 장면만이 천지창조에 해당되는 부분이다. 이 걸작은 그 천지창조에서부터 에덴동산, 노아의 방주, 모세까지 343명에 이르는 인물이 등장하는 대서사시이다.

그로부터 22년이 지나 의뢰를 받은 것이 '최후의 심판'이다. 완성 당시 전 유럽을 흔들어 놓은 이 대작은 경이로움과 더불어 엄청난 논란을 불러 일으켰다. 예수와 사도, 그리고 천사들이 모조리 엄청난 근육질로 묘사되어 있다. 기존의 관념을 완전히 뒤집은 것으로 현재의 상식으로도 상상할 수 없는 충격을 주었을 것이다. 게다가 등장인물 모두 나체이다. 그것도 성기까지 적나라하게 노출하면서. 성전에 있는 그림이라 하기에는 불경하기 짝이 없는 것이었다. 하지만 그 모든 논란도 작품이 가진 압도적인 예술성 앞에서는 잠잠해질 수밖에 없었다.

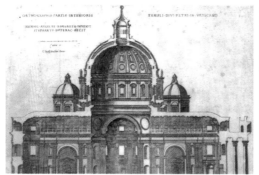

성 피에트로 성당 설계도

교황조차도 이 작품을 처음 보았을 때 입을 다물지 못한 채 무릎을 꿇고 기도부터 올렸다고 하니 말이다. 물론 정신을 차리고 보니 벌거벗은 성인聖人들의 모습에 민망했는지 후에 미켈란젤로의 제자인 '다니엘레 다 볼테라'에게 덧칠을 명해 민망한 부위를 가리게 했다. 물론 미켈란젤로는 목숨을 내놓은 듯 용감히 불평했다고 한다. '교황이라면 그림 고칠 생각보다 세상을 바로잡을 생각이나 하라'고 말이다.

미켈란젤로는 평생 일에 묻혀 살며 결혼도 하지 않았고 성가신 가족을 먹여 살렸으며 한시도 성하지 못했던 몸으로 90년을 살았다 (1475~1564). 앞이 보이지 않는 몸으로 죽는 날까지 작품에 몰두했다고 한다. 그가 숨을 거두었을 때 수많은 시민들이 애도했고 장례 또한 성대하게 치러졌다. 그가 남긴 마지막 말은 이러했다. "이제야 조각을 조금 알 것 같은데……." 역사상 위대한 천재들이 죽을 때 가끔 하는 말이다. 겸손한 것인지 우리의 기를 죽이려는 것인지.

노벨상을 수상했던 프랑스의 소설가 로맹 롤랑은 천재가 어떤

사람인지 궁금하면 미켈란젤로를 보라고 했다. 꼭 들어맞는 말이
다.(1475~1564)

프레스코화

벽화 기법의 하나. 회반죽으로 마무리한 벽에 회반죽이 마르기 전에 안료를
채색하여 완성하는 회화기법. 브라만테가 미켈란젤로의 프레스코화 실력
을 믿을 수 없다며 시스티나 성당 천장화를 맡기는 것에 반대했다는 일화
와 프레스코화 실력이 없다고 판단해 골탕을 먹이려고 맡기게 했다는 이
야기가 전설처럼 전해진다. 믿거나 말거나. 프레스코는 신선하다Fresh는
의미이다.

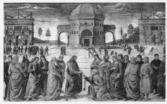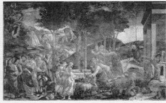

페루지노 '천국의 열쇠를 받는 베드로'(왼쪽) / 보티첼리 '모세의 일생'(오른쪽)

콘트라포스토 Contraposto

콘트라포스토란 한쪽 다리에 무게를 주고 나머지 다리는 편안하게 뻗는, 그 래서 몸이 살짝 뒤틀려서 구부러지는 포즈를 말한다. 좌우가 대칭이 아니고 불균형하지만 전체적으로는 조화를 이룬 모양이다. 다비드가 서 있는 자세 를 콘트라포스토라고 보면 된다. 굳이 우리말로 쉽게 설명하자면 '짝다리 짚 기'라고 해야 할까?

지금의 관점에서는 사람의 자세가 당연히 그런 것이 아닌가 생각되지만 미 술사적으로는 그렇지 않은 모양이다. BC 5세기경에 그리스 조각에서 처음 나타난 것으로 보는데, 막상 염두에 두고 관찰해 보니 부자연스럽게 서 있는 조각들이 눈에 들어왔다.

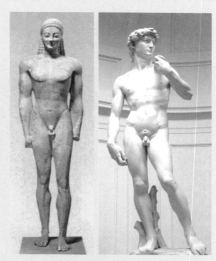

콘트라포스토는 르네상 스 시대에 와서 높이 평 가되었고 명칭 또한 이때 붙여진 것이다. 아마도 이 자세를 조각에 처음 적용 한 그리스인들은 '어쩌다 보니 된 것을 이렇게 높이 쳐주다니' 하면서 멋쩍어 할지도 모른다. 아무튼 르 네상스 시대에 도나텔로, 미켈란젤로 등의 조각가 들이 콘트라포스토를 재 발견한 것이다. 이후 회화 에서도 자주 사용되었다.

뻣뻣한 이집트 조각(왼쪽) / 한쪽 다리에 무게를 실 은 콘트라포스토 자세의 '다비드'(오른쪽)

전교 일등 조각미남
라파엘로

Sanzio Raffaello

르네상스 3대 천재라고 불리는 화가이자 건축가. 레오나르도 다빈치보다 31년, 미켈란젤로보다 8년 뒤에 태어났다. 하지만 레오나르도보다 1년 늦게 죽었고, 미켈란젤로보다 44년 먼저 죽었다.

다소 의아하게도 당시의 다른 르네상스맨들과는 달리 라파엘로는 조각을 하지 않았다. 그리고 많은 천재들에게서 볼 수 있는 해괴한 모습이나 괴팍한 성격도 없었다. 조각을 하지 않은 대신 라파엘로는 '조각 같은' 외모를 가지고 있었으며 성격은 친절하고 사교적이었다. 그래서 미켈란젤로의 독선적인 모습과 곧잘 대비되곤 한다.

라파엘로의 그림은 차분하다. 그가 레오나르도 다빈치나 미켈란젤로의 영향을 크게 받았음은 익히 알려진 사실이다. 그러나 동시대 다른 거장들의 작품과는 다른 라파엘로만의 분위기가 있다. 마치 흙비를

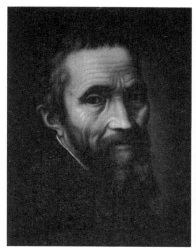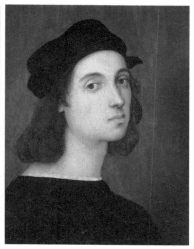

미켈란젤로 초상화(왼쪽) / 라파엘로 초상화(오른쪽)

살짝 뒤집어 쓴 느낌의 질감도 그 중 하나이다. 그의 작품은 화려하지 않고 인물들의 몸짓에 과장이 없으며 자연스럽다. 이런 라파엘로를 레오나르도나 미켈란젤로와 같은 반열에 놓는 것에 의문을 품는 사람도 많다. 하지만 자연스러우면서 우아한 그의 특징은 그 시대나 지금이나 높게 평가받고 있다. 당대에는 젊은 나이에 교황의 전폭적인 신임을 받아 교황의 주요 거처를 장식했고, 바티칸의 주성당인 성피에트로 대성당의 건축책임자로 임명되었다. 르네상스 직후에 나타나는 매너리즘 화풍의 교범이었고 이어 렘브란트와 루벤스, 카라치 등 바로크 화가들에게 큰 영향을 미쳤으며 신고전주의의 앵그르와 낭만주의의 들라크루아의 추앙을 동시에 받았다. 특히 라파엘로의 초상화와 종교화는 아카데미 미술의 전형으로 받아들여졌다. 짧은 생애 동안 요란하지

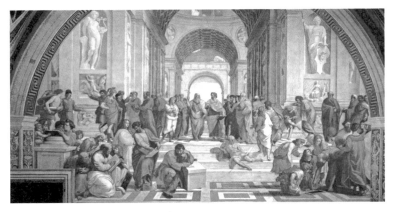

라파엘로 '아테네 학당'(Scuola di Atene)

않은 화풍을 견지했지만 라파엘로에게는 생전에도 죽은 후에도 끊임
없이 추종자들이 있었다.

　라파엘로는 1483년 태어났다. 아버지가 궁중화가였던 터라 어릴 적
부터 그림을 배울 수 있었다. 하지만 열 살도 되기 전에 어머니가, 열
한 살에 아버지가 세상을 떠나 숙부의 보살핌 아래 어린 시절을 보냈
다. 어려운 환경 속에서도 그의 재능은 빛을 발해 17세에 이미 자신
의 이름으로 그림을 팔아 생계를 유지할 수 있었다. 21세에 피렌체로,
25세에 로마로 왔다. 피렌체에서는 당시 최고의 명성을 날리고 있던
레오나르도 다빈치와 미켈란젤로를 직접 만날 수 있었고 그들의 작품
을 연구할 수 있었다. 로마에서는 교황의 인정을 받으며 명성을 날리
게 된다.

　라파엘로의 인기는 대단했다. 교황이 인정한 실력에 최고의 매너
를 갖춘 조각미남, 더욱이 성격까지 사교적이었던 까닭에 그의 주위

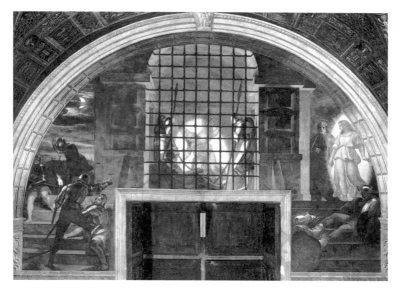

라파엘로 '감옥에서 구출되는 베드로'

에는 항상 사람이 모여들었다. 당연히 여자들도 모여들었고 모여드
는 사람만큼 그림 주문도 밀려들었다. 그러나 성피에트로 대성당의
건축책임자와 로마유물의 관리책임까지 맡아 엄청난 업무량에 시달
리다가 그는 갑자기 죽었다고 한다. 교황 레오 10세는 국장에 준하는
성대한 장례식을 치러주었다. 라파엘로는 판테온에 묻혔다. 가장 화
려한 삶을 보냈던 그는 죽어서도 가장 영광스러운 자리에 눕게 되었
다.(1483~1520)

그림공장 공장장,
루벤스

Peter Paul Rubens

벨기에 화가로서 벨기에의 자부심으로 불린다. 네덜란드인의 존경을 받는 렘브란트와 플랑드르 화가의 한 묶음으로 거론되곤 하는데 렘브란트보다 30여 년 전에 태어났다. 당대에 명성과 비참함을 함께 맛보았던 렘브란트와는 달리 루벤스는 끝까지 승승장구했다.

위다Ouida라는 필명을 가진 영국작가 마리아 루이스 드 라 라메Marie Louise de la Ramée의 소설이자 일본 애니메이션으로 유명한 '플란다스의 개'에서 주인공이 죽기 전에 마지막으로 봤던 그림 '십자가에서 내려지는 예수Descent from the Cross'도 루벤스의 작품이다.

페테르 파울 루벤스Peter Paul Rubens. 법률가의 아들로 태어나 어릴 적부터 라틴어와 고전을 배우는 등 훌륭한 정규교육을 받았다. 그리고 14세에 미술 공부를 시작해 21세에 화가로 독립했을 정도로 재능이

루벤스 '십자가에서 내려지는 예수'(La Descente de Croix, Descent from the Cross)

뛰어났다. 그로부터 2년 후엔 이탈리아로 유학을 떠나 8년간 머문다. 이탈리아에서의 8년은 루벤스의 인생에서 매우 중요한 시기가 된다.

루벤스는 역사적으로도 보기 드문 멀티태스커Multi tasker였다. 서너 가지의 복잡한 일을 동시에 하는 경우가 잦았다고 한다. 게다가 6개 국어를 구사했고 학식과 교양이 높아 금세 상류층의 유명인사가 되었다. 덕분에 그의 부업은 외교관이었는데 무늬만 외교관이 아닌 역사적인 조약에도 기여한 바 있는 능력 있는 외교관이었다.

그렇다면 본업인 화가로서는 어땠을까? 천문학적인 액수가 매겨지는 현대 화가들의 경우를 제외하면 루벤스는 역사상 그림을 팔아서 가장 많은 돈을 벌어들였던 화가 중 한 사람이었다. 르네상스 시대 이후로 능력 있는 화가들에게는 주문이 밀려들었다. 그러나 대부분의 화

가들은 들어오는 주문을 전부 소화할 수 없었다. 아무리 빨리 그림을 그리는 화가라 할지라도 사람이 감당해낼 수 있는 절대량은 정해져 있기 때문이다. 하지만 루벤스는 달랐다. 그는 사업적인 두뇌도 뛰어났던 모양인지 자신에게 들어오는 주문을 놓치지 않을 시스템을 고민하게 된다.

　루벤스는 자신의 그림을 빠른 속도로 그려내는, 아니 그리는 것을 넘어서 그림을 생산해내는, 일종의 대량생산 체계를 구축했다. 한마디로 '그림공장'을 세웠던 것이다. 그 시스템 안에서는 자신의 품이 드는 정도에 따라 그림의 가격이 책정되었다. 예를 들면 자신이 온전히 다 그린 것과 자신이 드로잉만 한 것, 자신이 처음과 마무리만 한 것 등 다양한 레벨의 상품이 마련되어 있었다. 이런 방식으로 루벤스의 그림공장은 전 유럽에서 밀려드는 주문을 감당해낼 수 있었다. 그림공장 시스템으로 그는 엄청난 부를 쌓았다. 또한 첫 부인과 사별한 후 미모의 어린 부인을 얻었다. 그때 루벤스의 나이 53세, 부인 나이 16세. 오! 하늘이시여.

　그의 작품은 화려했다. 화면에서 빛이 났으며 등장인물들은 과장된 행위를 하며 전체적으로 웅장했는데 이는 당시 절대왕정 군주들의 구미에 잘 맞았다. 특히 루벤스 작품임을 알 수 있는 가장 큰 특징은 근육이다. 남자들은 하나같이 정상급 보디빌더의 육체를, 여자들은 후덕한 살집을 갖고 있다. '십자가에서 내려지는 예수'에서 볼 수 있듯이 숨을 거둔 예수마저도 대단한 근육의 소유자로 묘사되어 있다.

　루벤스는 신화와 종교를 소재로 한 작품을 많이 남겼다. 그리고 렘브란트와 같이 자신의 자화상을 틈틈이 그려 그의 인생을 파노라마

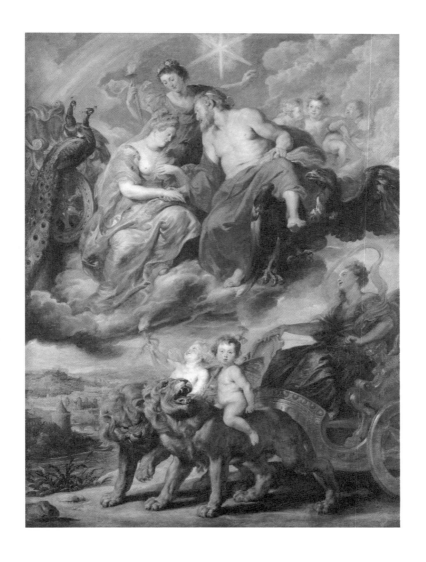

루벤스 '1600년 11월 9일 리옹에서 앙리 4세와 마리 드 메디치의 만남'. 이 작품은 프랑스 왕가와 메디치가에 대한 최고의 영예를 그림으로 묘사했다. 앙리 4세를 제우스로 마리 메디치를 헤라로 표현했다. 독수리와 공작은 각각 두 신의 상징이다. 수레를 끌고 있는 사자는 두 신이 만나는 장소인 리옹Lyon을 의미하는 것으로 실제 부부인 앙리 4세와 마리 메디치가 리옹에서 만나는 것을 신화에 빗대어 그린 것이다. 그러나 실제 둘의 사이는 극도로 나빴다. 그래서 제우스가 손에서 번개를 놓고 있지 않은 것일까.

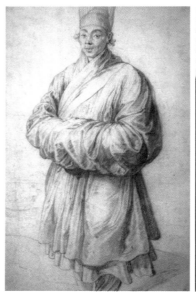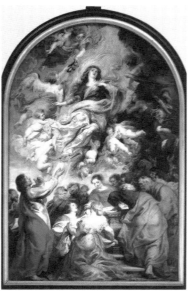

루벤스 '한복 입은 남자'(A man in Korean costume) 소설 《베니스의 개성상인》의 소재가 된 루벤스의 스케치이다. 이 작품은 루벤스의 스케치 중에서 공을 많이 들인 것으로 보이며 독특한 필치가 돋보인다. 아마 특이한 용모와 의복에서 많은 영감을 받았던 모양이다.(왼쪽) / 루벤스 '성모승천'(Assumption of The Virgin)(오른쪽)

처럼 남겼다. 대표작은 '십자가에서 내려지는 예수'와 연작인 '십자가에 세워지는 예수L'Erection de la Croix, The Raising of the Cross', '성모승천 Assumption of The Virgin'이다. 이들 작품은 엔트워프 성모마리아 대성당에 전시되어 있다.(1577~1640)

그림을 따라간 인생
렘브란트

Rembrandt Harmensz van Rijn

빛의 마술사 렘브란트. 암흑 같은 공간에서 한 줄기의 조명을 쏜 듯한 작품은 대개 이 화가의 것이다. 마치 부족한 빛을 주인공에게 집중하여 주인공 외엔 아무것도 없는 듯 묘사한 경우가 많다. 인물화 또한 빛을 최소화해 표현한 이 화가는 네덜란드의 레이덴Leiden이란 곳에서 태어났다.

렘브란트 반 레인Rembrandt van Rijn. 아홉 아들 중 여덟 번째이고 제분업자였던 아버지 덕에 집안이 부유했다. 7세에 학교를, 14세에 대학을 들어갔다고 알려져 있다. 작가에게 있어 태생적인 부유함과 살아가면서 변화하는 경제적 상황은 화풍에 지대한 영향을 끼친 경우가 많다. 수많은 대가들이 그러하듯 렘브란트 또한 미술 외의 과목에 흥미를 느끼지 못했기에 몇 달 만에 대학을 그만두게 된다. 경제적인 여유

렘브란트 '눈을 뽑히는 삼손'

가 있었던 부모 덕분에 렘브란트는 본격적인 미술수업을 시작하게 되었고 얼마 지나지 않아 천재성을 발휘했다.

렘브란트가 태어났던 17세기 초는 네덜란드가 스페인과의 오랜 전쟁을 끝내고 실질적인 독립을 이룬 때이다. 이 시기에 네덜란드는 유럽의 신흥강자로 서서히 일어서게 된다. 1602년에 동인도회사를 세우고 본격적인 해양시대를 연 네덜란드는 렘브란트가 성장하는 기간 동안 서서히 국력을 키웠다. 사회적으로는 완전히 신교가 자리를 잡아 더 이상 교회의 사치가 힘들어진 상태였고 검소한 생활을 했지만 국부가 커짐에 따라 국민들의 생활은 대체로 여유가 있었다. 이탈리아의 르네상스가 저물어갈 때 알프스 너머 네덜란드에는 세상에 없던 '새로

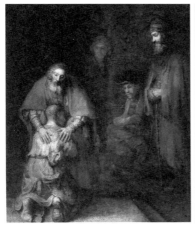 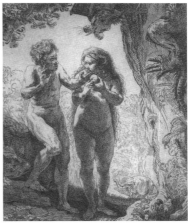

렘브란트 '돌아온 탕아'(왼쪽) / 렘브란트의 에칭화 '아담과 이브'(오른쪽)

운 시장'이 생기고 또 '새로운 시대'가 열리고 있었던 것이다. 새로운 시대란 정치적으로 네덜란드가 세계사의 강자로 떠오르고 교회가 몰락한 사회적 변화를 말하며 새로운 시장이란 부유해진 평민계층이 사회의 모든 분야에서 주도층으로 나선 상황을 말한다. 미술시장에서도 평민들이 교회를 대신해 수요층으로 등장했다. 이때를 미술사에서는 네덜란드의 황금시대라고 부른다.

렘브란트는 20대부터 명성을 얻었다. 애호가들이 그를 찾았고 제자들이 생겼으며 작품이 팔리기 시작했다. 유명세와 더불어 재산을 모았고 부유한 가문의 여자와 결혼했으며 큰 집을 장만하여 미술품을 사 모았다. 렘브란트는 거장들의 작품을 사들이는 데 돈을 아끼지 않았다. 미술작품을 구매하는 데 열을 올렸던 것은 자신의 작품세계를 넓히려는 데 그 목적이 있었다. 그는 특히 판화를 많이 사 모았는데 색깔

이 없는 판화를 통해 구도와 음영을 이해하고자 했다. 자신도 그 영향을 받아 판화의 일종인 에칭화를 남기기도 했다.

렘브란트에게 결정적인 명성을 안겨준 작품은 '튈프 교수의 해부학 강의Anatomy Lesson of Dr. Nicolaes Tulp'와 '버닝코크 대장의 민병대The Militia Company of Captain Frans Banning Cocq'이다. 현재도 가장 널리 알려진 렘브란트의 작품이다. 당시 네덜란드에서는 집단 초상화가 유행이었는데 이전의 초상화들은 매우 정적이었던 반면 렘브란트의 작품 속에서는 인물 하나하나가 살아 움직이듯 묘사되었다. 그림 속에서 해부학 강의를 듣는 인물들은 모두 실제 유력 인사들이었는데 그림에 등장하는 자신의 모습에 모두 만족했다고 한다. '버닝코크 대장의 민병대' 또한 그 생동감과 역동성에서 다른 초상화들을 압도했다. 그을음과 먼지를 뒤집어쓰는 수난으로 인해 한때 '야간순찰'이라는 제목으로 알려지기도 했던 이 작품 또한 등장인물 모두가 개성 있게 표현된 걸작으로 평가 받는다.

'버닝코크 대장의 민병대'는 당대에서도 걸작으로 큰 화제를 모았다. 하지만 이 작품을 완성하고 난 뒤 밀려드는 주문으로 바쁜 나날을 보내고 있을 때 렘브란트는 아내를 잃는다. 복福과 화禍가 동시에 온 것일까. 세속적으로 성공을 거둔 렘브란트였지만 아내가 세상을 떠난 이후 그의 삶은 망가지기 시작했다. 아내의 유산을 포함해 자신이 쌓았던 부도 방탕한 생활로 점점 줄어들었고 길고 까다로운 작업방식으로 인해 그의 그림에 대한 주문은 점차 줄어들었다. 한 동안 렘브란트라는 명성과 그가 가진 수많은 작품으로 빚을 얻을 수 있었으나 변제 불능의 수준에 이르면서 그의 생활은 파탄이 났다. 모든 재산은 청산

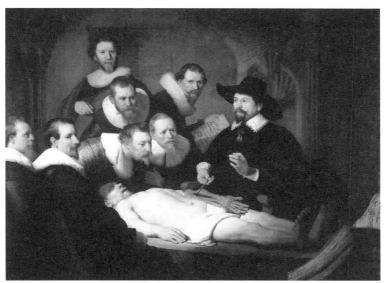

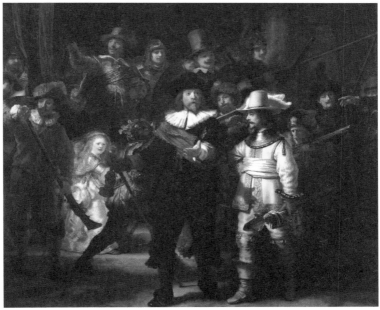

렘브란트 '튈프 교수의 해부학강의'(위)
렘브란트 '버닝코크 대장의 민병대'(아래)

되었고 그때부터 그는 죽을 때까지 경제적인 어려움에 시달리게 된다. 다만 명성은 남아 있었기에 간간히 들어오는 주문으로 겨우 생활은 유지할 수 있었다. 그러나 그가 그린 그림들은 하나같이 뛰어났다.

첫 번째 부인에게서는 네 아이를 얻었다. 그러나 셋은 태어나고 얼마 되지 않아 모두 세상을 떠났고 마지막 아들만이 살아남았다. 방탕한 생활을 하면서도 렘브란트는 아들을 소중히 생각했다. 하지만 아들이 스무 살이 넘었을 즈음에는 오히려 아들의 보살핌을 받았다. 안타깝게도 그 아들은 스물일곱 살이 되던 해에 죽었다. 그리고 그 다음해에 렘브란트도 죽었다. 아들을 따라 갔다고 하는 편이 맞을 것이다.

말년에 극심한 가난에 허덕였지만 렘브란트는 의외로 제법 많은 재산을 남겼다고 한다. 미술작품들과 도자기, 가구와 골동품 등 가난에 허덕이면서도 자신의 작품 활동을 위한 소비는 멈추지 않았던 것이다. 조명을 비춘 듯 가운데만 밝았던 그림처럼 그의 인생의 가장자리는 어두웠다. 나이가 들어가면서 가난에 시달렸고 질시에 괴로워했다. 그러나 그는 자신의 가치관을 굽히지 않았다. 스스로의 가치를 알았기에 가능한 일이었다. 빛을 가장 잘 다루었다는 평가를 받는 이 천재화가는 자신의 그림에 빛을 남겨두기 위해 기꺼이 스스로 그림자가 되었던 것이다.(1606~1669)

종잡을 수 없는 변덕쟁이
고야

Francisco Goya

서양미술사에 있어서 고흐와 고갱과 더불어 '3고'를 형성하는 화가이다. 고'야'는 '흐'와 '갱'보다 형님이다. 대략 100살 정도. 게다가 '흐'와는 생일도 같다. 양력 3월 30일.

미술사에서 고야는 그의 대代에서 고전회화가 마감하고 근대회화가 시작되었다는 평가를 받는다. 그러나 정치적으로는 애매한 평가를 받기도 하는데 존경과 질시를 동시에 받는다고나 할까. 먼저 고야가 추앙받는 가장 큰 이유는 계몽주의적이고 정의를 지향하며 불의를 고발하는 작품을 많이 남겼기 때문이다. 작품만 봤을 때 충분히 그렇게 생각할 만하다.

그러나 고야는 언행이 불일치했다. 자신이 남긴 작품만큼 정의로운 사람이 아니었던 것이다. 그는 재산 축적에 관심이 아주 많았으며 자

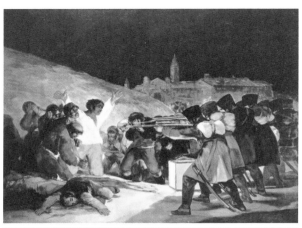

고야 '1808년 5월 3일 마드리드'(위)
고야 '이단 심문소'(아래)

신의 출신 성분을 부끄러워하면서 귀족 생활을 동경했다. 궁정화가로서 높은 지위를 얻은 뒤 고야의 생활은 사치스러웠다. 급변하는 유럽의 정치적 환경 속에서 에스파냐 또한 예외일 수 없었는데 궁정화가였던 고야는 그런 권력의 이동의 중심에 있었다. 자신을 수석 궁정화가로 임명했던 에스파냐의 부르봉 왕조, 부르봉 왕조를 쫓아낸 프랑스 나폴레옹 왕조, 프랑스군을 몰아낸 영국군과 영국군에 의해 부활한 부르봉 왕조 등 당시 에스파냐의 모든 정권을 위해 일했고 극진한 대접을 받았다.

특히 프랑스군의 만행을 고발한 작품인 '1808년 5월 3일의 마드리드'는 프랑스군의 치하가 아니라 프랑스군이 물러가기 시작한 뒤에 그려진 것이다. 프랑스군에 대한 저항을 그린 것이 아니라 프랑스군에 의해 몰락했다가 다시 부활할 부르봉 왕가에 아부하기 위해 그린 작품이었던 것이다. 그리고 이단 심문소에 항의하는 뜻으로 '이단 심문소'를 남겼다고 알려져 있으나 그는 이단 심문소를 위해 일한 흔적이 있는 부역자였다. 이단을 심판한답시고 몹쓸짓을 한 집단을 위한 그림이 둔갑한 것이다. 고야의 작품 전체를 스케치해 보면 분명 고야의 마음속에는 현실저항의 의지가 있었음은 분명하다. 하지만 고야는 열사도 의사도 아닌 보통사람이다. 아예 기회주의자라고 평가하는 미술사가들도 있다. 그러나 실력만큼은 의심할 여지가 없었다. 모든 정권에서 인정받고 살아남았다는 것 자체가 그만큼 우수했음을 증명해준다.

1746년에 태어난 프란시스코 고야는 벨라스케즈, 엘 그레코와 함께 에스파냐를 대표하는 화가이다. 고야가 태어나고 활동한 시기는 신고전주의의 대표화가 다비드와 같다. 하지만 고야의 화풍은 고전주의

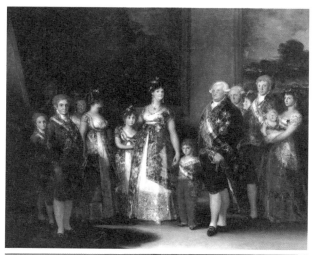

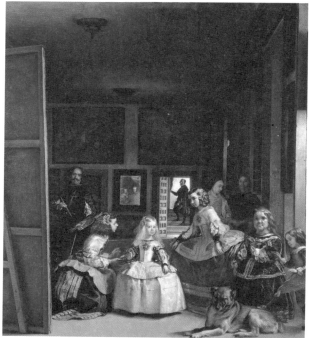

고야 '카를로스 4세의 가족'(벨라스케즈의 '라스 메니나스'의 영향을 받은 것으로 보인다)(위)
벨라스케즈 '시녀들'(라스 메니나스)'(아래)

는 물론이고 낭만주의를 보이기도 하고 로코코풍을 풍기기도 하며 사실주의를 넘나들다가 심지어는 현대의 풍자화와 같은 묘한 방식을 취하기도 한다. 급격하게 변화한 화풍만큼 고야는 사전지식 없이는 '누구의 작품 같다' 또는 '어떤 풍이다'라고 단정하기가 참으로 어려운 화가이다. 그러나 그만큼 고야는 자유로운 사고와 천재적인 재능을 가진 예술가였다.

14살에 종교화를 배웠고 왕립 아카데미에 들어가려고 했으나 뜻을 이루지 못했다. 그러나 대신 이탈리아로 유학을 떠났는데 이것은 고야가 더 큰 성공을 거두는 계기가 된다. 그 후 고야는 아카데미의 학생이 아닌 회원으로 선출되었고 인물화, 그 중에서도 초상화로 이름을 날리게 되고 마침내 궁정화가로 발탁된다. 궁정화가로 활동하던 시기에는 왕족들의 초상화를 그리게 되었는데 특히 왕가의 화려함을 로코코풍 Rococo Style(18세기 초 프랑스에서는 유행한 실내장식 양식. 조개껍데기나 조약돌을 세공해 가구나 건축물을 장식하는 양식으로 우아하고 여성적인 아름다움이 두드러지며 루이 15세 통치 시절에 유행했다)으로 그려내는 고야만의 독특한 작품들을 만들어낸다. 그리고 궁정화가가 된 지 10년 만에 스페인의 수석 궁정화가가 된다. 카를로스 4세 가족의 단체화가 이 시기에 그려진다. 이 작품에서 고야는 자유롭고 자신 있는 묘사를 선보이는데, 초창기 궁정화가 시절에는 왕가의 화려함을 로코코적으로 표현했고 그 후 현실을 고발하고 풍자하는 사실주의 작품을 남겼다.

만년에는 '검은 그림Las Pinturas Negras'이라는 어둡고 우울하며 기괴한 시리즈를 남겼는데 이는 추상화의 초기 형태를 연상하게 한다. '검은 그림'의 연작에서 보이는 괴물들은 고야가 이 세상에서 없어지기를

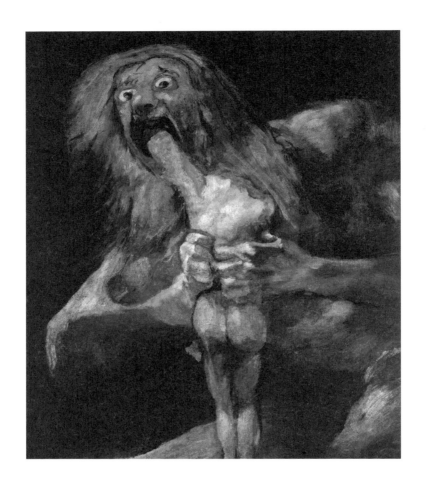

고야 '사투르누스'. '씨를 뿌리는 자'라는 뜻을 가진 로마신화에 나오는 농경신. 아들 중 한 명에 게 왕좌를 빼앗길 것이라는 예언을 듣고 자신의 아들을 차례로 잡아먹는다. 고야의 '검은 그림' 연작 중 대표작.

고야 '옷을 벗은 마하'(위)
고야 '옷을 입은 마하'(아래)

바란 부조리함이었을 것이다.

고야는 일생동안 보여준 다양한 화풍만큼이나 수많은 후배들에게 영향을 끼쳤다. 들라크루아 같은 낭만주의, 마네, 르누아르, 세잔과 같은 인상주의, 고흐 같은 표현주의, 그밖에 상징주의, 초현실주의 화가들이 이구동성으로 고야의 영향을 받았다고 했다. 또한 에스파냐 출신의 피카소도 고야의 영향을 많이 받은 것으로 알려져 있다.

고야는 누드화의 역사에 있어 큰 획을 긋는다. 유명한 '마하'('옷 입은 마하', '옷 벗은 마하')가 바로 그것이다. 최초의 근대적인 누드화라고도 불리는 이 작품은 같은 인물을 두 번 그린 연작화이다. 이 작품은 당시의 누드화와는 다른 점이 있다. 일단 피사체인 마하라는 여성의 시선과 표정, 포즈가 당당하다. 그녀는 옷을 입고 있든 벗고 있든 자신을 보는 관객, 특히 남성을 비웃고 있는 듯하다. 화면의 정중앙에 성기가 노출되어 있음에도 그녀는 보란 듯이 포즈를 취하고 있다. 당시에 이 그림은 예술성이라고는 보이지 않는 노골적인 춘화 정도로 보였던 모양이다. 그래서 종교재판소에 의해 압류되기도 했다. 하지만 이것은 누드화의 역사에서 새로운 변화를 이끈 선구적 작품으로 평가된다.(1746~1828)

흙에 살리라
밀레

Jean François Millet

화가 장 프랑소와 밀레 하면 바로 자연주의와 바르비종Barbizon파를 떠올리게 된다. 자연주의는 말 그대로 자연을 소재로 그림을 그렸음을 뜻하고 바르비종은 파리 교외에 있는 퐁텐블로 숲의 마을이다.

이해하기 쉬운 그림으로 친숙한 화가인 밀레는 프랑스의 그뤼시 Gruchy라는 작은 농촌마을에서 태어났다. 농촌에서 태어났다고 해서 자연주의 화가가 되었다는 것은 아니지만 밀레는 어렸을 때부터 농촌의 삶을 깊이 관찰했다고 알려져 있다. 그는 처음부터 농부를 그렸던 화가가 아니었다. 시작은 초상화가였고 이후 생계를 위해 누드화나 간판화를 그리기도 했으며 비현실적인 주제를 묘사하기도 했다. 그러던 중 파리에서 유행한 콜레라를 피해 바르비종으로 거처를 옮기게 되는데 그 직전이었던 1848년에 '키질하는 사람'을 그리게 된다. 이 작품

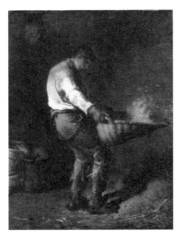

밀레 '키질하는 사람'(1848)

은 파리의 살롱에 전시되었고 후에 프랑스 정부가 정식으로 구매하게 되는데 이것을 시작으로 밀레는 자연주의 화가의 삶을 살게 된다.

밀레는 빈곤한 삶을 살며 첫 번째 부인을 결핵으로 잃기도 했지만 30대 중반부터는 명성을 얻어 형편이 조금씩 나아진다. 물론 풍족한 삶을 살게 된 것은 아니었지만 비참한 삶에서는 벗어나게 된 것이다. 평생을 같이 하게 되는 두 번째 부인 카트린과는 아홉 명이나 되는 자녀를 두었는데 이것도 그의 생활이 크게 나아지지 못하게 된 이유였을 것이다.

바르비종으로 터전을 옮기고 나서도 밀레의 화풍은 다른 바르비종파 화가들과는 다소 차이가 있었다. 그것은 자연 속에 있다는 느낌을 주면서도 그 안에 인물이 있다는 것이다. 밀레의 작품 안에서 인물들은 평화롭고 목가적인 분위기에서 자신의 일을 묵묵히 하는 사람들이다. 이것이 밀레의 작품이 보여주는 가장 중요한 점이다. 움직이고 있지만 정적인 농부들의 삶은 어딘가 힘겨워 보인다. 그들은 평화로운 풍경 속에 녹아들면서도 민중의 고단한 삶을 은연중에 드러낸다.

밀레가 활동하던 시대는 프랑스 혁명기였기 때문일까? 표정을 알 수 없는 농부들이 무덤덤하게 일하는 모습의 그림이 대중에게 뭔가를 호소한다고 생각하는 지배계층과 체제 옹호자들에게 결코 호의적으

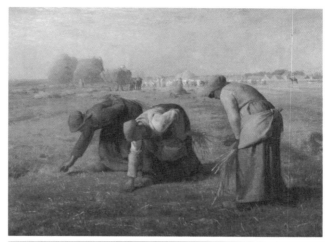

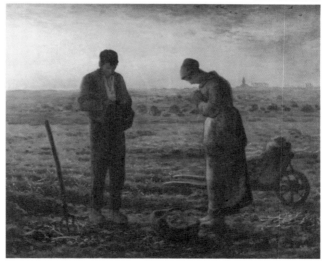

밀레 '이삭줍기'(위)
밀레 '만종'(아래)

로 보일 리는 없었을 것이다. 그래서 밀레는 정치적인 추문에 휩쓸리지 않고 오해를 피하기 위해 여러 차례 작품을 고치는 등의 수고를 하기도 한다.

밀레는 후세 화가들에게 큰 영향을 준다. 특히 바로 뒤에 나타나게 될 인상주의에 지대한 영향을 미치는데 모네, 쇠라, 고흐의 작품에서 밀레의 흔적은 쉽게 발견된다. 그 중에서 고흐는 밀레의 작품을 수없이 모사하기도 했다.

서양 미술계에는 추급권Droit de suite이라는 권리가 있다. 글자 그대로 풀이를 하자면 '추후 지급받는' 권리이다. 이것은 한 미술작품이 재판매될 때마다 그 작품의 작가나 상속권자가 판매액의 일부를 받을 수 있는 권리이다. 현재 한국의 저작권법에는 없는 제도인데 이 추급권이 밀레의 작품에서 비롯되었던 것이다. 밀레 사후 그의 작품 '만종The Angelus'이 당시로서는 어마어마한 가격에 미국에 팔리고 더 비싼 가격에 프랑스에 다시 팔리는 일이 있었다. 이것으로 밀레의 명성은 더욱 높아졌지만 밀레의 유족들은 밀레가 죽고 난 후 가난에 허덕이고 있었다. 이에 프랑스 미술계에서는 추급권에 대한 필요성이 제기되었고 1920년에 처음 도입되었다. 물론 밀레의 유족들이 혜택을 받지는 못했다.

'이삭줍기', '만종' 등 농부를 소재로 한 이해하기 쉬운 그림으로 대중에게 잘 알려져 있는데 밀레의 그림은 이미 19세기 말에 전 세계에서 가장 흔히 볼 수 있는 그림이 되어 있었다. 혼란스러운 시대를 살았던 당시 프랑스인들은 평화로운 밀레의 작품에 흠뻑 빠졌다. 밀레의 작품에 대한 복제화와 판화가 크게 유행했던 것이다. 이런 현상은 프

랑스를 넘어 전 세계로 퍼져나갔고 우리나라에서도 한동안 이발소나 레스토랑 등에서 밀레의 작품을 쉽게 볼 수 있었다.

밀레의 작품이 세계적으로 인정받게 된 이유를 살펴보려면 시대적 배경을 알아야 한다. 19세기 말의 프랑스는 제국주의로 무장한 채 전 세계를 휘젓고 다니고 있었다. 그래서 곳곳에 있는 식민지에 프랑스의 문화가 흘러들어갔는데 문화 최강국 프랑스의 유행은 곧 전 세계에 영향을 미치게 되었다. 당시 밀레의 그림은 프랑스인들의 큰 사랑을 받았다. 전쟁과 사회적 혼란이 끊이지 않았던 프랑스에서 프랑스인들이 그토록 바라던 평화와 안식이 밀레의 그림 안에 있었던 것이다.

밀레는 50세를 지나면서 점점 경제적인 안정을 얻게 된다. 1867년 파리만국박람회에서 가졌던 전시회와 이듬해에 수상한 레종도뇌르 훈장으로 그의 명성은 더 높아졌으며 3년 후에는 파리 살롱의 심사위원이 된다. 그러나 그는 갑자기 건강이 악화되어 1875년 61세에 숨을 거둔다. 평생을 함께한 카트린과 정식 결혼식을 올린 지 2주가 지났을 때였다.(1814~1875)

같은 듯 달랐던
마네와 모네

Edouard Maneti / Claude Oscar Monet

이름이 비슷한 마네(1832~1883)와 모네(1840~1926)는 모두 인상주의 화가로 분류된다. 둘은 각각의 특색을 갖고 있지만 일부 작품은 화풍이 비슷하기도 하다. 서로 사이도 좋아서 서로를 그려주기도 했다. 프랑스에서도 둘의 이름이 헷갈렸던 모양이다. 당시의 평론가들도 둘의 이름이 비슷한 것을 자주 이야기하곤 했으니 말이다. 게다가 이들은 같은 주제의 작품들도 꽤 있었기에 함께 언급되는 경우가 많았다.

마네가 모네보다 먼저 태어났다. 경제적으로 어렵지 않았던 마네는 모네를 많이 도와주었다. 그야말로 물심양면으로 도와서 모네의 성공을 이끌었고, 모네는 그런 마네를 무척 존경했다. 마네 하면 '아! 그 그림'이라는 말이 저절로 나오는 작품이 있다. 바로 '풀밭 위의 점심식사'이다. 정장 남자 둘과 완전 누드의 여자가 풀밭에 앉아 있는 그림.

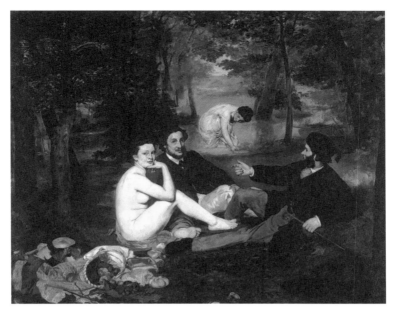

그림 속 상황만 보면 무슨 막장 드라마인가 하는 생각이 드는데 당시에 평론가들과 대중의 평가는 어땠을까? 짐작대로 엄청난 논란이 있었다. 대중은 일단 외설적인 묘사에 충격을 받았고 조소와 비난이 잇따랐다. 그 이전의 화가들은 신화 속의 여신이나 요정을 나체로 그렸지만 마네는 당대를 살아가고 있는 실존 인물 빅토린 뫼랑이라는 여성의 나체를 정장을 차려입은 부르주아 남성과 함께 그렸기 때문에 관객들은 불편해했던 것이다. 하지만 다른 화가들은 신선한 충격을 받고 마네에게서 큰 영향을 받게 된다. 이후 미술사에 큰 줄기가 되는 인상주의는 여기서 태동된다.

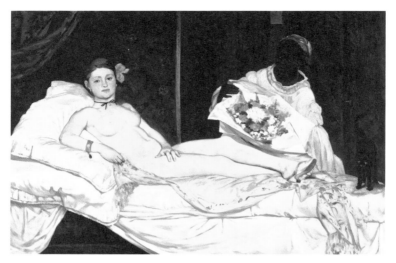

마네 '올랭피아'

　마네는 인상주의 화가답게 빛을 잘 표현했다. 많은 작품에서 검은
색을 쓰면서도 밝은 느낌을 주는 특이한 능력이 있었다. 마치 밝은 화
면에 검은색 필터를 하나 겹친 것처럼.

　그러나 2년 후 '풀밭 위의 점심식사'보다 더 유명해진 작품이 살롱
전에 출품된다. 바로 '올랭피아'라는 작품이다. 올랭피아는 발표 당시
비난을 넘어 대중의 분노를 샀다고 한다. 당당하게 정면을 바로 보는
나체의 매춘부. 지극히 현실의 나체를 그린 이 작품은 이전까지 인체
의 아름다움과 숭고함을 표현했던 나체화의 전통을 깸으로써 고난을
겪었던 것이다. 아마도 당시 사람들에게는 아름다움을 추구했다고 보
이지도 않았고 나아가 미술 자체를 멸시하는 듯한 느낌을 받았던 모
양이다. 하지만 지금은 마네의 대표작으로 오르셰 미술관에 잘 모셔져

서 관객몰이에 크게 공헌하고 있다. 미술작품에 대한 평가는 시대가 바뀌면 달라지는 법이다. 작가 생전에는 주목받지 못한 작품이 후세에 널리 알려지는 것처럼 말이다.

마네로부터 많은 도움을 받았고 이름도 비슷한 모네는 인상주의, 인 상파라는 그 '인상'이라는 명칭을 만들어낸다. 물론 만들려고 만든 게 아니고 그의 작품 '인상: 해돋이Impression, Soleil levant'에서 비롯된 것이 다. 인상주의라는 명칭은 처음에는 조롱에서 시작되었다. 지금도 모네 의 작품은 언뜻 보면 잘 그린 것으로 보이지 않는다. 거친 붓 자국, 흐 릿한 색깔과 무엇인지 알 수 없는 형상들. 사실 해돋이 외에도 모네는 뭘 그리든 명확하게 그리지 않았다. 작품의 대상을 직접 대면하지 않 고는 그리지 말 것을 주장한 그는 자연히 작업실 안이 아닌 야외로 나 왔고 그 대상조차 시시각각 바뀌는 풍경을 담았기에 모네의 작품 소 재를 직접 본다고 해도 그림과 같은 장면을 실제로 보기는 거의 불가 능할 것이다. 모네가 그린 풍경은 모네의 눈만이 잡아낸 그 순간의 느 낌Impression인 것이다.

마네는 법관 아버지를 둔 부유한 가정에서 자랐다. 모네는 상인의 아들로 태어나 가난한 어린 시절을 보냈다. 마네는 법관이 되기를 원 했던 부모의 뜻을 따르지 못했고 여러 진로에서 방황하다 18세에 미 술공부를 시작했다. 모네는 삼촌의 사업을 돕다 20세에 군대에 잠시 몸담았다가 21세에 미술을 시작한다. 마네로부터 많은 도움을 받던 모 네는 어느 순간 마네를 능가하게 된다. 평가도 명성도 마네를 넘어서 게 된 것이다. 인상주의의 기틀을 제공했던 마네를 넘어 모네는 인상 주의의 실질적인 창시자가 된 것이다.

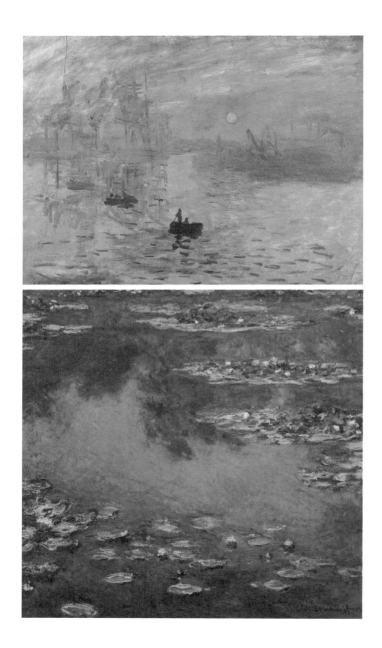

모네 '인상: 해돋이'(위)
모네 '수련' 연작(아래)

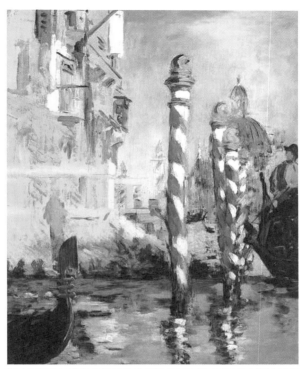

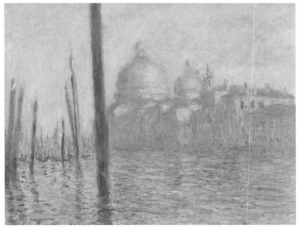

마네 '베니스 대운하'(The grand canal Venice)(위)
모네 '베니스 대운하'(아래)

그러나 일부 작품의 화풍이 비슷함에도 불구하고 이들의 작품은 이름처럼 헷갈리지는 않는다. 누구나 차이를 알 수 있을 정도로 각각의 개성이 뚜렷하기 때문이다. 마네는 전통의 느낌이 나는 가운데 인상주의의 냄새를 풍기지만 모네에게서는 전통 회화의 기법을 느낄 수 없다. 한마디로 마네의 그림은 그래도 마저 그린 것 같은데 모네의 그림은 그리다 만 것 같다는 것이다. 모네는 어둠은 곧 검은색이라는 가치관을 깨뜨린다. 어둠에도 종류가 있고, 어둠과 그림자도 밝기를 다르게 나타낼 수 있음을 보여준다. 또한 실험적인 시도도 많이 했는데 분명 모네는 마네보다 현대에 좀 더 가까이 있음을 보여준다.

살롱전

다섯 살에 왕위에 오른 루이 14세가 열 살이 되던 1648년에 프랑스 왕립미술아카데미가 세워졌다. 이때는 바로크 미술이 대세이던 시절이었다. 그리고 아카데미가 설립되고 20년이 지나 아카데미 미술작품의 전시회가 처음 열렸다. 바로 '살롱전Salon de Paris'이다. 한마디로 학교미술 발표회인 것이다. 살롱전이라는 명칭 또한 18세기에 와서 루브르궁의 '살롱카레'라는 방에서 열리면서 붙은 것이다. 살롱Salon이란 저택의 응접실을 의미한다.

살롱전이 왕립미술아카데미의 발표회였던 만큼 초창기 살롱전은 아카데미 회원들만의 작품으로 한정되었다. 그래서 살롱전에서는 아카데미가 추구하는 회화, 즉 왕립미술아카데미의 교육 방향과 왕실이 원하는 바를 한눈에 알 수 있었다. 그것이 아카데미즘Academism 미술이다. 살롱전의 위력은 대단했다. 살롱전 출품 여부에 따라 화가는 공공연한 등급이 매겨졌고 화가들은 경쟁적으로 아카데미 회원이 되고자 했다. 훗날 자격이 완화되어 비회원도 출품이 가능해지지만 살롱전의 영향력은 줄어들지 않았다.

발레와 소녀를 사랑했던 드가

Edgar De Gas

발레리나를 주로 그린 화가. 드가의 작품을 구별하는 가장 쉬운 방법이다. 드가는 발레를 소재로 한 작품을 많이 남겼다. 하지만 드가의 관심 대상은 '사람'이었다.

인상주의 화가들과 친했고 풍경화가 대세를 이루던 시대를 살았음에도 그의 관심은 인물이었다. 그것도 생동감 있는 인물. 드가의 역동적인 인물묘사는 르네상스나 고전주의 작품과는 다른 오히려 현대의 사실화처럼 절제되고 세련된 모습이다. 그래서 드가의 작품은 쉽다. 무슨 이야기를 하려고 하는지 제목만 보면 대충 느낌이 온다. 그는 신고전주의의 대가 앵그르를 만났고 또 마네와도 만났는데 마네와는 친해서 그런지 몇몇 작품에서는 흑색을 쓴 질감이나 빛의 번짐에서 마네의 느낌이 나기도 한다. 드가는 마네와 더없이 친하게 지냈으나 마

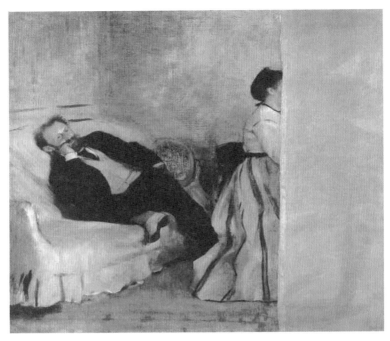

드가 '마네 부부의 초상'(오른쪽이 찢겨 나갔다)

네에게 그려준 '마네 부부의 초상'이라는 그림으로 크게 다투면서 둘은 갈라진다. 마네가 자신의 부인에 대한 드가의 묘사를 탐탁찮게 생각했고 드가는 그런 마네를 이해하지 못했다.

드가는 크게는 인상주의로 분류되지만 그의 작품은 여느 인상주의 화가들과는 다름을 알 수 있다. 모네는 형태 자체가 번지는 경우가 많고 세잔은 대상을 단순화한 경우가 많으나 드가는 일단 피사체를 명확히 그렸다. 사실주의와 고전주의의 특징을 품고 있다. 그런 가운데 주변이나 전체적인 빛이 묘한 분위기를 내는 경우가 많다. 즉 고전주

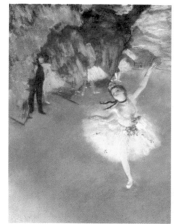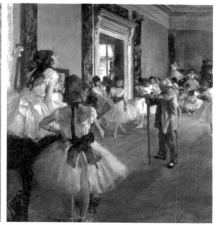

드가 '무대 위의 무희'(왼쪽) / 드가 '발레 수업'(오른쪽)

의와 낭만주의, 사실주의, 일본회화 등의 영향을 골고루 받은 것이다.

드가는 일찍 상처한 아버지를 위해 법과대학에 진학했으나 그것은 진심이 아니었다. 법률가가 되기를 포기하고 미술학교에 들어갔다. 그 후 파리의 미술관에서, 또 이탈리아에서 미술 공부를 계속 했고 30대 중반에 전쟁을 치렀으며 30대 후반의 미국여행에서 큰 영향을 받았다. 하지만 아버지 사망 이후 재정적으로 어려움을 겪게 되었는데 그 이후로 드가는 한동안 안정을 찾지 못했다.

파리 살롱전과는 인연이 없어 출품 때마다 좋은 평가를 받지 못했다. 그래서 드가는 살롱전에는 30대 중반 이후 더 이상 출품하지 않는다. 그런 마음을 먹은 시기에 즈음해서 그는 인정받기 시작하여 40대 중반인 1880년 이후에 명성을 높이게 되었다. 더불어 금전적인 문제도 해소하기에 이른다.

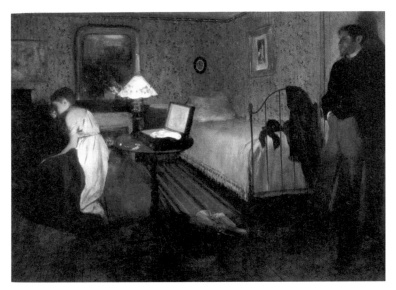

드가 '실내'(강간이라는 제목으로도 불린다)

　드가는 평생 독신으로 살았다. '무희의 화가' 또는 '여성의 화가'라고 불릴 정도로 여성을 관찰하고 여성의 아름다움을 탐구했으며 여성을 주로 그렸던 그였지만 정작 자신은 여성과 제대로 된 사랑을 나누지 못했다. 그런 그에게 일부 비평가는 여성혐오증이 있다고 말했다. 그러나 그것은 확실하지 않다. '실내'라는 제목의 작품은 드가의 여성관이 담겨져 있다는 평가를 받고 있다. 작품만으로 본다면 드가의 여성관은 매우 왜곡되어 있지 않을까 추정할 수도 있지만 드가는 실제로 반사회적이거나 반여성적인 행동을 하지 않았다. 드가는 평화롭게 세상을 떠났다. 또한 그는 사망과 더불어 더 높은 명성을 얻게 된다. 그리고 수없이 재평가를 받는 거장이 되었다.(1834~1917)

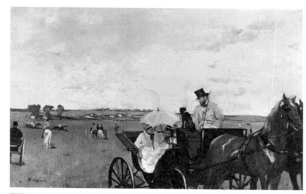

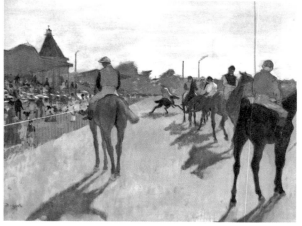

드가 '시골 경마장'(위)
드가 '관람석 앞의 경주마'(경마장이나 말 타는 사람 등 말을 많이 그렸다)(아래)

부유한 몽상가
세잔

Paul Cezanne

이름은 폴. 피카소가 사람을 괴상하게 그리게 되고 마티스와 드랭으로 하여금 사람을 야수처럼 그리게 만든 장본인이다. 소위 그림이 '희한하게' 변하기 시작한 때가 이때이고 원인 제공자는 바로 세잔이었던 것이다. 그래서 얻은 찬란한 칭호가 '현대미술의 아버지', '근대회화의 아버지'.

세잔이 한 일을 현학적으로 말하면 대상의 단순화, 형체의 분석과 종합이라고 할 수 있다. 자연을 단순화해 구와 원기둥, 원뿔로만 다루고자 했다는데 한마디로 기존 방식을 완전히 버리고 내 맘대로 그리겠다는 뜻이다. 그의 작품을 보고 있으면 뭐라고 아는 척 떠들기가 쉽지 않다. 공통점을 찾기가 어려운 작품도 많다. 빛의 변화를 의식한 듯 하면서도 모네처럼 막나가지도 않았고 그림을 조금 그릴 줄 아는 일

반인이 정성들여 그린 듯하면서도 엉성한 것 같다. 한마디로 잘 그린 건지 못 그린건지 종잡을 수 없는 혼란을 느낀다. 미술관 도슨트들의 설명에도 쉽게 이해되지 않는 이 사람에 대해 에른스트 곰브리치(《서양미술사》를 쓴 미술사가)는 어떻게 설명했을까? '밝은 색채를 희생하지 않으면서 깊이감을 살린다' '기꺼이 희생할 수 있는 것은 윤곽선과 같은 정확성과 원근법'. 한마디로 정의하면 내 맘대로 그리겠다는 것 아닌가?

폴 세잔은 성공한 은행가의 아들로 태어나서 어려움 없이 자랐다. 마네처럼 세잔의 아버지도 아들이 법관이 되기를 바랐다. 하지만 아들을 이길 수 없었기에 화가가 된 아들을 경제적으로 지원하게 되었다. 그리고 거액의 유산을 남겼다. 세잔은 대부분의 화가들이 겪는 경제적인 고통을 느끼지 않고 오로지 예술가의 길을 걸었다.

점잖은 인상주의 풍경화가 카미유 피사로를 스승으로 만나 큰 영향을 받았는데 둘은 후에 대등한 관계로 발전했다고 한다. 후기인상파와 입체파에 큰 영향을 준 세잔이지만 그의 초창기 풍경화 작품에서 피사로의 영향을 느낄 수 있다.

세잔은 같은 대상을 여러 번 그린 것으로 유명하다. 같은 풍경, 같은 사람, 같은 물체. 그런 작업에서 그는 대상을 단순화하게 된다. 모든 것은 기하학적으로 몇 개의 모양으로 분류된다는 결론에 도달하였는데 그것은 구와 원기둥, 원뿔이었다. 게다가 육안으로 보이는 것에 대한 다른 시각을 제시하기도 했는데 이것은 원근법과 같은 전통적인 표현방식과 배치된다. 세잔은 전통적 방식의 소묘로는 작가가 전하고자 하는 바를 결코 정확하게 전달할 수 없다는 결론에 도달한 것이다.

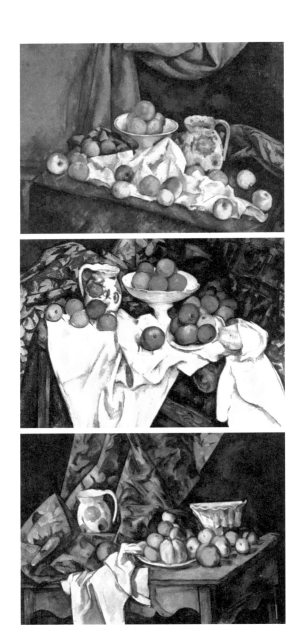

세잔 '정물'1(위)
세잔 '정물'2(가운데)
세잔 '정물'3(아래)

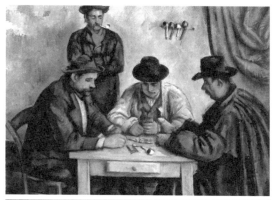

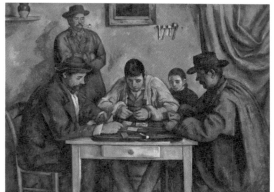

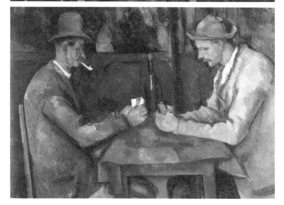

세잔 '카드놀이를 사람들'1(위)
세잔 '카드놀이를 사람들'2(가운데)
세잔 '카드놀이를 사람들'3(아래)

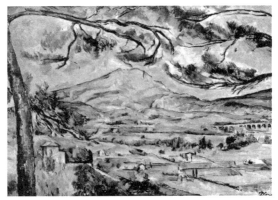

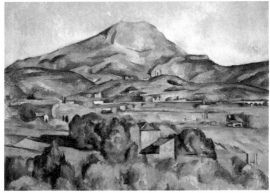

세잔 '생 빅투아르산'(1887)(위)
세잔 '생 빅투아르산'(1900)(가운데)
세잔 '생 빅투아르산'(1902)(아래)

이 시점에서 현대미술의 '사고의 전환'이 이루어졌으며 그가 현대미술의 아버지라 불리게 되는 이유이다.

　대부분 이런 혁신적인 생각을 실행에 옮기는 예술가는 '밥 굶을' 각오 정도는 해야 하는데 세잔만은 그럴 필요가 없었다. 넉넉함이 세잔의 독창적인 발상의 원천이 되었던 것일까. 아무튼 그는 처음부터 끝까지 부유하게 살았다.(1839~1906)

기분을 좋게 만드는
르누아르

Pierre Auguste Renoir

유쾌한 기분을 들게 만드는 화가이다. 특히 인상주의 화가 중에서는
보기 드문 '기분 좋은' 화가인데 마치 '기분 좋은' 렘브란트라고 불리
는 바로크 시대의 화가 프란스 할스처럼 말이다. 동시대의 인상파 화
가 대다수가 우울하고 불행한 듯한 화풍을 가진 것에 비해 르누아르
의 작품은 전체적으로 유쾌하다. 작품 속에 등장하는 인물들은 대부분
환한 웃음을 짓고 있다.

르누아르는 19세기 인상주의 화가다. 그의 작품은 한눈에 인상주의
라는 느낌을 풍긴다. 그러나 후기로 갈수록 르네상스풍의 작품이 나오
는데 그 중에는 앵그르의 영향을 크게 받아 르누아르 자신의 작품으
로 보이지 않는 것도 있다. 하지만 그런 작품에서도 인물의 얼굴 표정
에서만은 르누아르만의 특징을 발견할 수 있다. 그래서 그는 인상주의

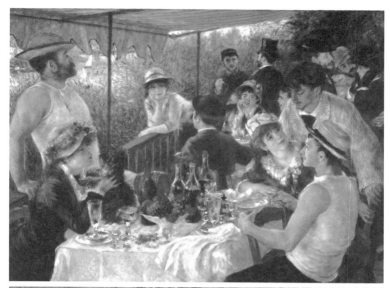

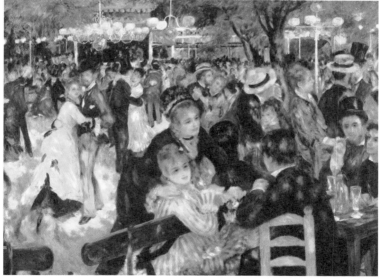

르누아르 '보트파티에서의 점심'(Le déjeuner des canotiers)(위)
르누아르 '물랭 드 라 갈레트'(Le Moulin de laGalette)(아래)

르누아르 '사냥꾼 디아나'(왼쪽) / 르누아르 '목욕하는 여인들'(오른쪽)

화가로 분류되지만 인상주의답지 않은 작품으로 우리를 혼란스럽게 한다. 그것은 이탈리아 여행에서 라파엘로의 작품을 보고 영향을 받았기 때문이라고 한다.

르누아르는 재봉사의 아들로 태어났다. 가난한 집안에서 어렵게 자랐지만 그의 부모는 르누아르가 미술을 할 수 있도록 온힘을 다해 지원했다. 아이러니한 것은 부유한 가정에서 태어났던 화가들은 대부분 부모로부터 다른 직업을 강요받았다는 것이다. 그런 부모 아래에서 르누아르는 21세에 국립미술학교를 입학해 2년 후 그만두기 전까지 정상적으로 수업을 받았다. 당시는 살롱전에 출품하는 것이 화가들의 목표였다. 살롱전은 명성과 함께 부를 얻을 수 있는 가장 확실한 길이었기 때문이다. 대중 또한 살롱전과 같은 고전적인 제도에 익숙해져 있었기 때문에 살롱전에 입선된 작품과 그렇지 않은 작품을 구분했다. 소위 아카데미즘에 어긋나는 작품은 가차없이 비난했던 것이다. 르누

아르 역시 살롱전에 집착했던 것으로 보인다.

미술학교를 그만 둘 즈음에 그의 초상화는 살롱전에 입선을 한다. 하지만 크게 주목 받지 못한다. 그 후로도 계속 르누아르는 살롱전에 집착하지만 번번히 낙선의 고배를 마셨고 살롱전에 나가지 못한 인상주의 화가들은 역사적인 인상파전을 연다. 여기서 '역사적'이란 말은 물론 후대에 붙여진 수사이다. 이 첫 번째 인상파전에 참여했던 화가들은 르누아르를 비롯해 모네, 세잔, 드가, 피가로, 시슬레, 기요맹 등이었다. 요즘의 관점에서 보면 실로 대단한 인물들의 전시회이다. 인상파라는 명칭도 이 전시회에서 모네의 작품 '인상 : 해돋이'에서 붙여진 것이다. 그러나 당시에는 살롱전에 나가지 못한 패배자들의 화풀이 전시회였다. 다행히 전시회의 평가는 나쁘지 않았다. 호평을 받은 작품 또한 제법 있었다. 그러나 상업적으로는 철저히 실패했기에 화가들의 실망은 매우 컸다. 많은 인상파 화가들이 살롱전을 기웃거렸다. 묵묵히 자신의 길을 간 경우도 있지만 르누아르는 살롱전에 꾸준히 도전하여 마침내 바라던 방식으로 성공을 거둔다.

경제적으로 안정된 이후 르누아르는 아프리카, 이탈리아 등으로 여행을 다니며 얻은 영감으로 여러 가지 시도를 하며 화풍의 변화를 꾀한다. 앵그르의 영향을 받은 듯한 르네상스풍의 작품들도 이때 나온 것이다.

더불어 인상주의를 인정받게 되기까지는 얼마 걸리지 않았다. 첫 번째 인상파전이 열린 이래로 20여 년이 지나지 않아 인상파의 작품들은 호의적인 평가를 받게 되고 르누아르의 명성도 더 높아진다. 미술관에 전시되고 국제적인 구매자도 나타나는 등 르누아르는 생전에 큰

르누아르 '샤르팡티에 부인과 아이들'(1879년 살롱전에서 크게 호평 받았던 작품)

성공을 거두게 된다. 전원적이고 신화적인 작품에 몰두하던 그는 78세
에 폐병으로 숨을 거둔다. 르누아르는 마지막까지 그림을 그리려 했다
고 한다. 많은 거장들이 그랬듯이 그도 이제야 뭘 좀 알 것 같다고 하
면서 말이다.(1841~1919)

'고생 브라더스'
고흐와 고갱

Vincent van Gogh / Paul Gauguin

고흐(1853~1890)와 고갱(1848~1903). 한글로 표기하면 이름이 비슷하기도 하지만 미술사적인 측면에서도 이 둘은 붙여서 알면 좋다. 동시대를 산 두 화가는 실제로 가깝게 지냈고 심지어 한 집에서 지내기도 했다.

걸작을 남긴 역사적인 인물이기도 하지만 둘 다 생전에 크게 빛을 보지 못했다는 점과 함께 각각 다른 일로도 많이 알려져 있다. 고흐는 자신의 귀를 잘랐고 또 총으로 자살한 것으로 유명하다. 좀 더 자세히 말하면 방아쇠를 당길 때 주저했던 모양인지 총을 쏘긴 했지만 즉사하지 못하고 이틀이나 고통 받다가 죽었다고 한다. 자신의 작품들이 평생 인정받지 못했다는 피해의식과 경제적인 빈곤, 그리고 고독에 휩싸인 채 인생을 마쳤다. 고흐라는 이름을 고생으로 바꾸어도 더 알맞

고흐의 자화상

을 법한, 한마디로 살아 있는 내내 고생하고 죽는 순간까지도 고통스
러웠던 것이다. 오죽하면 그에게 '지상에 버려진 천사'라는 별명이 붙
었겠는가!

고갱 또한 고생이라면 크게 뒤지지 않았다. 다른 점이라면 고흐의
고생은 처절하기 짝이 없는 것이었고 고갱의 고생은 사서 한 측면이
있다. 고갱은 한 살부터 여섯 살까지 페루에서 살았다. 아버지가 페루
로 가는 배편에서 죽는 바람에 어머니와만 살게 된다. 인생의 시작부
터 범상치 않았던 것이다. 파리로 돌아와서도 어머니의 삯바느질로 생
계를 꾸릴 정도로 어려웠다. 십대는 선원으로 세상을 떠돌았고 20대
에는 주식중개인이 된다. 그리고 10년 후 화가가 된다. 주식중개인으
로 산 10년이 그에게 있어 경제적으로 가장 안정된 시기였다. 그러나

 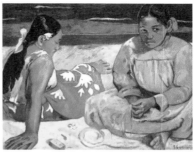

고갱의 자화상(왼쪽) / 고갱 '타히티의 여인들'(오른쪽)

주식시장의 붕괴로 오래전부터 원했던 화가가 되어 아내와 자식을 빈곤에 빠뜨리고 만다.

화가로서 돈을 번 것은 그나마 고흐 형제를 만나면서였다. 그리고 남태평양의 섬과 고국을 오가며 그의 근거지는 이국의 섬으로 바뀐다. 타히티와 몇 군데의 섬 생활은 이상과는 전혀 달랐다. 이미 문명의 손길이 뻗어 있었고 정치적이었으며 고갱 또한 현실세계에서 벗어나지 못했다. 이국땅에서 그렸던 그림은 생활비로 쓰기 위해 파리로 보내 겨우 팔았고 심지어 총독에게 본국송환을 애걸하는 지경에 이르렀다. 고갱은 생애 마지막에 이르러 병과 절망 속에서도 수많은 작품을 남기고 떠났다. 고갱은 아내와 자식을 버렸다고 알려져 있지만 실제로는 그가 버림을 받았다고 하는 편이 맞을 것이다. 그는 아내와 자식들을 그리워했다.

고흐와 고갱은 인상주의 화가 중에서도 후기인상주의로 분류된다. 특히 고흐의 몇몇 작품들은 사후에 세계에서 제일 비싼 그림이 되기도 했다. 자화상 여러 개와 '해바라기', '별이 빛나는 밤', '까마귀가 나

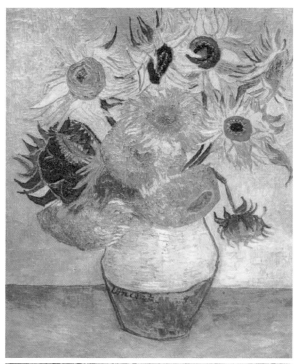

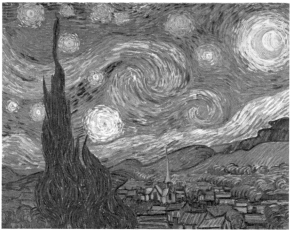

고흐 '해바라기'(위)
고흐 '별이 빛나는 밤'(아래)

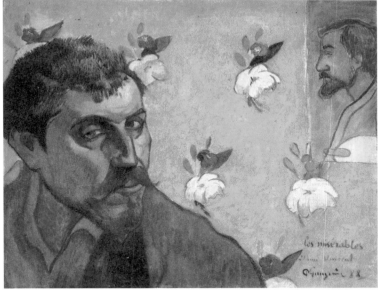

고갱 '고흐의 초상화'(고흐와 다툼의 원인이 된 그림)(위)
고갱의 자화상('나의 벗 빈센트에게'라고 쓰여 있다)(아래)

는 밀밭' 등 강렬하고 투박한 필치와 특이한 색감의 그림들은 유명세를 타게 된다.

자화상이 많은 것은 모델을 살 돈이 없었기 때문일 것이다. 또 고흐와 고갱은 '일본 마니아'였다. 당시 일본의 도자기가 유럽으로 수출되었는데 그 포장지에 일본 회화가 그려져 있었다. 특히 일본 풍속화의 한 양식인 우키요에浮世繪 작품을 모사했다는 사실 때문에 일본인들의 목에 힘이 잔뜩 들어갈 정도였다. 일본 회화는 다른 인상주의 화가들에게도 영향을 주었다고 평가받고 있다.

'고생 브러더스' 고흐와 고갱. 고갱이 5년 먼저 태어났다. 고흐와 고갱은 사이가 좋아 잠시 같이 살게 된다. 고흐는 고갱을 존경했다고 한다. 그러나 둘은 금세 갈등이 생겨 고갱이 떠나게 되는데 고흐가 고갱이 그려준 자신의 모습에서 크게 실망한 것이 발단이 되었다. 둘은 크게 싸우고 나서 사이가 좋지 않았다고 알려져 있었으나 최근 발견된 자료로는 고흐 형제와 고갱은 헤어진 후에도 오랫동안 애정 어린 서신을 주고받았다.

고흐와 고갱의 그림은 누가 봐도 알 수 있는 독특함을 갖고 있다. 그들뿐만이 아니라 인상주의, 그것도 후기인상주의에 해당되는 작품들은 근대의 사조 중에서는 비교적 쉽게 습득되는 특징이 있다. 아를에서 고생 브라더스가 한동안 함께 살았던 집의 이름은 '노란 집'이다. 세대주는 고흐.

우 키 요 에 浮世繪

일본에서 유행했던 풍속화. 에도 시대가 시작된 17세기 이후 유행하였다. 서민들의 생활, 풍물과 풍경화가 주를 이루었다. 초창기에는 육필화였으나 후에 목판화로 대량생산 되면서 서민사회에 그림이 널리 퍼지게 되는 계기가 되었다. 우키요에 중에서도 색상을 넣은 판화를 니시키에錦絵라고 하는데 일반적으로 우키요에 하면 니시키에를 말한다. 유럽으로 퍼진 우키요에 또한 니시키에가 대부분이다.

도슈사이 샤라쿠 '배우 오타니 오나지'

번쩍번쩍
클림트

Gustav Klimt

작품에 금칠하기를 좋아하는 분이다. 황금의 화려한 색채가 눈에 확 들어온다. 사실 이처럼 독특한 화풍은 관객의 입장에서 매우 고마운 일이다. 작품을 이해하기에 앞서 적어도 누구의 작품인가에 대한 고민을 덜어주기 때문이다. 작가에 대해서 조금이라도 알고 작품을 보는 것은 그렇지 않은 경우와 큰 차이가 난다.

구스타프 클림트는 사랑과 죽음, 성性에 대한 고민을 표현했다. 선정적인 묘사로 당시에는 논란의 대상이 되기도 했다. 황금색을 특징으로 하는 그의 찬란한 작품을 보면 그가 하고자 하는 말이 어렴풋이 들리는 듯하다. 그의 작품인 '키스'나 '유디트', '미네르바'는 매우 유명한 작품으로 TV나 잡지, 혹은 제품 디자인에서도 많이 볼 수 있다. 생전에도 유명했으나 사후에 훨씬 더 유명해졌다.

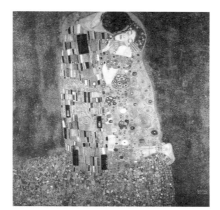

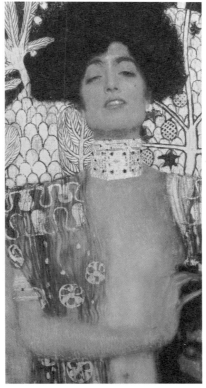

클림트 '키스'(위)
클림트 '유디트'(아래)

클림트의 사생활에 대해서는 많이 알려져 있지 않다. 클림트는 자신의 사생활이 알려지는 것을 극도로 경계했다고 한다. 자화상을 한 점도 남기지 않은 흔치 않은 화가이며 '자신을 알고 싶다면 자신의 그림을 보라'고 했다는데 그것은 그에 대한 궁금증만 더욱 키웠다.

그는 가난한 어린 시절을 보냈다. 오스트리아의 금세공사였던 그의 아버지는 돈을 버는 재주는 없었던지 클림트는 10대 중반에 학업마저 포기하기에 이르렀다. 다행히 친척의 도움으로 미술학교를 다닐 수 있었고 그의 재능은 빛을 발했다. 그러나 그의 성공은 서른 살에 아버지와 동생이 잇달아 세상을 떠나고 난 뒤에 이루어진다. 가족의 연이은 죽음 이후 3년을 방황으로 보내고 난 뒤에 클림트는 최초의 걸작이라고 평가 받는 작품 '사랑'을 탄생시킨다. 금을 다루는 것이 직업이었던 아버지의 영향으로 보이는 '황금 화풍'은 1901년에 발표한 '유디트'라는 작품으로 시작되었다. 황금 화풍은 지금의 클림트를 만든 정체성이 되었다. 성경에 나오는 인물인 유디트는 조국을 짓밟은 적장을 유혹해 살해한 여자인데, 역사적으로 수많은 화가들의 작품에 등장하는 캐릭터이다. 그러나 클림트의 유디트는 분위기가 전혀 다르다. 영웅이 아닌 창부에 가까운 느낌이랄까. 유디트임을 알 수 있는 것은 그녀의 발아래 있는 적장의 목 정도이다. 이 작품으로 클림트만의 스타일은 시작되었고 더불어 그의 명성도 높아졌다.

클림트는 독특한 성적 환상을 갖고 있었던 것으로 보인다. 그의 작품 중에는 노골적인 에로시티즘을 표현한 작품이 많다. 추상적이지만 직설적인 성적 표현은 클림트가 가진 또 다른 특징이다. 1907년 작품인 '다나에'는 그리스 신화에서 제우스가 다나에를 잉태시키는 장면

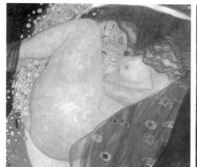

클림트 '다나에'(왼쪽) / 클림트 '처녀'(오른쪽)

을 묘사한 것이다. 황금의 비로 변해 다나에의 몸을 탐하는 것을 묘사한 이 작품은 포르노에 가까운 말초적인 작품이라고 할 수 있다. 성적인 표현 방식은 '삶과 죽음', '성취', 신화 등 대부분의 주제에서 나타났고 심지어는 빈 대학교의 의뢰로 그린 벽화 '철학', '법학', '의학'이라는 주제에서도 그것은 변함이 없었다.

　클림트는 56세에 세상을 떠났다. 클림트는 말년에 삶과 죽음에 대한 고뇌에 빠진 것으로 보인다. 작품 또한 그런 경향을 보이고 있다. 사생활이 베일에 싸여 있는 클림트는 여자관계가 복잡했던 것으로 알려져 있다. 수없이 많은 여자를 그렸던 화가 중에는 드가가 있다. 하지만 실제로 여자를 제대로 만난 적이 없는 드가와 달리 클림트는 수많은 여자들과 염문을 뿌렸다. 클림트의 작품에 등장하는 여성들은 모두 클림트와 연인관계였다고 알려져 있는데 덕분에 클림트가 죽은 후에 그의 자식이라고 나타난 사람만 14명에 달했다고 한다. 다행히 마지막을 함께 했던 여자는 한 명이었다.(1862~1918)

좀비를 그렸던
뭉크

Edvard Munch

　그림을 통해 그가 어떤 인생을 살았는지 쉽게 추정할 수 있는 화가이다. 헐리우드의 공포영화 〈스크림〉에 등장하는 살인마와 같은 표정으로 놀라는 모습의 그림 '절규'. 실제 제목이 '스크림The Scream'이다. 사실은 영화 〈스크림〉이 이 그림에서 영감을 받은 것인데 오늘날의 뭉크를 있게 한 작품이다. 그의 대표작들을 보면 절규, 질투, 불안, 어머니의 죽음, 병든 아이, 병실에서의 죽음, 죽은 자의 침대, 흡혈귀……. 참으로 우울한 포트폴리오이다.

　1863년 12월 12일에 태어난 뭉크는 현재 조국 노르웨이의 지폐에서 그 모습을 찾아볼 수 있다. 하지만 영웅 대접을 받고 있는 지금과는 달리 생전의 그는 자신의 작품과 같은 삶을 살았다. 뭉크가 다섯 살 되던 해에 어머니가 죽고, 얼마 후 누나가 죽고, 아버지는 의사였지만 비

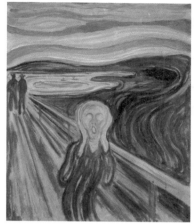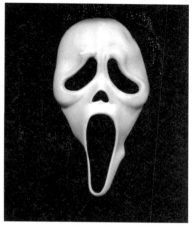

뭉크 '절규'(왼쪽) / 헐리우드 영화 스크림의 한 장면(오른쪽)

정상적인 행동을 했으며, 여동생은 정신병을 얻었고 남동생이 죽었다. 20대 중반에 사랑을 바쳤던 여인으로부터는 의심과 질투로 고통을 받았다. 뭉크가 평생 불안에 떨며 정신병에 시달렸던 것은 어쩌면 당연한 수순이었는지도 모른다.

건강이 나빠 학업을 정상적으로 이어갈 수 없었던 그는 18세가 되어서야 예술학교에 들어가 미술 공부를 시작했다. 20세에 본격적인 화가의 길로 들어섰으며 26세에 첫 개인전을 열었다. 이때까지 그는 그럭저럭 나쁘지 않은 화가의 삶을 살았다. 그러나 29세에 화가로서 큰 사건을 맞는다. 베를린에서 열었던 개인전에서 언론의 혹평을 받으며 일주일 만에 전시를 중단하게 된 것이다. 호평이든 혹평이든 언론의 관심을 받았다는 것으로 어느 정도 그의 위치를 짐작할 수는 있으나 이 사건은 뭉크에게 충격과 행운을 동시에 주게 된다. 화가로서 악

평을 받았지만 이를 계기로 그는 유명세를 타기 시작했고 대중이 그의 그림을 찾게 되었다.

뭉크의 작품은 대체로 음산함과 강렬함을 넘어 광기 넘치는 필치와 색채가 특징이다. 실제로 그를 유명하게 만들었던, 그리고 가장 뭉크답다고 알려진 작품들이 그런 특징을 갖고 있다. 그러나 뭉크가 남긴 수많은 작품들을 보면 매우 다양한 화풍을 거쳤음을 알 수 있다. 80년이 넘는 생을 살았던 뭉크는 여느 장수 화가들처럼 여러 스타일을 시도했다. 어떤 작품은 고흐 같고 어떤 것은 세잔 같으며 어떤 것은 매우 사실적이다. 또 다른 장수 화가 피카소에 비견할 만큼 급격한 화풍의 변화 중에 지금의 뭉크를 대표하는 표현주의가 있었던 것이다.

표현주의는 사실주의와 연관된 사조에 대한 상대적 개념으로 볼 수 있다. 겉으로 보이는 인상이 아니라 인간 내면에 잠재된 욕구를 강렬한 색으로 표출하는 사조인데, 이해하기가 어렵다면 간단하게 말해 음산한 공기에 해골과 좀비들이 나오면 뭉크이고 표현주의라고 보면 큰 무리가 없다.

뭉크의 작품은 크게 몇 가지로 분류할 수 있다. 먼저 해골과 같은 사람들이 등장하는 해골류, 두 번째는 해골보다는 낫지만 좀비를 닮은 인물이 등장하는 좀비류, 인물이 등장하지는 않으나 모네의 풍경화에서 음침함을 더한 것 같은 '불행한 풍경류'가 있다. 해골류에는 뭉크의 유명작들이 가장 많은데 '절규', '키스', '불안', '흡혈귀', '카를 요안의 저녁' 등이 있다. 가장 흔하게 볼 수 있는 종류는 좀비류인데 '생의 춤', '살인마', '빨간 넝쿨', '밤의 방랑자', '골고다 언덕' 등이 있다. 불행한 풍경류에는 '별이 빛나는 밤'이 있고 그나마 평범하게 보이는 작품

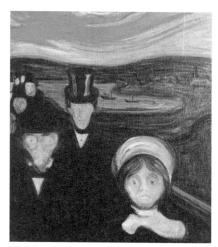

뭉크 '불안'(위)
뭉크 '어머니의 죽음'(가운데)
뭉크 '흡혈귀'(아래)

으로는 '법률학'이나 몇 개의 인물화들이 있다. 기억을 돕기 위해 '해골'과 '좀비'라는 우스꽝스러운 표현을 썼지만 이 형태의 작품들은 뭉크가 1888부터 30여 년 동안 추구했던 연작 '생의 프리즈Frieze of Life'의 일부이다. 생의 프리즈는 삶과 죽음에 대한 자신의 생각이었다. 대부분의 사람들이 '뭉크표'라고 알고 있는 작품세계이다.

2015년 5월 뭉크의 '절규'는 소더비의 경매에서 우리 돈으로 약 1350억 원의 가격에 낙찰되었다. 당시 세계 최고가를 기록한 것이다. 거실에 걸려 있다면 집안 분위기가 도저히 밝아질 것 같지 않은 작품이지만 가격만큼은 참으로 화사하다.

또한 뭉크는 동일한 작품을 많이 그린 것으로도 유명하다. 자신의 작품을 무척 아낀 나머지 작품이 팔리면 그와 같은 주제의 작품을 다시 그렸다. 흔히 4연작으로 알려진 '절규'는 변형된 작품까지 합치면 수십 종이 존재한다. 특히 아꼈던 작품이었기 때문에 뭉크는 생산하고 또 생산했던 것이다. 중년의 뭉크는 정신적으로 더욱 쇠약해졌다. 정신병 치료를 받기 위해 입원하기도 했지만 잠시 호전되었을 뿐 끝까지 헤어 나오지 못했다. 그나마 말년에는 경제적으로 어렵지 않았기에 교외의 넓은 땅을 사들여 작품 활동에 매진하며 시간을 보냈다. 이 시기에는 주로 풍경화를 그렸다.

뭉크는 평생 병약했다. 자신은 가장 불행하다고 생각했으며 자신이 부모로부터 물려받은 것은 병약함과 정신병이라고까지 했다. 이런 뭉크가 행복하기란 쉽지 않았을 것이다. 그는 그렇게 살다가 엄청난 양의 작품을 남겨두고 81세에 죽었다.(1863~1944)

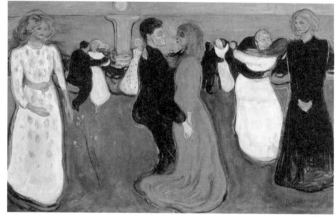

뭉크 '질투'(위)
뭉크 '생의 춤'(아래)

'파란 마음 변한 마음'
칸딘스키

Wassily Kandinsky

샤갈과 같은 러시아 태생의 화가. 1866년 태어난 칸딘스키는 처음부터 미술을 공부했던 것은 아니었다. 칸딘스키는 법학을 전공했다. 법학은 근대의 수많은 화가들이 부모로부터 공부하기를 강요받았던 학문이다. 하지만 시늉만 하다가 미술로 전향한 여느 화가들과 달리 칸딘스키는 법학으로 교수가 되는 경지에 이른다. 후에 화가로서도 성공하는 칸딘스키의 경우는 위대한 화가들 중에서 매우 드문 경우였다.

칸딘스키는 30살에 미술을 시작한다. 클로드 모네의 작품을 보고 화가가 될 결심을 했다고 한다. 매우 늦은 나이에 그림을 그리기 시작한 법학교수는 실력을 인정받고 아방가르드 계열의 한 전시협회 회장이 되었고 나아가 미술학교를 창립하기도 한다. 불과 5년만의 일이었다. 예술적으로 천재였기도 하지만 사회적으로도 매우 빠른 성취라고

칸딘스키 '청기사'(왼쪽) / 칸딘스키 '말을 탄 연인'(오른쪽)

볼 수 있다.

그로부터 5년 후 칸딘스키는 프란츠 마르크, 가브리엘 뮌터 등과 함께 청기사파The blue rider라는 이름의 화파畵派를 만든다. 그의 작품에도 등장하는 '청기사'는 칸딘스키의 대표작이면서 그가 펴낸 잡지의 이름이기도 하다. 이름에서 알 수 있듯이 푸른색과 기사는 한동안 칸딘스키의 상징이 되었다.

칸딘스키의 초기 작품들은 러시아풍의 화려함을 보였다. 풍경화와 같은 구상화에서 시작한 그의 화풍은 점점 추상적으로 흘러 종국에는 기하학적 형태를 띤 독특함을 이루어냈다. 그 독특함은 칸딘스키를 '현대 추상미술의 창시자'라고 불리게 만드는데 이 칭호는 근대회화의 아버지라고 불리는 세잔과 맞먹는 영예로운 타이틀이다. 피카소와는 추상화라는 점에서 비슷하지만 칸딘스키의 추상화 작품을 보면 그 성격이 확연히 다름을 알 수 있다. 그의 추상화는 매우 현대적이다. 기하

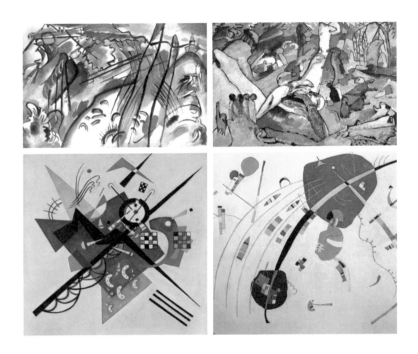

칸딘스키 '즉흥'(위 왼쪽)
칸딘스키 '구성을 위한 스케치'(위 오른쪽)
칸딘스키 '흰색 위에'(아래 왼쪽)
칸딘스키 '파랑을 위하여'(아래 오른쪽)

학적인 도형의 구성이나 공간감을 살린 간결한 배치성은 흡사 현대의 전자제품 디자인을 연상케 한다. 현대 추상화의 창시자라 불리는 이유는 바로 이 때문이다. 추상화의 종류가 많다 보니 추상화의 선구자도 있고 창시자도 있고 아버지도 있다. 다들 추상화를 잘 그렸다고 알아서 들으면 된다.

칸딘스키는 음악과 문학, 시에 조예가 깊었다고 한다. 정말 다재다능했다. 그 중에서도 음악은 그의 회화에 지대한 영향을 미쳐 후기의 모던한 작품에서는 음악적인 요소를 쉽게 찾을 수 있다. 또한 현대 회화에 많은 영향을 끼친 예술이론가로도 이름이 높은데 그런 능력을 인정받아 1922년에는 독일 바우하우스의 교수로 초빙되어 10년을 머물렀다. 그 시기 독일의 건축가와 미술가들과 교류하면서 모던한 디자인의 회화이론과 건축이론을 완성해 나갔다. 이것은 그의 논문 '점, 선, 면Point and Line to Plane'에 잘 나타난다.

가브리엘 뮌터. 칸딘스키가 미술을 시작하고 나서 6년 후에 만난 아름답고 재능있는 여성 화가이다. 칸딘스키와 만났을 때 뮌터의 나이는 25살. 유부남이었던 칸딘스키보다 11살 어렸다. 뮌터는 부유한 집 안에서 태어나 미술에 재능이 있었지만 당시에 여성이 화가가 되기란 쉽지 않았다. 그래서 그녀는 칸딘스키가 1년 전에 세운 미술학교를 찾게 되었고 서로에게 호감을 갖기 시작했다. 2년 후 둘은 전 유럽을 여행하는데 이 여행은 햇수로 5년 동안 계속되었고 정착하고 나서도 동거는 계속되었다. 1차 세계대전이 일어나 칸딘스키는 러시아로 돌아가지만 둘은 서신을 교환하며 서로를 그리워했다.

그러나 칸딘스키의 마음은 변하고 만다. 1차 세계대전이 끝날 무렵

50살이 넘은 칸딘스키는 새로운 여자를 만나 결혼했고 이 소식을 들은 뮌터는 크게 실망했다. 몇 년 후 칸딘스키는 바우하우스의 초청으로 독일로 오게 되었지만 뮌터를 찾지 않았다. 뮌터는 그 후 독일과 미국을 오가며 작품 활동을 하는데 그녀의 화풍은 칸딘스키와 함께했던 시절의 칸딘스키와 느낌이 묘하게 겹친다. 하지만 뛰어난 재능에 비해 크게 주목받지 못했다. 뮌터는 잠시 다른 남자를 만난 적도 있었지만 죽는 날까지 칸딘스키를 그리워하다 85살에 숨을 거두었다. 칸딘스키가 세상을 떠나고 18년이 지난 때였다.(1866~1944)

컬러풀 야수
마티스

Henri Matisse

마티스는 포비즘Fauvisme, 즉 야수파로 유명하다. 간혹 야수파를 괴기스럽고 진짜 야수, 맹수 같은 그림으로 오해하는 사람도 있지만 전혀 그렇지 않다. 야수파 화풍이란 강력한 색채와 자유분방한 필치로 명료하면서도 강렬하게 표현하는 방식을 말한다. 아카데미즘에 반발한 인상파의 화풍에서 좀 더 자유롭게 변형된 단계라고 볼 수 있다. 마티스는 현대에 이르러 야수파의 일인자로 각인되어 있다. 하지만 야수파는 그에 의해 만들어진 것이 아니라 20세기 초기에 일어난 야수파에 동조한 것으로 마티스의 화풍은 야수파를 거쳐서 다시 변화하게 된다. 마티스에게 있어 야수파 시절은 가장 중요한 시기로 평가 받으며 마티스를 대표하는 대다수의 작품 또한 야수파 화풍의 영향 아래에서 나온 것이다.

마티스의 처녀작 '책이 있는 정물'

앙리 마티스는 1869년 프랑스에서 부유한 상인의 아들로 태어났다. 그의 아버지도 아들이 법률가가 되기를 원했다. 아버지의 바람대로 마티스는 법률을 공부해 변호사 자격시험에 합격해 30살에 고향으로 돌아와 법률사무소의 서기가 되었다. 물론 법률 공부를 하면서, 법률사무소에 몸을 담고 있으면서도 시간이 나는 대로 그림을 배우고 그렸다. 32살에 아버지의 반대에도 미술에 전념하는 결정을 내려 파리로 거처를 옮긴다. 하고 싶은 것을 위해 스스로 궁핍한 삶을 선택한 것이다.

마티스에게 가장 큰 영향을 준 사람은 상징주의 화가이자 자유주의자였던 구스타프 모로Gustave Moreau였다. 마티스가 만났던 많은 스승

마티스 '역광이 있는 정물'(왼쪽) / 마티스 '호사 평온 관능(점묘)'(오른쪽)

중에서 모로를 제외하면 마티스를 인정하고 칭찬한 사람은 거의 없었다. 모로는 아카데미의 교수였지만 전혀 아카데미즘을 강요하지 않았다. 모로는 마티스를 비롯한 많은 대가들을 길러냈는데 그는 제자들에게 좋아하는 대가들의 기풍을 따라가 볼 것을 제안했다. 그러면서도 고정관념에 얽매이지 않고 자유로운 시도를 강조했다.

마티스는 모로에게 큰 영향을 받았다. 이 당시 마티스는 거장들을 모방하며 회화연습을 했는데 이는 복제화를 그리며 돈을 버는 일석이조의 효과까지 얻었다. 모로가 사망한 이후 마티스의 화풍은 아카데미즘에서 완전히 벗어나게 된다. 그리고 여행을 통해, 또 조용한 인상주의 화가 카미유 피사로와의 교분을 통해 그의 영향을 받는다. 그 후 또다른 인상주의 화가 모네의 그림을 따라 그린다는 비판을 받기도 하는데 이것은 마티스 화풍의 변화과정 중의 하나일 뿐이었다. 하지만이 시기 인상주의의 영향은 매우 컸는데 특히 피사로와 모네, 고흐를 지나 세잔에게까지 이른다. 세잔의 영향은 마티스를 평생 따라다닌 것으로 평가된다.

 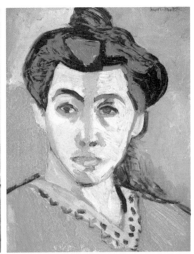

마티스 '모자를 쓴 여인'(왼쪽) / 마티스 '마티스 부인의 초상'(오른쪽)

마티스는 본격적인 야수파 작품을 그리기에 앞서 점묘화를 거친다. 이때는 마티스가 걸작으로 인정받는 작품을 그려내는 시기이기도 했지만 빈곤에 허덕이기도 했다. 부업에 나섰던 부인의 모자가게도 문을 닫았기에 마티스는 그림을 접고 세금징수관이 되려고도 했었다. 다행히 그렇게 되지는 않았다.

야수파의 경향은 1905년경에 시작되었다는 견해가 우세하다. 그때 마티스는 고흐의 강렬한 색채와 세잔의 구성, 그리고 점묘방식의 영향 아래 있었다. 마티스의 화풍은 야수파의 원리를 접하면서 크게 꽃피우게 된다. 물론 처음에는 제대로 인정받지 못했다. 요즘의 관점에서 마티스 최고의 걸작 중 하나인 '모자를 쓴 여인'은 혹평을 받았다.

이 작품은 원색의 대담하고 강렬한 배치로 인해 '밝음을 넘어 광채를 낸다', '고통스러울 정도로 현란하다'는 평을 들었다. 물론 악평이었다. 심지어는 작품의 모델이었던 자신의 부인마저 마티스의 편에 서지 않았으니 마티스가 고통스러워 할만 했다. 하지만 본격적인 야수파의 길을 걷기 시작했을 때 이미 마티스는 진보적인 예술가들에게 많은 영향을 미치고 있었다. 형태의 고정관념을 파괴한 피카소에 대비되어 원색의 강렬한 배치로 색채를 재해석한 화가로 알려진 것이다. 그만큼 마티스가 구사하던 '색으로 표현하기'는 미술계에 큰 영향을 주었다. 또한 구매자가 생겨 마티스의 형편도 차츰 나아지기 시작했다.

　마티스는 여행을 많이 했다. 경제사정이 좋지 않을 때에도 그는 여행을 통해 견문을 넓히고 다양한 영향을 받기도 했다. 야수파 작품에 몰두하면서도 이슬람의 영향을 받았고 도자기에 심취하기도 했다. 스페인과 모스크바, 모로코 등지를 돌며 영감을 더했고 1차 세계대전 때에는 피난을 갔으며 전쟁이 끝나고 난 뒤에는 미국과 타히티에서 살기도 했다. 장수한 화가였던 만큼 마티스 또한 콜라주나 벽화에 흥미를 보이며 작품을 만들어내기도 했다. 제2차 세계대전이 끝난 후 1949년 남프랑스 니스에서 요양중이던 마티스는 자신을 간호하던 한 수녀의 부탁을 받고 방스 성당Chapelle Du Rosaire Vence의 건축과 장식 일체를 맡아 여기에 자신의 마지막 예술혼을 쏟아붓고 니스에서 생을 마감한다.(1869~1954) 그가 남긴 방스 성당 장식은 지금도 걸작으로 남아 많은 관광객을 모으고 있다.

마티스 '붉은 식탁'(위)
마티스 '춤'(아래)

복 많은 예술가
피카소

Pablo Picasso

파블로 피카소. 파블로 루이스 피카소. 피카소는 성이 아니다. 파블로는 자신의 이름이고 루이스는 아버지의 이름, 피카소는 어머니의 이름에서 따온 것이다. 그의 이름을 정확히 대자면 파블로 디에고 호세 프란시스코 데 파울로 후안 네포무세노……로 중간에 끊은 이름이 이 정도이다. 피카소는 스페인 말라가에서 태어났는데 여러 이름을 이어붙이는 것은 말라가의 풍습으로써 많은 재주를 얻으라는 축복의 의미를 담고 있다. 하지만 피카소는 이름과는 달리 미술만 잘하는 아이였다. 기본적인 학습능력을 갖추지 못해 일반적인 학교생활이 불가능할 정도였다. 그러나 미술에서만큼은 천재라는 표현 외에는 그를 설명할 방법이 없었다. 그의 10세 이전의 작품과 10대 중반의 작품들은 이미 완숙함이 느껴질 정도였으니 말이다.

피카소가 14세에 그린 '베레모를 쓴 남자'

실제로 피카소는 바르셀로나의 유서 깊은 미술학교 라론하와 마드리드의 왕립아카데미 입학시험에서 심사위원들을 놀라게 하면서 합격했다. 그것도 한 달의 기한을 주는 입학시험 작품을 하루 만에 완성해 제출하면서 말이다. 더 놀라운 것은 이때 피카소는 너무 어려 입학시험을 칠 수 없었으나 아버지의 노력으로 시험 자격을 간신히 얻었다는 것이다.

대중의 눈에 비친 피카소의 작품은 쉽게 이해되지 않는 것이 많다. 특히 입체주의Cubism로 묘사된 그의 작품에서 보이는 인물은 사람보다는 괴물처럼 보이기도 한다. 입체주의는 그가 20대 중반에 들어서면서 골몰했던 스타일이다. 피카소는 일찍부터 고전주의 화풍에서 벗어나고 있었다. 10대에 학교에서 고전적인 미술수업을 받았던 피카소지만 그의 천재성은 벌써 그를 사실적인 회화방식에 묶어두지 않았다. 아마도 자신의 화풍이 어디로 갈 것인가에 대한 고민은 그다지 크지 않았을 것이다. 왜냐하면 스스로도 어린이가 그릴 수 있는 초보적인 그림을 그린 적이 없음을 고백하며 삽시간에 완성된 자신의 실력에 염증을 느꼈기 때문이다.

피카소는 18세에 첫 번째 전시회를 열어 찬사를 받았고 19세부터 프랑스와 스페인을 오가며 활동했는데 그때 이미 카탈루냐에서 유명인사가 되어 있었다. 그는 역사 속 수많은 천재화가들과 달리 금방 큰

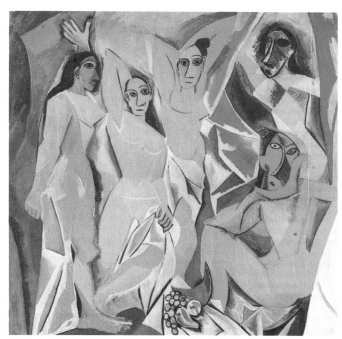

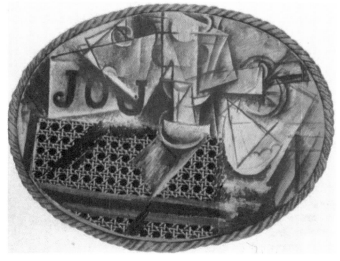

피카소 '아비뇽의 처녀들'(1907)(위)
피카소 콜라주 '등나무의자가 있는 정물'(아래)

부를 일구어 가난에서 벗어났다. 20대 초반에 잠시 가난한 생활을 하던 시절 그는 어두운 푸른색을 주로 사용하여 작품을 그려냈다. 이때를 피카소의 '청색시대'라고 하는데 그는 푸른색을 최고의 색이라고 했다. 평론가들은 이 청색의 작품들에는 궁핍한 삶과 막역한 친구의 자살로 인한 충격이 고스란히 담겨 있다고 해석한다. 25세에 프랑스 미술계의 주목을 받기 시작하면서 그의 작품은 팔리기 시작한다. 26세가 되던 1907년 유명한 '아비뇽의 처녀들'을 그렸고 다음 해에 입체주의Cubism라는 말이 생겨났다.

입체주의란 야수파의 대가 마티스가 피카소의 절친이었던 조르주 브라크의 작품을 심사하면서 내뱉은 말이었다. 이후 피카소의 화풍은 피카소의 정체성 그 자체로 받아들여지는 입체주의를 나타내게 된다. 당시 입체주의는 대중의 환영을 크게 받지는 못했지만 20대 후반의 피카소는 이미 부유한 생활을 하고 있었고 그의 재산은 죽을 때까지 늘어만 갔다.

입체주의는 피카소를 있게 한 결정적인 사조였다. 그러나 알려진 것에 비해 피카소는 입체주의에 매달리지 않았다. 서른이 채 되기 전에 입체파 화가들과 거리를 두었고 1911년 최초의 입체파 화가들의 전시회에서 그는 작품을 내지 않았다. 당시 피카소의 작품들은 목탄이나 새로운 소재들을 붙이는 방식으로 옮겨갔는데 세계 최초의 콜라주 작품인 '등나무의자가 있는 정물'을 완성시킨 것도 이 때이다.

피카소는 1881년에 태어나 92살까지 살았다. 천재는 많이 요절하기도 하지만 피카소는 달랐다. 오래 살면서 그의 미술에 대한 열정은 수많은 화풍의 변화와 수많은 도전으로 이어졌다. 여러 표현방식의 회화

피카소의 여인들 중 첫사랑 페르낭드 올리비에(왼쪽) / 마지막 여인 자크린 루크(오른쪽)

에서 조각, 전위예술, 도자기, 삽화, 시, 희곡까지 그가 손을 대지 않은 분야는 없었다. 그리고 장수를 누린 대부분의 천재들처럼 많은 여자들을 만났다. 아마 그가 태어났을 때 얻은 수많은 이름들은 재주가 아닌 여복을 의미하는 것인지도 모른다.

가난한 시절 만나 헤어졌던 동갑내기 첫사랑 페르낭드 올리비에, 페르낭드의 친구였던 에바, 그녀와는 짧게 만나 진심으로 사랑했고 사별했다. 유부녀였지만 피카소의 첫아들을 낳았던 올가, 그러나 17세 마리 테레즈라는 여인과의 외도로 올가와의 결혼생활은 끝이 났고 마리와의 사이에서 딸을 낳았다. 그러나 마리와의 사랑도 또 다른 어린 여자와 사랑으로 끝이 났다. 화가이자 사진작가였던 도라 마르였다. 물론 그녀 또한 프랑소와즈 질로라는 여인이 피카소의 눈앞에 나타나면서 끝이 났다. 40세의 나이 차가 났지만 둘은 사랑에 빠졌고 두 명의 자식을 낳았다. 그리고 피카소의 나이 만 80세에 새로운 여자를 만났다. 자클린 루크. 그녀는 피카소의 임종을 지켰다. 이 정도가 세간에 알려진 피카소의 여인들이다. 피카소는 92년의 생애 동안 왕성한 작

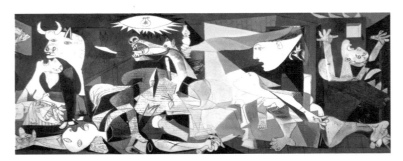

피카소 '게르니카'

품활동을 했으며 마르지 않는 창의력을 뿜냈다. 어떤 이들은 그의 원
동력을 여인들과의 사랑에서 찾기도 한다. 피카소 외에도 화가들 중에
는 노년에 수십 년의 나이차를 극복하고 결혼하는 경우가 종종 있는
데 예술가들은 사랑에서 그 힘을 얻는 모양이다.(1881~1973)

'약쟁이 꽃미남'
모딜리아니

Amedeo Modigliani

라파엘로와 더불어 조각 같은 외모를 가진 화가 모딜리아니. 사진으로 남아 있는 화가 중에서는 최고의 미남으로 인정받는다. 모딜리아니의 인생을 간략하게 서술하면 이렇다. 그는 36살에 요절한다. 뛰어난 실력을 가졌지만 생전에는 대중의 인정을 받지 못해 끝내 가난을 벗어나지 못했다. 전시회는 단 한번밖에 열지 못했다. 하지만 그것마저도 제대로 끝마치지 못했다. 모딜리아니는 잘생긴 외모 덕에 여성들에게 인기가 좋았다. 실제로 많은 여자를 만났지만 서로 한눈에 반한 잔에뷔테른이라는 여자와 동거를 했고 2세를 가졌으며 약혼을 했다. 그러나 가난으로 인해 둘은 같이 살 수 없게 되었고 건강이 좋지 않았던 모딜리아니는 잔을 그리워하며 세상을 떠난다. 모딜리아니가 죽은 다음날 잔은 투신자살을 했다. 몇 년 후 잔의 시신은 모딜리아니 옆에 묻

혀 영원히 함께 하게 되었다.

얼굴과 목이 긴 인물들. 화가는 그림처럼 잘 생겼는데 그림 속의 인물들은 희한하게도 생겼다. 모딜리아니의 작품에 등장하는 인물들은 독특하다. 모딜리아니의 화풍은 전무후무했다. 자신에게서 시작해서 자신으로 끝난 소위 '단독 사조'이다. 선이 힘차고 묘한 색감을 내며 질감 또한 묵직하다. 길쭉한 목은 외로운 듯 애수어린 분위기를 만들고(아, 모가지가 길어 슬픈 짐승이여!), 긴 코를 사이에 둔 눈과 작은 입은 화가의 남모를 사정을 말하려는 듯하다.

1884년 이탈리아 리보르노에서 태어났다. 아버지는 은행가였고 어머니는 학식이 높은 여자로 알려져 있다. 모딜리아니가 태어날 무렵에는 집안의 형편이 기울었다고 하나 크게 가난했던 것은 아니었다. 선천적으로 건강한 체질은 아니었는지 10대 때부터 병치레를 자주 했다. 14살에 시작한 미술에 소질을 보여 22살에 파리로 이주했다. 인기가 좋아 주위에 사람이 많았고 동료들로부터 실력을 인정받았다. 피카소, 키슬링 등 유명한 화가들과 친교를 맺으며 작품활동을 해 나갔다.

병약했음에도 지나치게 방탕한 생활을 한 탓에 그의 건강은 항상 좋지 않았다. 25살부터 30살까지는 조각에 빠져 회화를 잠시 떠나 있었다. 모딜리아니의 조각상은 역시 기다란 머리와 목을 갖고 있었다. 하지만 원래 폐병이 있었던 그에게 조각은 병을 더 악화시키는 원인이 되었나보다. 할 수 없이 다시 회화로 돌아온 그는 초상화와 누드화를 주로 그렸다. 당시 유행한 어떠한 기풍에도 영향을 주고받지 않은 독창적인 세계를 만들어 나갔다. 33살에 잔 에뷔테른을 만나 서로 헌신적인 사랑을 하고 그 해에 처음으로 개인전을 열게 된다. 하지만 행

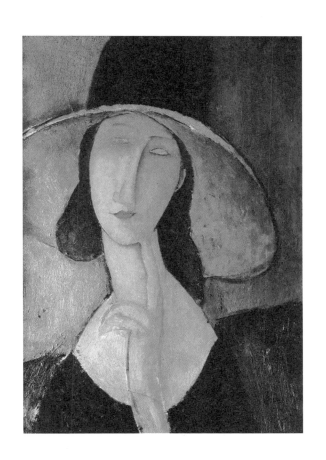

모딜리아니 '큰 모자를 쓴 에뷔테른'

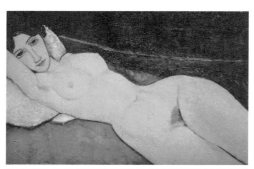

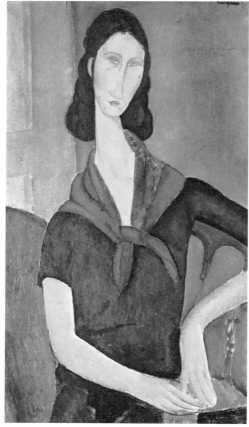

모딜리아니 '소녀의 누드'(위)
모딜리아니 '잔 에뷔테른'(1919)(아래)

인의 주목을 끌기 위해 밖에 걸었던 누드화를 한 심술궂은 경찰관이 시비를 걸면서 그의 처음이자 마지막 전시회는 중단되고 만다.

첫 개인전이 중단된 것은 그의 인생이 꺾이는 결정적인 사건이 되었다. 그때부터 모딜리아니와 잔은 경제적인 고통을 겪게 된다. 아이가 태어났지만 그의 건강은 더욱 악화되었고 땔감마저 마련할 수 없었기에 잔은 아이를 데리고 친정으로 돌아갈 수밖에 없었다. 이렇게 헤어진 둘은 쉽게 만날 수 없었다. 부유했던 잔의 집안사람들은 잔이 모딜리아니를 다시 만나게 하려고 하지 않았던 것이다. 모딜리아니는 잔과 딸이 보고 싶을 때면 잔의 저택 앞을 기웃거리다 돌아가곤 했다고 한다. 혼자 살았던 짧은 기간 동안 모딜리아니는 혼신의 힘을 다해 그림을 그렸다. 주로 잔의 초상화가 많았는데 아마도 그녀에 대한 그리움에 몸서리쳤던 것은 아닐까.

1920년 차가운 겨울 어느 날 모딜리아니는 쓸쓸히 세상을 떠난다. 모딜리아니가 죽었다는 소식을 듣고 달려온 잔 에뷔테른은 그 다음날 자살로 사랑하는 연인의 뒤를 따른다. 둘은 3년 후 같은 곳에 묻히게 된다.(1884~1920)

명 길고 운이 좋았던 천재
샤갈
Marc Chagall

많은 한국 사람들이 샤갈의 전시회를 가면 찾아 해매는 작품이 있다. 바로 '눈 내리는 마을'이다. 너무나도 유명한 샤갈의 '눈 내리는 마을'. 만약 그런 경험이 있는 사람이라면 그 작품을 보지 못한 것을 아쉬워하지 않아도 된다. 왜냐하면 샤갈의 '눈 내리는 마을'이라는 작품은 존재하지 않기 때문이다. 따라서 그 작품을 본 사람도 존재하지 않는다.

'나와 마을'은 샤갈의 가장 유명한 작품 중 하나이다. 샤갈에게 있어 '마을'이라고 하면 바로 이 작품을 말한다. 하지만 이 마을에는 눈이 내리고 있지 않다. 그렇다면 우리는 왜 샤갈이 '눈 내리는 마을'을 그렸다고 생각할까? 그것은 시인 김춘수의 '샤갈의 마을에 내리는 눈'이라는 시 때문이다. 사람들은 김춘수가 샤갈의 그림을 보고 '샤갈의 마

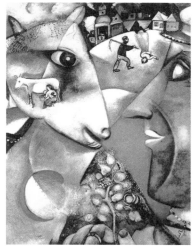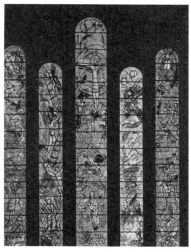

샤갈 '나와 마을'(왼쪽) / 메츠의 프라우뮌스터 수도원의 스테인드글라스(오른쪽)

을에 내리는 눈'이란 시를 썼을 것이라고 지레 짐작하지 않았을까. 어찌 되었건 존재하지도 않는 '샤갈의 눈 내리는 마을'은 샤갈이라는 화가를 한국인에게 친숙하게 만든 작품이다.

샤갈은 천재였다. 샤갈은 20세기 초 초현실주의를 이끈 화가로서 그 영향력은 피카소에 못지않았다. 또 샤갈은 천재이면서 98살까지 장수했다. 1887년 러시아에서 태어나 프랑스인으로 살았다. 장수한 예술가답게 많은 분야에 관심과 소질을 보였다. 회화는 물론이고 판화, 벽화, 도자기, 조각, 무대예술, 콜라주, 스테인드글라스까지 섭렵했다. 1985년까지 살면서 현대문명을 제대로 누렸기에 자유로운 상상은 무한히 뻗어나갈 수 있었고 또한 많은 업적을 남겼다.

샤갈은 천재이면서 오래 살았고 또 운이 좋았다. 샤갈이 살았던 시

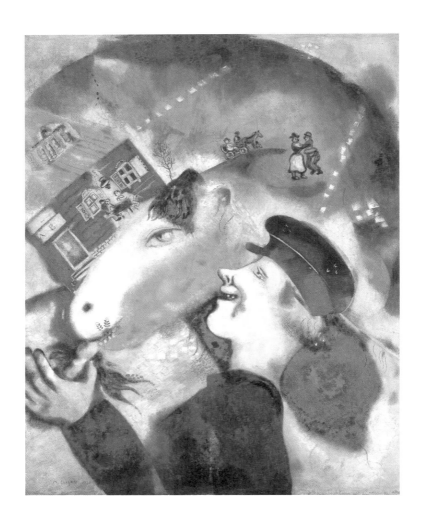

샤갈 '농부의 삶'(1925)

기는 현대사의 최대 격변기였다. 그래서 그는 두 번의 세계대전과 러시아의 10월 혁명을 몸소 겪는다. 하지만 샤갈에게는 그때마다 행운이 따른다. 1910년 파리에 유학해 4년을 머물렀던 샤갈은 약혼녀가 그리워 잠시 고향 러시아에 돌아오게 된다. 그러나 공교롭게도 그 사이 제1차 세계대전이 일어나 꼼짝없이 징집 당할 처지가 되었다. 하지만 영향력 있는 학자였던 약혼녀 오빠의 도움으로 전선이 아닌 후방의 안전한 기관에서 복무할 수 있었다. 1917년 10월 혁명이 일어나 러시아가 혼란에 빠졌을 때에도 그는 실력을 인정받아 예술분야의 요직에 앉게 된다. 그러나 여러 가지로 자신과 맞지 않음을 알고 파리로 돌아오게 된다. 샤갈이 떠난 후 러시아에서는 유대인을 배척하는 기운이 일어나게 되는데 아슬아슬하게 화를 면했던 것이다. 샤갈이 가족과 함께 파리에 돌아와 정착했을 때 그는 자신이 유명인사가 되어 있음을 알게 된다. 이 시기 샤갈의 작품에서는 풍요로움을 느낄 수 있다.

샤갈의 명성은 더욱 높아졌다. 그러나 1939년 2차 세계대전이 일어나고 프랑스가 순식간에 점령된다. 나치의 유대인 박해가 프랑스까지 퍼질 무렵 샤갈은 가족과 함께 미국으로 피신한다. 프랑스 주재 미국 영사를 비롯한 여러 사람의 도움으로 1.5톤에 달하는 짐과 함께 무사히 미국으로 갈 수 있었다. 다만 안타깝게도 독일에 남아 있던 샤갈의 작품들은 헐값에 팔리거나 훼손되는 불운을 겪는다.

샤갈에게 있어 가장 큰 행운은 그녀의 아내였던 벨라 로젠펠트였다. 그녀로 인해 작품의 영감을 얻은 것은 물론이고 또 전란을 피할 수 있었다. 그녀에 대한 사랑은 샤갈의 작품 곳곳에 나타난다. 하지만 2차 세계대전이 끝나기 일 년 전에 그녀는 갑자기 세상을 떠났고, 큰 충격

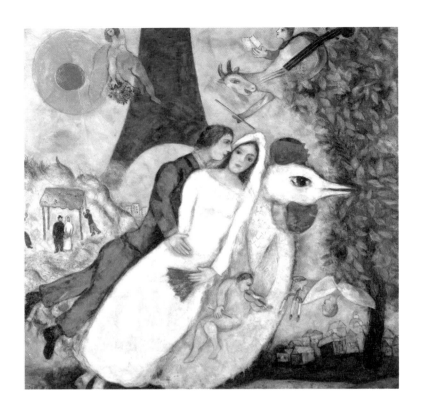

샤갈 '에펠탑의 부부'(1939)

을 받은 샤갈은 한동안 작품활동을 못한다. 하지만 다른 여인을 만남으로써 시련을 이겨낸다. 역시 사랑의 상처는 사랑으로 치유된다. 벨라가 세상을 떠나고 41년을 더 살았던 샤갈은 98살에 평화로운 죽음을 맞이했다.

　샤갈의 회화는 일생동안 많은 화풍의 변화를 겪지만 대체적으로 추상화의 느낌이 물씬 풍긴다. 간단하게 말하면 피카소보다 조금 덜한 추상화라고나 할까. 물론 피카소도 샤갈을 극찬했다시피 샤갈은 입체주의의 영향을 받았음을 알 수 있다. 그러나 샤갈은 입체주의에 머물지 않고 곧장 독창적인 특징을 만들어내는데 오르피즘Orphism이라는 생소한 사조에 더 가깝다고 보는 시각도 있다. 오르피즘Orphism이란 20세기 초반에 등장한 사조로서 서정적이면서도 역동적인, 그러면서 미래지향적인 성격도 가미된 것을 말한다. 샤갈의 화풍 변화를 보면 입체주의적인 공간 나누기가 들어간 추상화와 수채화적인 색감을 보여주는 시기를 거쳐 현실을 은유적으로 표현하는 방식을 취하기도 한다. 하지만 대체로 그는 화려한 색채로 환상적인 공간을 보여줌으로써 메시지의 호소력을 더했다. 그 결과 그에게는 현대 추상화의 선구자라는 칭호가 붙었다.(1887~1985)

미궁迷宮에서 벗어나는
실타래 찾기

오랜 세월 동안 무의식적이고 반복적으로 접해 상식으로써 이미 알고 있는 화가들을 중심으로 이번 장을 구성했다. 이들의 이름은 매우 친숙하고 이들의 작품은 TV나 광고, 잡지와 상점, 신문, 영화 등 다양한 매체에서 자주 등장하는, 그야말로 고전 중의 고전과 같은 작품과 주인공들이라고 할 수 있다. 우리는 가끔 너무나 유명해서 귀에 익은 화가들을 안다고 생각할 때가 있다. 하지만 우리는 그들을 조금이라도 알고 있었던 것일까? 어떤 독자들에게는 이 책의 내용이 쉬웠을 테고 또 어떤 사람들에게는 낯설고 어려웠을지도 모른다.

알았다면 당신은 이미 많은 지식을 갖고 있는 것이고 몰랐다면 틈틈이 이 책을 꺼내보면서 익혀보길 바란다. 특히 박물관이 많은 유럽 여행을 앞두고 있다면 꼭 다시 한 번 읽어보길 바란다. 그러면 유럽 여

행 중에 한 번쯤 들르게 되는 거대한 미술관과 박물관에서 무엇을 어떻게 봐야 할지 난감해하거나 다리 아프게 여기저기 기웃거리며 시간만 낭비하는 일은 없을 것이다. 이제는 희망과 용기를 갖기 바란다. 그리고 시작이 반이다! 이 책은 당신이 거대한 미술관에 처음 발을 디뎠을 때, 라비린스labyrinth에 갇힌 테세우스를 구원하는 실이 되어 당신을 안내할 것이다.

이 책에 소개된 화가와 작품들 정도만 눈에 익으면 그 어떤 작품을 만나도 이해하고 분석하고 싶은 욕구에 사로잡힐 것이다. 또한 미술사적 맥락과 주요 화가들만 알고 있다면 수많은 작품들 중에서 자신만의 동선을 세울 수 있다. 선택은 괴로움이면서 동시에 즐거움이다. 나의 선택에 따라 박물관의 작품들은 재구성된다. 과감하게 넘어갈 수 있는 여유도 생기고 어떤 작품 앞에서는 몇 시간씩 할애를 할 수 있는 안목도 생기게 될 것이다. 루브르나 바티칸 같은 곳에는 수많은 작가와 작품들이 있기 때문에 화가들의 그룹을 만들고 그들의 작품을 찾아 자신만의 동선을 만드는 것도 흥미롭고 색다른 감상법이다(애초에 모든 작품을 감상한다는 것 자체가 불가능에 가깝다). 이번 장에서는 조르주 쇠라Georges Seurat를 설명하지 않았다. 가장 유명한 화가 중 한 명임에도 여기에서 제외한 이유는 쇠라의 작품은 가장 쉽게 구별할 수 있기 때문이다.

다음 장은 일반인들에게 생소할 수 있지만 꼭 알아야 할 화가들을 간략하게 소개하고자 한다. 이들의 작품 역시 이번 장에 소개된 화가들만큼은 아니더라도 어디선가 많이 본 듯한 것들이다. 미술사적 관점에서는 이번 장에서 언급한 유명화가들과 영향을 주고받은, 빼놓을 수

없는 길목을 점하고 있다는 점을 기억해야 한다. 그리고 우리나라와 달리 외국에서 더 중요하게 다루어지는 인물들도 꽤 있다는 점도 잊지 말자.

알듯 모를 듯한
화가들

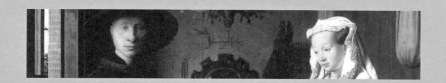

푸틴이 등장하는 그림,
반 에이크

Jan van Eyck

얀 반 에이크. 현재는 네덜란드 화가로 분류되나 당시는 플랑드르 (벨기에 서부, 네덜란드 서부, 프랑스 북부에 걸쳐 있는 지방)의 화가였다. 반 에이크의 작품은 비교적 쉽게 구별할 수 있다. 왜냐면 러시아 대통령 푸틴을 닮은 인물이 등장하기 때문이다. 푸틴을 닮은 인물이 등장하면 반 에이크의 그림이다. 늙은 푸틴, 살찐 푸틴, 이를 굵은 푸틴, 주름진 푸틴 등이 주로 모자를 쓰고 나온다.

물론 푸틴이 아닌 인물들이 등장하는 작품도 있다. 하지만 현재 전해지는 반 에이크의 작품이 30여 점밖에 되지 않기 때문에 일관성을 찾기는 그리 어렵지 않다.

반 에이크는 중세미술과 이탈리아 르네상스의 중간에 존재했던 플랑드르 미술의 거장으로서 미술사에서 차지하는 영향력이 크다. 그는

반 에이크 '붉은 터번을 한 남자'(왼쪽) / 반 에이크 '니콜라 롤랭수상의 성모'(오른쪽)

이전까지 유행하던 비현실적인 종교화에서 완전히 벗어난 수준의 작품을 보여주었다. 자연스러운 음양의 묘사와 현실감 있는 구성, 사실적인 배경과 과학적인 공간 표현은 획기적이었다. 그가 보여준 초기 스푸마토Spumato('연기처럼'이라는 이탈리아어로 색을 미묘하게 변화시켜 색깔 사이의 윤곽을 흐릿하게 하는 명암 기법)와 초기 원근법은 이후 이탈리아에서 꽃피우는 르네상스 회화의 밑거름이 되었음을 짐작케 한다.

또한 반 에이크는 유화의 발명자로 알려져 있다. 그가 색을 내는 재료인 안료에 본격적으로 기름을 섞어 사용했기 때문이다. 하지만 유화 기법은 당시 플랑드르 미술계의 일반적인 경향이었다. 베네치아에서 처음 사용된 캔버스가 베네치아를 대표하는 화가인 티치아노의 발명품으로 알려지게 된 것처럼 유화의 발명 또한 당시 플랑드르 최고의 화가였던 반 에이크의 영광으로 돌아간 것이 아닐까.

반 에이크 '남자의 초상'(왼쪽) / 반 에이크 '조반니 아르놀피니의 초상'(오른쪽)

　반 에이크는 이밖에도 풍경화와 초상화에서 이전과는 확연히 다른 개성을 풍긴다. 사실적인 묘사와 안면을 부각시키는 독특한 시각, 그리고 모델 특유의 무표정 등은 초상화의 새로운 시대를 예고했고 배경으로 그려졌지만 배경에만 머물지 않은 풍경화는 별도의 장르로서 이탈리아 르네상스에 영향을 주게 된다.

　반 에이크는 온 가족이 그림을 그렸던 화가 집안에서 태어났다. 형제들 모두 인정받는 유명한 화가였지만 그 중에서도 얀은 더 뛰어났다. 얀 반 에이크는 생전에 부르고뉴 공국의 궁정화가로 높은 명성을 얻었다. 그리고 보티첼리가 태어나기 4년 전에, 레오나르도 다빈치가 태어나기 11년 전에 세상을 떠났다. 플랑드르를 대표하는 화가였지만

이탈리아 르네상스 회화는 분명 그에게 큰 빚을 지고 있다.

반 에이크 최고의 걸작은 '아르놀피니 부부의 초상The Arnolfini Portrait' 이다. 이 작품은 결혼식 또는 약혼식이라고 알려져 있기도 하지만 반론도 만만치 않다. 부유한 부부, 푸틴을 닮은 남성과 임신한 듯 배가 부른 여성. 원근감 있는 공간에 배치된 화려한 샹들리에, 독특한 의상과 모자, 그리고 털이 많은 애완견. 이것은 하나의 공간에 수많은 다른 재질을 다양한 색상과 붓놀림으로 표현한 걸작이다. 천과 유리, 금속과 털, 벽과 거울, 그리고 사람의 피부와 이 모든 것에 닿는 창문으로부터의 빛이 어우러져 있다. 또한 벽 중앙에 태양처럼 중심을 잡고 있는 것은 거울이다. 그것도 반대편에서 보이는 공간 전체를 비추는 볼록거울이다. 이 거울에는 바닥과 천장까지의 전체 공간과 부부의 뒷모습, 화려한 옷을 입고 이 의식을 주도하는 자의 모습까지 보인다. 200년 후에 나타나는 걸작 '라스 메니나스'에서 벨라스케즈가 이것을 흉내 내게 된다.

반 에이크가 유화를 그리기 이전에는 템페라화가 주된 작화방식이었다. 템페라화는 안료를 달걀 노른자에 개어서 그리는 방식이다. 템페라화는 유화에 비해 여러모로 단점이 많은 방식이었기에 유화는 자연스럽게 퍼져나갔다. 유화의 발명 이후 회화의 기술적 진보로 뛰어난 걸작들이 쏟아져 나오게 된다. 그 후 수많은 작화방식이 시도되었지만 현재까지 유화를 능가한 방법은 등장하지 않았다.(1395~1441)

반 에이크 '아르놀피니 부부의 초상'

제갈량들과 같이 태어난 '주유'
티치아노
Tiziano Vecellio

르네상스 3대 천재에 속할 뻔했던 화가가 바로 이 사람이다. 만약 티치아노가 베네치아가 아닌 로마나 피렌체에서 활동했더라면 그 분류가 달라졌을지 모르지만 르네상스의 '4대천왕'을 꼽으라면 티치아노를 넣는 학자들이 많다. 그의 생년은 불명확하나 라파엘로와 비슷한 시기에 태어난 것으로 추정된다.

베네치아를 예술로 지배했던 티치아노는 베네치아에서 태어나지는 않았다. 베네치아 근처의 산골마을에서 태어나 10대에 베네치아에 와서 그림을 배우기 시작했다. 티치아노는 당대에 이미 '그림 잘 그리는 사람', '군주의 화가'로 이름을 날렸는데 결정적으로 그의 명성이 뻗어가게 된 계기는 성모승천(Assunta, Assumption of Virgin, Assumption of Mariae)을 그리고 난 뒤부터였다.

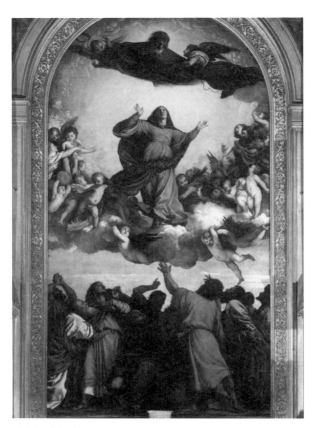

티치아노 '성모승천'(Assunta, Assumption of Virgin, Assumption of Mariae)

20대 후반에 그린 것으로 알려진 이 작품은 높이 7미터에 달하는 대형 제단화이다. 주제에 부합하는 성스러운 분위기를 등장인물의 동작과 표정, 무게감 있는 색채로 잘 나타낸 이 작품으로 티치아노는 베네치아를 넘어 세계적인 화가로 발돋움하게 된다. 티치아노는 흑백 외에 가장 중요하게 생각한 색이 붉은색이었다. 스스로도 붉은색이 가장

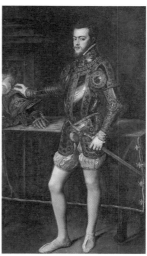

티치아노 '말을 탄 카를로스 5세'(왼쪽) / '필리페 2세의 초상'(오른쪽)

중요하다고 말했고 실제 그의 작품에서 선명한 흑백 외에 붉은색을 흔히 찾아볼 수 있다. 그래서 그의 그림을 지배하는 것은 바로 붉은 빛 기운이다. 마치 라파엘로의 작품이 흠비를 맞은 듯한 것처럼.

그 후 티치아노에게 주문이 넘쳐나게 되었고 마침내 당시 세계 최고의 권력자였던 카를로스 5세Carlos V의 초상화가이자 스페인 왕가의 화가가 되었다. 카를로스 5세는 티치아노의 그림을 특히 좋아했다고 전해진다. 이후 티치아노의 고객들은 프랑스 왕과 교황을 비롯한 이탈리아 도시국가들의 지배자처럼 일반인들은 감히 엄두를 낼 수 없는 상류층이 되었다. 자연스럽게 일반인들에게 티치아노의 그림을 얻기란 하늘의 별따기가 되어버렸다. 티치아노는 베네치아를 떠난 적이 몇 번 없었다. 그래서 티치아노의 모든 작품은 베네치아에서 그려졌고 유

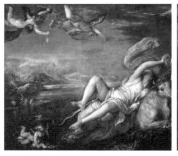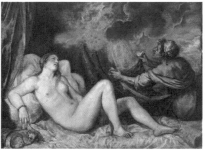

티치아노 '에우로파의 납치'(왼쪽) / 티치아노 '다나에'(오른쪽)

럽 각지로 전달되었다. 카를로스 5세의 뒤를 이은 필리페 2세의 초상화
도 그렇게 그려졌는데 이것도 티치아노의 위상을 보여주는 것이다.

역사상 초상화로 이름을 날린 화가들은 많다. 티치아노 또한 그 중
한 명이다. 티치아노의 초상화는 자신 이전의 초상화와는 다른 영역을
개척한 것으로 평가 받는다. 우선 그의 초상화의 특징은 두 가지로 말
할 수 있다. 첫째는 생동감, 둘째는 자연스러움이다. 초상화의 역사를
놓고 봤을 때 티치아노 이전과 달리 이후의 가장 큰 차이점은 인물에
힘이 들어가 있지 않다는 것이다. 그의 그림에 등장하는 인물들은 '이
런 자세를 취해야 한다'는 강박에서 해방된 듯 편안해 보인다. 자유로
운 자세와 표정, 그리고 편안한 팔과 손, 그런 자유로움에서 비롯된 숨
쉬는 듯한 생동감이 티치아노의 초상화를 최고의 상품으로 만든 것이
다. '말을 탄 카를로스 5세' 또한 이후의 기마초상화의 모범이 되었다.

르네상스 미술사가 바사리의 저술에 따르면, 티치아노는 미켈란젤
로를 만난 적이 있다고 한다. 당시 둘은 이미 최고의 명성을 누리고 있
었기 때문에 이 만남은 역사적인 사건이었다. 그 만남에서 티치아노의

작품을 본 미켈란젤로는 드로잉의 기초가 부족하다는 평가를 내렸다고 한다. 남에게 좋은 말을 하지 않는 미켈란젤로이지만 티치아노에게 기초가 부족하다는 평가는 박하기 이를 데 없는 것이었다.

하지만 여기에는 피렌체와 베네치아의 경쟁관계가 숨어 있었다는 것이 대체적인 평가이다. 16세기의 피렌체와 베네치아는 각각 다른 화풍을 지향했다. 피렌체는 회화의 시작인 드로잉에, 베네치아는 색채에 가치를 두고 대립적인 관계에 있었던 것이다. 이 대립구도는 후세에도 자주 나타나게 되는데 드로잉과 색채 중 어디에 더 가치를 두느냐에 따른 결과이다. 티치아노는 90년에 달하는 일생을 격찬 속에 살다 간 운 좋은 화가였다. 그리고 이후 미술 사조에 큰 영향을 미쳤다.

티치아노가 유명한 또 다른 이유는 캔버스를 처음 사용한 화가였다는 것이다. 캔버스의 사용은 미술사에 있어 혁명적인 사건이었다. 캔버스 이전에는 주로 목판에 그림을 그렸다. 그러나 목판은 비용도 많이 들고 사용하기도 불편했으며 이동도 힘들었기에 캔버스는 순식간에 유럽 전역으로 퍼져 나갔다. 선박의 돛을 그림 그리는 도구로 사용한 아이디어는 500년이 지난 현대에도 이어지고 있다. 캔버스보다 더 나은 것이 지금까지도 나오지 않고 있다. 하지만 캔버스를 처음 사용한 인물은 티치아노라기보다는 베네치아의 화가들이었다고 보는 것이 타당하다. 해상무역이 발달된 베네치아에서 돛은 쉽게 구할 수 있는 재료였을 것이다. 항상 새로운 안료와 도구를 찾던 화가들에게는 충분히 시도해볼 만한 도전이었다. 그런 베네치아 화가들 중에서 티치아노는 가장 유명한 화가였다. (1488~1576)

초불량 천재
카라바조

Michelangelo da Caravaggio

'세례 요한의 참수', '홀로페르네스의 목을 치는 유디트', '골리앗의 머리를 든 다윗', '메두사의 머리', '이삭의 목을 치려고 하는 아브라함', '세례 요한의 목을 받는 살로메'……. 물론 목 치는 그림 전문 화가는 아니다. 하지만 그의 작품은 충격을 주기 위한 목적을 가졌다고 볼수밖에 없다. 도대체 이 화가는 무슨 생각을 했던 것일까.

무언극을 하는 듯 과장된 표정을 짓고 행동하는 인물들, 그리고 그모든 것을 밝은 빛을 비춘 듯 선명한 색상으로 표현한 작품들. 왠지 섬뜩하면서도 우울하며 선명하게 각인된다. 이 그림들을 그린 화가는 충격적인 묘사만큼이나 예사롭지 않은 행적을 남겼다. 폭행과 상해, 명예훼손에 살인까지. 수차례 감옥을 들락거렸으며 나중에는 탈옥까지 감행한다. 그렇다고 낭만주의 시대의 영웅처럼 정의감을 가진 것도,

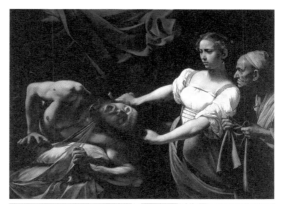

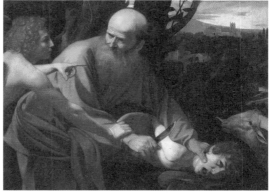

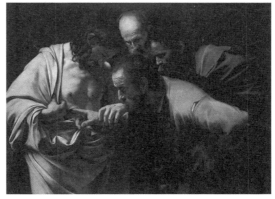

카라바조 '홀로페르네스의 목을 치는 유디트'(위)
카라바조 '이삭의 목을 치려고 하는 아브라함'(가운데)
카라바조 '토마스의 의심'(아래)

남성다움을 가진 것도 아니었다. 그저 불같고, 결코 정의롭지 못한 본성을 조금의 인내도 없이 고스란히 드러내면서 살았던 것이다.

화가의 이름은 미켈란젤로. 하지만 동명의 어떤 위대한 천재 때문에 이 사람은 다른 이름을 써야 했다. 미켈란젤로 다 카라바조. 다da는 '~로부터from'의 뜻을 가진 전치사이다. 다빈치의 다da와 같은 것이다. '카라바조에서 온 미켈란젤로'라는 본명을 가진 이 화가를 일반적으로 카라바조라고 부른다. 카라바조는 미켈란젤로보다 100년 정도 늦게 태어났다.

카라바조가 온갖 사고를 치며 패악한 행동을 했음에도 그는 제대로 처벌을 받지 않았다. 이유는 두말 할 것도 없는 그의 그림 실력 덕분이었다. 그리고 그의 광기는 뛰어난 실력을 더욱 돋보이게 하는 작용을 한다.

카라바조는 빛을 잘 다루는 화가였다. 빛을 잘 다루는 화가는 르네상스 시대에도 많이 있었다. 그러나 카라바조가 표현해낸 빛과 그림자의 대비는 그 이전 방식과는 다른 매우 현대적인 느낌이다. 이것은 렘브란트를 비롯한 빛의 대가라고 불리는 후세 화가들에게 직접적인 영향을 미치게 된다. 빛과 그림자 그리고 피사체의 경계가 매우 선명하고 피사체의 매끈한 표현 방식은 그의 잔인한 묘사를 더욱 돋보이게 한다. 게다가 전체적으로 우울한 듯 묘한 어둠도 함께 느껴진다. 카라바조의 어둠을 이용한 묘사는 많은 사람들을 매료시켰던 모양이다. 카라바조의 극단적인 빛과 어둠의 대조를 이용해 극적인 효과를 내는 표현 방법을 테네브리즘Tenebrism이라고 한다. 미술사가들 중에는 이런 테네브리즘을 카라바조의 성격과 대비시켜 설명하기도 한다.

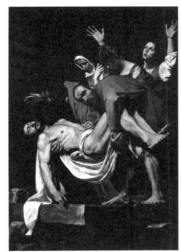 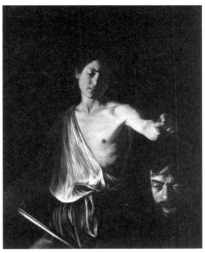

카라바조 '예수의 매장'(왼쪽) / 카라바조 '골리앗의 머리를 든 다윗'(오른쪽)

르네상스의 뒤를 이어 나타나는 사조는 매너리즘과 바로크이다. 카라바조는 두 사조 모두에 영향을 미치는데 특히 바로크 미술의 시조로 간주된다. 바로크의 뜻이 '뒤틀린 진주'라는 뜻이라고 하니 어쩐지 카라바조의 어린 시절과 묘하게 겹친다.

카라바조는 살인을 저지르고 도망자 신세가 되었을 때에도 작품 활동을 계속했다. 범죄자였음에도 그의 그림을 얻기 위해 몰려든 사람들로부터 후한 대접을 받았던 것이다. 하지만 그의 마음 깊은 곳에서는 항상 불안이 있었고 그런 불안이 그의 작품에 잔혹함으로 나타난 것은 아닐까?

카라바조는 도망자 생활을 하던 중에 로마에서 멀지 않은 포르토에르콜레Porto Ercole라는 항구도시에서 숨을 거둔다. 그때 그의 나이는

37살이었다. 강렬한 삶을 살았던 카라바조는 짧은 생애에도 불구하고 당시 미술계에 큰 영향을 미쳐 카라바지스티Caravaggisti라 불리는 추종자들이 생겨났고 이들이 추구하는 양식을 카라바제스키Caravageschi라고 불렀다.(1573~1610)

키아로스쿠로chiaroscuro
밝다는 뜻의 이탈리아어 chiaro와 어둡다는 뜻의 oscuro의 합성어로 사실적인 빛과 그림자를 묘사하는 명암 처리법이다.

테네브리즘Tenebrism
빛과 그림자의 대비를 이용한 극단적인 명암 처리법으로 키아로스쿠로보다 강한 버전이라고 볼 수 있다.

스페인 미술의 대표선수
벨라스케즈

Diego Velasquez

미술사에 있어서 작품 하나가 큰 영향을 미친 경우는 그리 흔하지 않다. 이 작품은 그런 흔치 않은 경우에 속한다. 바로 '시녀들Las Meninas'이다. '라스 메니나스'는 수많은 후세 화가들에게 충격과 영감을 준 작품이다. 수많은 미술사가들이 최고의 걸작으로 평가하기를 주저하지 않는 작품. 볼 때마다 새로운 점이 발견되는 작품으로서 새로운 요소와 시도가 하나씩 나타나는 신기한 그림이다.

궁정화가의 신분으로 궁정인을 묘사한 작품임에도 이상한 점이 많다. 장소가 뭔가 구석진 것 같고 공간적인 배치가 평범하지 않다. 게다가 등장하는 인물들도 가지각색이다. 중앙의 자신 있는 표정과 자세를 취하고 있는 이는 마르가리타 공주이다. 그리고 어수선하기 짝이 없는 가운데에 시녀들과 난쟁이들, 개 한 마리와 뒤에 흐릿하게 서 있는 남

녀 시종 그리고 뒷문으로 한 남자가 계단을 내려온다. 더 이상한 것은 화가가 그림 속에 들어가 있다! 큰 캔버스가 왼쪽 세로로 길게 뻗어 있고 그 뒤에 붓을 든 화가.

독특한 시도라고 할 수 있는데 웬만해서는 볼 수 없는 캔버스의 뒷면을 그대로 드러내 보이기까지 한다. 그러나 이 작품의 결정적인 구성 요소는 작품 중앙에 있는 거울이다. 그 거울에 비친 인물이 바로 에스파냐 국왕 필리페 4세와 왕비이다. 흐릿하지만 긴 얼굴로 단번에 알 수 있게 묘사해 놓았다. 왕의 묘사를 기묘하게 해 놓은 것이 참으로 이채롭다. 이 모든 상황이 왕의 앞에서 벌어진 것임을 알 수 있다.

그렇다면 왜 왕의 모습이 이렇게 그려진 것일까. 그것은 이 작품의 알레고리적인 면(이 작품이 품고 있는 '다른' 이야기)을 보면 알 수 있다. 이 창고 같은 공간은 바로 필리페 4세의 금지옥엽과 같은 왕자의 방이었다고 한다. 필리페 4세는 결혼 15년 만에 왕자를 생산한다. 발타자르 카를로스 왕자. 하지만 왕자는 17살에 요절한다. 이 공간은 필리페 4세에게 매우 특별한 공간이었던 것이다. 어두운 톤으로 전체적인 분위기를 나타내고 있는데 이렇게 검은색을 회색의 빛으로 버무리는 것은 벨라스케즈의 특기이다. 그의 검은색은 스페인의 컬러가 될 정도로 특출났다. 이 작품에서 그는 자신의 능력을 한껏 발휘했다. 테네브리즘적인 기법을 가미하면서도 보는 이들의 시선을 묶어두는 다양한 요소를 숨겨둔 것이다.

벨라스케즈는 1599년 에스파냐 세비야에서 태어났다. 그가 특별히 권력지향적이었다고 할 수는 없으나 그는 귀족이 되고 싶었던 것으로 보인다. 르네상스에서 바로크로 넘어가는 시기의 화가들 중에는 이런

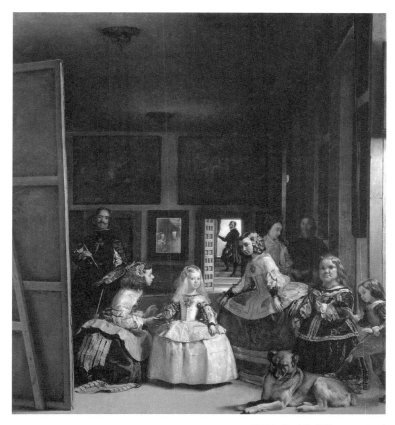

벨라스케즈 '시녀들'(Las Meninas)

성향을 보이는 경우가 많았다. 그래서 그는 일생을 에스파냐궁에서, 왕의 근처에서 궁정화가로 보냈다. 물론 뛰어난 실력이 있었기에 가능한 일이었다. 벨라스케즈는 티치아노와 카라바조의 영향을 크게 받았다. 이것은 그가 이탈리아 여행을 한 결과이기도 하겠지만 그것보다 에스파냐 궁정에 넘쳐났던 이탈리아 대가들의 작품에서 비롯된 것이

라고 보는 편이 일반적이다. 물론 벨라스케즈의 이탈리아 여행은 그가 에스파냐를 벗어난 몇 안 되는 일생의 사건이었다.

벨라스케즈의 작품들을 보면 카라바조의 작품과 구별되지 않을 정도로 흡사한 것들이 많다. 충격적인 장면을 묘사하지 않았다는 점은 다르지만 채색과 표현방법이 거의 흡사하다. 그리고 또한 티치아노를 비롯한 베네치아 화풍의 영향을 받은 것도 여러 작품에서 쉽게 발견할 수 있는데, 필리페 4세의 기마상은 티치아노의 카를로스 4세 기마상과 매우 흡사하다. 아마도 티치아노에 대한 오마주Hommage적인 표현이었을 것이다. 그리고 붉은 색을 쓰는 방법 또한 티치아노의 스타일과 닮았다. 그렇게 그의 작품은 초창기 드로잉이 강조된 작품에서 벗어나 채색이 돋보이는 방향으로 변화했는데 색상을 중요시한 베네치아 회화의 특징과 비슷하다. 그러나 벨라스케즈는 최종적으로 대가들의 영향에서 벗어나 검은색에 빛이 조화되는 자신만의 색상을 창조해냈다. 빛으로 작용되는 회색은 검정을 돕는, 검정색의 감정을 심어주는 도구로 사용되었다. 그의 작품에 전반적으로 감도는 검은색 톤은 이후 스페인 회화의 특징으로 발전했으며 특히 인상주의 탄생에 결정적인 공헌을 한 것으로 평가받고 있다.

벨라스케즈의 또 다른 특징은 인물 묘사에 있다. 그가 표현한 인물은 각각의 조형성이 매우 뛰어나다. 등장인물을 그림이 아닌 조각처럼 묘사한 것이다. 이런 인체 묘사는 화면에서 각각의 인물들이 입체감을 나타나게 하는 동시에 배경과의 원근감이 저절로 드러나게 한다. 또한 아이디어가 매우 풍부한 것도 그만의 장점이었다. 이전에는 전혀 생각하지 못했던 독특한 화면 배치와 인물들의 자세 등은 후에 나타나는

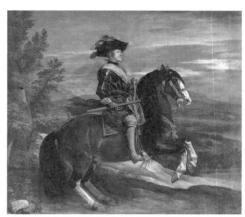

벨라스케즈 '말을 탄 필리페 4세'(위)
벨라스케즈 '불카누스의 대장간'(가운데)
벨라스케즈 '계란을 부치는 노파'(아래)

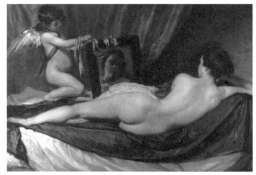

벨라스케즈 '거울을 보는 비너스'(왼쪽) / 벨라스케즈 '바닥에 앉아 있는 난쟁이'(오른쪽)

쿠르베와 같은 혁명적인 작가들에게 영감을 제공했다.

벨라스케즈의 작품에는 난쟁이가 자주 등장한다. 에스파냐 궁정에는 난쟁이들이 많았기 때문인데 그들의 역할은 시종보다 애완용에 가까웠다. 회화에서 그들의 역할 또한 왕족들을 돋보이게 하는 역할을 했다.

권력을 지향했던 벨라스케즈도 처음에는 장르화(민간의 일상적인 모습을 그린 그림)를 많이 그렸다. 보데곤bodegón(스페인어로 정물화를 의미하지만 원래의 뜻은 선술집)들과 서민들을 묘사한 '농부들의 식사', '세비야의 물장수', '계란 부치는 노파'가 초기의 장르화들이다. 궁정화가가 된 후부터는 죽을 때까지 높은 곳을 향해 매진했던 그는 60살을 갓넘기고 세상을 떠났다. 하지만 세상을 떠나기 전에 그 소원은 이루어져 순수 귀족으로 인정받게 되는데 그의 최고 걸작 '라스 메니나스'에 등장하는 화가의 가슴에 그려진 십자가는 자신이 귀족으로 인정받았음을 표시하는 것으로 죽기 직전에 그려 넣었다고 한다.(1599~1660)

조용한 천재
베르메르

Johannes Vermeer

미술사에 길이 남을 반 메헤렌Han van Meegeren 사건의 단초가 된 작품들을 그린 화가이다. 반 메헤렌은 국보로 인정받는 이 화가의 작품들을 2차대전 당시 나치에게 팔아넘겼다는 죄목으로 반역죄인으로 몰렸던 사람이다. 그러나 그는 자신이 넘긴 작품은 진품이 아닌 위작이었다는 주장을 했다. 그것도 자신이 그린 그림이었다는 것이다. 그는 그것을 증명하기 위해 연금된 상태에서 직접 그림을 그리기까지 했다. 자신이 국보급 위조범임을 증명하기 위한 험난한 과정이었다. 그리고 그는 다행히(?)도 위조범으로 인정을 받는 데 성공한다. 반 메헤렌 사건 이후로 이 화가의 작품은 인기가 높은 위조의 대상이었다. 제대로 알려져 있지 않은 생애, 신비로운 화풍 그리고 많지 않은 작품의 수 때문이었다. 사실 이 화가가 지금의 명성을 얻게 된 것은 히틀러가 좋아

반 메헤렌의 위작 '그리스도와 간음한 여인'. 알고 봐서 그런지는 모르지만 진품과는 수준차이가 꽤 있어 보인다.(왼쪽) / 베르메르 '진주귀걸이를 한 소녀'(오른쪽)

했던 것으로 알려졌기 때문이다. 히틀러마저도 팬이었다는 사실은 그림에 더욱 신비감을 더한다.

아무런 배경도 없이 특이한 복장을 한 소녀가 묘한 미소를 짓고 있다. 그리고 숨어 있는 듯 하면서도 빛나는 귀걸이. 도드라지지 않지만 약간의 스푸마토적 기법이 보이는 이 작품은 북유럽의 모나리자 또는 네덜란드의 모나리자라고 불리는 걸작 '진주귀걸이를 한 소녀'이다. 이 화가는 네덜란드의 장르화가 요하네스 베르메르. 네덜란드어로 페르메이르라고도 부른다. 한국에서는 아직 크게 알려져 있지 않은 화가이다. 17세기 네덜란드에서 활동했던 베르메르는 서양에서도 주목받지 못하다가 19세기에 들어서 관심을 받게 되다가 현재에 이르러서는 국민적인 사랑을 넘어 국제적인 애호의 대상이 되었다.

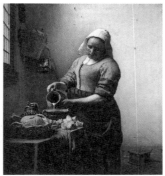

베르메르 '델프트 풍경'(헤이그 국립미술관이 구입해 처음으로 베르메르가 알려지게 된 작품)(왼쪽) / 베르메르 '우유를 따르는 여인'(오른쪽)

　현재 남아 있는 베르메르의 작품은 30여 점 정도에 지나지 않는다. 그의 작품은 당시에도 헐값은 아니었다고 한다. 그러나 그림을 그리는 데 시간이 많이 걸려 화가만으로 생계를 유지하기가 어려웠기 때문에 그는 부업을 하기도 했는데 다행히 부유한 부인을 만나 형편이 나아지게 되었다. 하지만 전쟁과 토지의 수몰로 다시 경제사정이 어려워졌고 그러다가 43살에 요절했다.

　그의 작품은 매우 독특하다. 결코 400년 전의 그림이라고 볼 수 없는 세련됨이 묻어나온다. 가벼운 터치로 정교하게 구성된 실내 배경, 정적이 흐르다 못해 신비하기까지 한 분위기는 현대인의 영감을 자극하기에 충분하다. 점묘인 듯하면서도 빛과 어우러진 색채에서 화가의 정성마저 느껴지며 보는 이로 하여금 몰입케 한다. 그리고 등장하는 인물은 주로 여인들이다. 여인들은 모두 자신만의 공간을 만들어 제3자의 접근을 막는 듯하다. 화가는 좁은 공간을 묘사하면서도 정확한

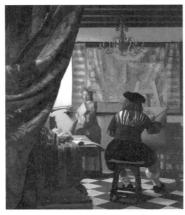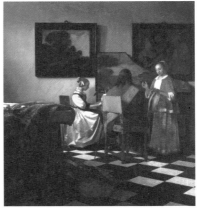

베르메르 '화가의 아틀리에'(히틀러의 국민예술(Kunst dem Volk) 전시회 도록의 표지 작품)(왼쪽) / 베르메르 '세 사람의 합주'(오른쪽)

원근감을 만들어냈다. 가끔은 육안으로 구분해내는 것보다 더 정확하다는 평가도 받는데 이것은 원근법을 무시해서인지 아니면 카메라 옵스큐라Camera obscura(라틴어로 '어두운 방'이라는 뜻이며 카메라의 기원이 되는 모델이자 사진 이미지가 만들어지는 원리)를 사용한 것인지 정확히 알 수는 없다.

베르메르가 소유하고 있던 유일한 작품이 '화가의 아틀리에'이다. 방이라는 공간에 고요한 모습을 묘사한 것은 비슷하지만 자신의 다른 작품과는 달리 배경과 소품들이 눈길을 끈다. 화가의 다른 의도가 배어 있는 것으로 보이는데 아마도 여러 가지 묘사에 대한 실험이나 구매자에 대한 어필의 목적이 아니었을까 생각된다.

신비에 쌓인 채 남아 있는 작품이 몇 개 되지 않으며 수십 점의 작품이 베르메르의 것인지에 대한 논란이 있어 항상 그의 작품은 위작

의 대상이 되었다. 반 메헤렌 사건이 그 대표적인 것으로 이후 급등한 가격과 희소성이 더해져 위조를 넘어 도난의 표적이 되기도 했고 정치적인 목적으로 예술품을 인질로 잡는 '아트 테러리즘'의 대상이 되기도 했다. 그의 작품 '러브레터', '편지 쓰는 여인과 하녀', '세 사람의 합주' 등은 세상을 떠들썩하게 했던 그런 사건들의 주인공이다.

베르메르 작품의 또 다른 특징은 대체로 그 크기가 작다는 것이다. 그는 트로니라고 불리는 작은 크기의 초상화를 많이 그렸다. 그의 느린 작업속도가 다시 한번 의아해지는 대목이다. 같은 플랑드르 화가로서 베르메르가 8살 때 세상을 떠난 '그림공장 공장장' 루벤스는 작품의 생산에 있어서 그와 정반대의 위치에 있던 인물이다. 네덜란드 델프트에서 1632년에 태어났고 15명의 자식을 낳았다.(1632~1675)

트로니 Tronie

특징적인 의상이나 분장을 한 인물을 묘사한 초상화를 뜻한다. 초상화 Portrait와 가장 큰 차이는 트로니는 인물 자체의 특징과 더불어 그 인물이 속한 문화적 특성까지 보여주는 것이다. 그래서 이국적인 느낌을 주는 작품이 많다.

'권력바라기' 이야기꾼
다비드

Jacques Louis David

'내 사전에 불가능이란 없다'라고 외치고 있는 것 같은 그림이 있다. 나폴레옹이 앞발을 든 백마를 타고 한껏 멋을 내고 있는 그림. 바로 다비드의 작품 '생 베르나르 산을 넘는 나폴레옹'이다. 그는 한때 나폴레옹의 전담 화가였다. 고흐나 피카소처럼 일반인에게 이름이 널리 알려진 화가가 아니면서도 우리는 그의 작품을 숱하게 많이 접하게 된다. '아, 이 그림!'이라는 말을 가장 많이 하게 하는 화가 중 한 명이다.

자크 루이 다비드. 그는 프랑스 혁명을 전후하여 예술과 정치에 가장 큰 영향력을 미친 화가였다. 고전적인 질서를 존중하면서도 정치적인 욕망을 숨기지 않았으며 기회주의자라는 오명을 쓴 채 끝내는 추방되어 죽을 때까지 조국으로 돌아오지 못한 인물이었다. 정치적인 변신만 놓고 본다면 고야와 비슷하다.

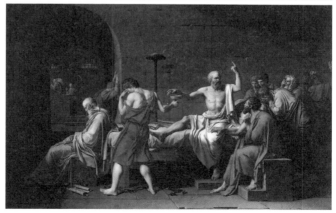

다비드 '생 베르나르 산을 넘는 나폴레옹'(알프스 산맥을 넘는 나폴레옹)(위)
다비드 '소크라테스의 죽음'(아래)

타이즈를 신고 볼록한 배를 내민 채 서 있는 나폴레옹을 그린 '서재에 선 나폴레옹'과 왕관을 들어 올리고 있는 나폴레옹 앞에 조세핀이 무릎을 꿇고 있는 '나폴레옹의 대관식'도 그의 작품이다. 그밖에 300명의 스파르타 병사가 페르시아의 백만 대군을 막는 영화 〈300〉의 모티브를 제공한 작품 '테르모필레의 레오니다스'가 있다. 영화에서 빨간 망토를 걸치고 근육으로 갑옷을 대신했던 '군대 패션'은 바로 이 그림에서 나온 것이다.

다비드가 태어났을 때에는 로코코 양식이 프랑스를 넘어 유럽에서 유행하고 있었다. 하지만 부셰가 죽은 다음 로코코 양식은 점차 시들해졌는데 혁명의 바람이 시작될 무렵의 사회적 분위기와 맞물려 향락적이고 퇴폐적이라는 평가를 받으며 배척되기에 이르렀다. 그런 분위기 속에서 역사화에 탁월한 재능을 보였던 다비드는 단연 두각을 나타냈다. 그는 20대에 로마대상을 수상하면서 로마에서 고전주의의 대가들을 연구할 기회를 얻었고 이후 발표한 작품들은 미술계의 흐름 자체를 바꿔버렸다. 이 흐름은 신고전주의라 불리게 되었고 다비드는 그 정점에 서 있었다.

신고전주의의 전형이 된 다비드의 작품은 안정되고 엄숙한 구도 속에 질서정연한 디테일이 명확한 드로잉으로 표현되어 있다. 보수적인 성향의 사람들이 좋아할 만하다. 등장하는 인물들은 마치 그리스 시대의 조각을 보는 듯 조형미가 뛰어나며 움직임을 묘사했음에도 정적이다. 후에 등장하는 낭만주의와 사실주의 화가에 의해 생동감이 부족하다는 평가를 받기도 하지만 그가 확립한 신고전주의는 미술사의 수레바퀴가 한 바퀴 돌았음을 보여주는 큰 획이었다.

다비드 '테르모필레의 레오니다스'(위)
다비드 '나폴레옹의 대관식'(가운데)
다비드 '사비니 여인들의 중재'(아래)

프랑스 혁명기에 다비드는 로베스피에르의 친구이자 자코뱅당의 당원이었다. 혁명의 지지자였으며 바스티유 습격사건에도 관여한 것으로 알려져 있다. 혁명 성공 이후 공포정치의 한 가운데에 있다가 로베스피에르의 실각으로 투옥되기도 했다. 나폴레옹 정권 수립 이후 나폴레옹의 지지자로 수석 궁정화가가 되었으나 나폴레옹의 몰락과 함께 국외로 추방되었다. 다비드는 사후 정치적인 이유로 예술적 업적마저 평가절하 되었는데 근대 이후 아카데미즘 미술의 전형으로 재평가 받고 있다.(1748~1825)

얼떨결에 고전주의의 수호자가 된 앵그르

Jean Auguste Dominique Ingres

앵그르는 다비드의 제자로 다비드의 뒤를 이어 고전주의를 수호한 인물로 평가받는다. 그리고 만년에 신고전주의의 뒤를 이은 낭만주의의 대표주자 들라크루아와 날 선 비판을 주고받은 것으로 미술사에 있어서 흥미로운 이야깃거리를 제공하는 화가이다.

앵그르는 당시 신고전주의의 태두로서 40대 후반에 에콜 데 보자르의 교수가 되어 아카데미즘 미술을 고수한 것으로 알려져 있다. 게다가 사후 그의 화풍은 구시대의 유물이자 조롱의 대상이 되기도 했다. 하지만 이것은 앵그르의 작품 일부에 대한 평가이다. 앵그르가 다비드의 제자이며 고전주의를 바탕으로 하고 있음에는 틀림없으나 그에게는 독특한 개성이 있었다. 그것은 그의 누드화에서 두드러지는데 고전주의가 아닌 낭만주의적인, 나아가 추상적인 요소가 더 크게 느껴진다는

앵그르 '대(大) 오달리스크'

점이다. 이것은 앵그르를 이해하는 데 있어서 매우 중요한 관점이다.

앵그르의 누드화에 등장하는 여성은 전혀 사실적이지 않은 인체를 가졌다. 몽글몽글한 살들은 인체가 아니라 부드러운 크림 같고 인체 비례는 전혀 맞지 않는다. 이것은 고전주의는커녕 중세 이전의 종교화나 르네상스 직후의 매너리즘으로 돌아간 듯한 느낌마저 든다. 그러나 이것은 분명 고전주의의 대가였으며 매우 사실적인 드로잉을 구사할 줄 알았던 앵그르의 의도적인 시도로 봐야 한다. 앵그르가 무엇을 의도한 것인지는 알 수 없지만 이러한 묘한 화풍은 그가 고전주의의 수호자가 되기 훨씬 전부터 있던 것이다. 앵그르는 처음부터 앞뒤가 꽉 막힌 보수주의자가 아니라 자유로운 사고의 소유자였다.

그의 작품의 특징은 매우 정적이다. 스승인 다비드보다 더 정적이다. 용과 싸우는 전사(루지에로에 의해 구조되는 안젤리카)도 '가만히' 있

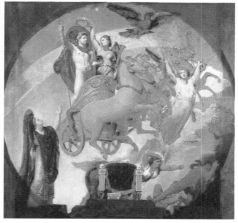

앵그르 '왕좌에 앉은 나폴레옹'(왼쪽) / 앵그르 '나폴레옹 1세 예찬'(오른쪽)

는 것 같고 전차를 끌며 두 다리를 들고 포효하는 말(나폴레옹 1세 예찬)조차도 앵그르는 '가만히' 있는 듯 그렸다. 나폴레옹(왕좌에 앉은 나폴레옹, 집정관 시절의 나폴레옹)도 '가만히' 있다.

앵그르는 미술을 시작할 때부터 살롱전에서 인정받고 싶어 했다. 아카데미즘 미술의 거장이었던 스승 다비드의 인정도 받았던 터라 그의 바람은 금방 이루어질 듯했다. 적어도 로마상에 당선되어 로마로 유학을 떠날 때만 해도 그렇게 보였다. 하지만 그의 꿈은 20년이나 지나서 이루어진다. 처음 살롱전에 출품해 혹평을 받은 이후 로마에서 절치부심 실력을 갈고 닦으며 매년 파리로 작품을 보냈지만 그때마다 평가는 박했다.

그 사이 생계를 꾸리기 위해 그렸던 것이 독특한 누드화와 초상화였다. 그러던 그에게 마침내 살롱전이 찬사를 보낸 작품이 생기게 된

앵그르 '루이 13세의 맹세'(왼쪽) / 앵그르 '터키탕'(오른쪽)

다. 바로 '루이 13세의 맹세'이다. 처음 출품해 혹독한 비판에 시달렸던 작품이 '왕좌에 앉은 나폴레옹'이고 그로부터 20여 년이 지나 그의 인생을 바꿔놓은 것이 '루이 13세의 맹세'이다. '왕좌에 앉은 나폴레옹'은 '나폴레옹 정권의 관심을 얻으려는 목적이다', '괴상한 양식을 만들었다'는 이유 등으로 혹평을 받았고, '루이 13세의 맹세'는 비례에 맞는 구성과 부르봉 왕조에 부합한다는 이유로 찬사를 받았다. 게다가 이 작품은 앵그르에게 일생일대의 행운을 가져다주었는데 나폴레옹이 몰락한 시대상황과 다비드가 없어진 아카데미즘 미술계에서 앵그르로 하여금 새로운 중심이 되게 했던 것이다. 돈을 벌기 위해 노력했고, 돈을 위해 추상적인 상상도 시도했던 앵그르는 얼떨결에 신고전주의의 수호자가 되어버렸다. 게다가 아카데미의 교수가 되었고 훈장까

지 받게 된다.

　신고전주의 화풍은 앵그르가 수장으로 있을 때 가장 맹렬한 비판을 받는다. 신고전주의의 화풍을 비판한 이들은 주로 후에 낭만주의로 불리게 되는 화가들인데 그 중심에 들라크루아가 있었다. 물론 앵그르도 가만히 있지는 않았다. 모든 시대에는 불만 많은 신세대의 비난을 받는 기성세대가 있기 마련이지만 미술사를 통틀어 세대갈등이 외부적으로 극심히 드러난 때였다. 여성의 나체를 가장 아름답게 그린다는 평가를 받고 있는 앵그르는 들라크루아보다 18년 먼저 태어나서 더 늦게 세상을 떠난다.(1780~1867)

낭만적인 사나이
제리코

Théodore Géricault

19세기에 낭만주의를 대표하는 사나이가 있었다. 영국의 미남 독신귀족으로 수많은 재능의 소유자. 귀족으로서 상원의원이 되었고 일찍이 전 유럽을 여행했으며 그러면서도 끊임없는 시와 산문을 발표해 영국과 유럽에 명성을 떨쳤다. 그는 다리가 불편했지만 잘생긴 외모와 뛰어난 운동신경을 지니고 있었다. 무절제한 생활을 했으며 순식간에 영국 사교계의 중심이 되어 화려한 여성편력을 자랑했다. 게다가 남성적인 에너지가 넘쳐 정치에 관심을 보였고 실제로 전쟁에도 여러 차례 참전했는데, 그리스의 독립전쟁에 나섰다가 서른여섯의 나이에 열병으로 죽었다.

파란만장한 삶을 살았던 그는 영국의 시인 조지 고든 바이런George Gordon Byron이다. 위와 같은 삶을 살았던 바이런은 지금도 낭만주의의

아이콘으로 추앙받고 있다. 미술사에도 비슷한 사나이가 있었다. 실제로 훗날 미술계의 바이런이라고 불렸는데 그는 바이런보다 3년 늦게 태어나 같은 해에 세상을 떠났다. 그의 이름은 장 루이 앙드레 테오도르 제리코이다. 보통 테오도르 제리코Théodore Géricault라고 한다.

제리코는 프랑스혁명 직후에 태어나 격동기를 살았다. 성공한 부르주아의 아들이었음에도 귀족이 되고 싶어 했다. 바이런이 케임브리지를 다녔던 것처럼 제리코도 최고 교육기관에서 공부를 했다. 또한 바이런처럼 이른 나이에 상속을 받아 방탕한 생활을 했으며 수많은 여성들과 스캔들을 만들었고 숙모와 불륜관계를 맺어 사생아를 두기도 했다. 또한 왕실경호대에 들어가 군인 생활을 했고, 거친 말 타기를 좋아해 여러 차례 낙마사고를 당했는데 이것이 그가 요절하는 원인으로 작용한다. 그러면서도 왕성한 작품 활동으로 젊은 나이에 그 실력을 인정받는다.

'돌격하는 경기병'은 그가 21살에 살롱전에 출품해 높은 평가를 받은 그림으로 그를 유명하게 만든 첫 번째 작품이다.

제리코를 대표하는 것은 두 가지이다. 하나는 짧고 낭만적이었던 그의 인생. 또 하나는 바로 '메두사호의 뗏목The raft of the Medusa'이라는 작품이다. '메두사호의 뗏목'은 가로와 세로가 각각 7미터, 5미터에 달하는 큰 그림으로 매우 끔찍한 장면을 그린 작품이다. 스토리를 모르고 본다면 괴기스럽고 잔인하다는 느낌밖에 없을지도 모른다. 이 작품은 당시 사회를 경악케 했던 추악한 '메두사호 침몰사건'을 고발했다.

1816년 세네갈로 항해하던 메두사호가 침몰하자 세네갈 총독을 비롯한 고위공무원들은 몇 척 안 되는 구명정을 타고 대다수의 평민들

제리코 '메두사호의 뗏목'

은 배의 잔해로 만든 뗏목을 타야 했다. 구명정을 탄 귀족들이 줄을 매어 이끌어준다는 조건 아래 뗏목을 탔던 평민들은 귀족들이 밧줄을 끊고 달아나는 통에 13일 동안이나 바다를 표류하게 된다. 추위와 탈수, 굶주림에 시달리던 사람들은 13일 동안 공포와 광기, 살인과 식인의 지옥을 경험한다. 처음에 150여 명에 달하던 사람들 중 생존자는 단 10명. 그중 이 내용을 책으로 펴낸 사람에 의해 메두사호 사건은 세상에 알려지게 되었다. 노예무역에 관한 사회의 추악한 면도 더불어 고발했던 이 사건을 제리코가 그림으로 그려냈던 것이다.

완성하는 데 1년 넘게 걸린 이 작품을 위해 제리코는 생존자들의 증언을 수없이 들었으며 사실성을 높이기 위해 생존자들을 모델로 쓰기도 했다. 심지어 시체 모형을 만들거나 시체를 직접 가져다 놓기도 했다. 작품은 뗏목의 생존자들이 지나가는 배를 향해 애타게 울부짖는 장면을 묘사한 것이다. 이후 제리코는 어두운 주제에 몰두한다. '죽은 고양이', '도박 편집증 환자', '군대 편집증 환자', '절도 편집증 환자', '미친 여인' 등이 이때에 나온 작품들이다.

또한 제리코가 일생동안 집착했던 주제가 있는데 그것은 '말'이다. 그가 21살에 살롱전으로 데뷔했을 때의 작품 '돌격하는 경기병' 또한 말이 큰 비중을 차지하며, 낙마를 거듭하면서도 끝까지 버리지 못했던 것이 말타기였다. 제리코는 말을 해부한 스케치들과 가죽을 벗긴 말을 조각으로 남기기까지 했다. 기병이나 마차를 그린 작품들도 말에 대한 애정에서 비롯된 것이지 않을까. 이렇게 말에 대해 각별한 애정을 나타냈음에도 불구하고 그는 황당한 말 그림을 남기기도 했는데 바로 '엡솜의 경마'이다. 그는 말에 대해 대부분 놀라운 묘사를 남긴 데 비

제리코 '돌격하는 경기병'(왼쪽) / 제리코 '미친 여인'(오른쪽)

해 이 그림은 달리는 말이 앞다리와 뒷다리를 동시에 쩍 벌리고 있다. 마치 하늘다람쥐가 나무와 나무사이를 뛸 때처럼 말이다. 이 작품은 흔히 옛날 사람들이 말이 뛸 때 순차적으로 발을 딛는 것을 포착하지 못한 증거로 자주 쓰인다. 그러나 다른 작품들과 비교해 보았을 때 그는 달리는 말의 다리 정도는 관찰하고도 남았을 것으로 생각되나 '엡솜의 경마'는 엉성하게 그려냈다.

제리코도 바이런처럼 짧은 생애를 살았지만 죽기 전에 이미 유명세를 떨쳤다. 그래서 그가 죽음에 임박했을 때 그를 추앙하는 많은 후배들에 의해 얼굴과 손을 석고로 떠 보존될 정도였다. 낭만주의를 대표하는 들라크루아는 제리코에게 가장 큰 영향을 받은 것은 물론이며 심지어는 메두사호의 뗏목에 모델로 참가했다는 후문도 있다. 그리고

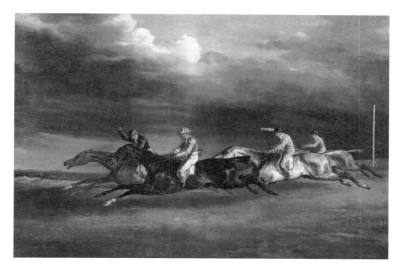

낭만주의의 뒤를 잇는 사실주의에까지 그 영향이 이어진다.

바이런과 제리코를 보면서 '낭만'이라는 것이 무엇인지, 저들의 삶을 낭만이라고 할 수 있는지 혼란스러울 수도 있을 것이다. 하지만 낭만을 정확하게 규정하기 전에 바이런과 제리코의 삶에는 분명 '정말 해보고 싶지만 감히 할 수 없는' 행동과 경험이 있음을 부인할 수 없다.(1791~1824)

예술가들이 존경한 예술가
들라크루아
Eugène Delacroix

'그림으로 문학을 창조해내는 화가' 들라크루아. 그는 그림으로 문학을 써냈다. 그의 작품에서는 고전적인 알레고리를 넘어서는 묘한 감동이 있다. 아마 벅차오르는 감동과 정열이 전해진다고 한다면 가장 근접한 표현이 아닐까. 그래서 동시대의 문학가, 음악가, 학자 등 수많은 지식인들의 존경을 받았다. 시인 보들레르는 '진정한 종교화를 그릴 수 있는 유일한 화가'라고 했고 후기인상주의 화가 고흐는 '예수의 얼굴을 그릴 자격이 있는 두 명 중의 하나'라고 했다. 그는 외젠 들라크루아, 19세기 프랑스 낭만주의의 화가이다.

들라크루아를 낭만주의의 대표라고 하는 것은 그의 작품에는 논리와 과학을 넘어서는 감동이 있기 때문이다. 그는 문학에서 작품의 모티브를 얻은 경우가 많았는데 그것을 자신만의 강렬하고 드라마틱한

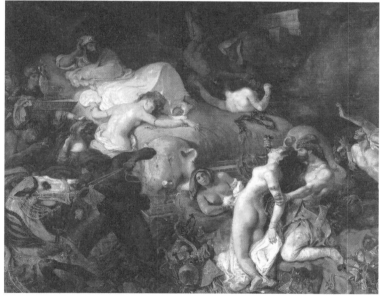

앙리 팡탱 라투르 '들라크루아에게 바치는 경의'(1864)(위)
들라크루아 '사르다나팔루스의 죽음'(아래)

 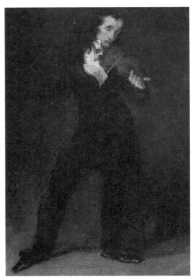

앵그르의 '파가니니'(왼쪽) / 들라크루아의 '파가니니'(오른쪽)

방식으로 표현해냈다. 들라크루아 화풍의 특징은 한마디로 대담하다. 구성에서 전통을 깨는 대담한 시도를 했고 색채와 붓질이 대담하며 무엇보다 신화나 역사, 문학에서 선택한 주제가 대담하다. 그렇기 때문에 그의 작품은 다양하고 이국적인 것이 많으며 강렬할 수밖에 없다.

신고전주의 화가 앵그르와 들라크루아의 갈등은 매우 유명하다. 그래서 들라크루아와 낭만주의는 구체제에 대해 매우 반동적인 태도를 가진 것으로 알려져 있다. 하지만 사실은 그렇지 않다. 기본적으로 낭만주의 화가들의 작품은 역사적 사건을 묘사하는 경우가 많았기 때문에 고전주의와 주제의 궤를 같이 한다. 게다가 추상화와 같은 알 수 없는 수준이 아닌 사실주의를 기반으로 한다. 실제로 들라크루아는 역사

화가, 그것도 마지막 역사화가 라고 불리기도 하는데 이는 대중이 이해할 수 있는 그림을 그렸다는 것을 말한다. 다만 표현 방식에 있어서 아카데미즘을 벗어난 자유로움이 둘을 구분하는 가장 큰 차이일 것이다. 이렇게 들라크루아는 앵그르와 날선 다

들라크루아 '알제리의 여인들'

툼을 하고 아카데미즘을 벗어난 화풍을 구사하면서도 끊임없이 아카데미의 회원이 되려고 노력했다. 후세 사람들이 보기엔 이해할 수 없는 모습이지만 당시 들라크루아 자신은 고전주의를 대신하는 조류를 만들어냈음을 인지하지 못했던 것이다. 그리고 여덟 번의 시도 끝에 아카데미 회원이 되는 꿈을 이루었다.

어려운 가정환경에서 자란 들라크루아는 미술을 배우기 전에 고전문학에 대한 교육을 받았다. 이것은 그의 예술의 씨앗이 되었고 그 후로도 프랑스를 벗어나 독일, 영국 등 유럽문학으로 그 범위를 넓혔다. 실제로 그는 그림을 그리는 틈틈이 문학 작품을 쓰려고 노력했다. 그리고 외교사절단의 일원으로서 반 년 간 모로코와 알제리를 여행했던 경험이 큰 영감을 주었다. 이 여행 이후 나온 이슬람문화에 대한 작품들은 후대에 큰 영향을 끼치게 된다.

들라크루아의 작품들은 문학을 담고 있기 때문에 보는 재미 못지않게 '이야기'를 듣는 재미가 있다. '민중을 이끄는 자유의 여신', '돌진하는 아랍 기병대', '천사와 씨름하는 야곱' 등의 작품은 아이들에게 여

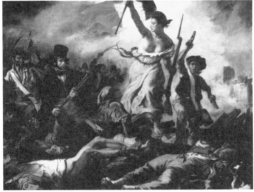

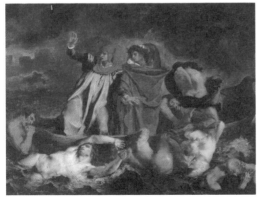

들라크루아 '돌진하는 아랍 기병대'(위)
들라크루아 '민중을 이끄는 자유의 여신'(가운데)
들라크루아 '단테의 배'(아래)

러 가지 이야기를 들려주는 좋은 소재이다. 들라크루아의 인물 묘사에는 독특한 점이 있는데 그것은 토실토실한 팔뚝을 가진 사람들이 많다는 것이다. 특히 역동적인 모습의 인물에서 쉽게 발견할 수 있다.

'사르다나팔루스의 죽음'에서도 모든 것을 초월한 듯한 무표정한 왕의 팔뚝도 오동통하다. 역사화가로 불리는 만큼 낭만주의 화가 중에서도 르네상스의 영향을 많이 받은 것으로 평가받는다. 그리고 자신이 모델로 참여한 것으로 알려진 제리코의 '메두사호의 뗏목'에서 영향을 받아 '단테의 배'를 그렸다고 한다. 낭만파의 대표화가로서 제리코와 같이 생몰연대를 알아두면 편리하다.(1798~1863)

귀여운 도발자
쿠르베

Gustave Courbet

1990년대 중반 '세상의 기원L'Origine du monde'이라는 쿠르베의 작품이 세상을 떠들썩하게 했다. 물론 여기서 말하는 세상이란 미술을 좀 아는 사람들의 세상이지만 말이다. '세상의 기원'은 여성의 음부를 적나라하게 묘사하면서 조롱하듯이 제목을 붙인 작품이다. 이는 기존 미술계에 대한 도발이었다. 쿠르베의 작품세계는 끊임없는 도발의 연속이었다. 가장 대표적인 작품으로 평가받는 '오르낭의 매장Un enterrement a'Ornans'은 너무도 사실적인 작품이다. 그의 고향 오르낭에서 벌어지는 장례식을 그린 작품으로 숭고함이나 엄숙함 따위는 찾아볼 수 없는 그야말로 '허름한' 그림이다. 거대한 사이즈의 작품임에도 남루한 느낌. 주인공일 것 같은 인물도 없고 무엇을 말하고자 하는지도 쉽게 알 수 없다. 이런 이유로 이 작품은 발표되었던 당시에 논

란과 비난의 대상이 되었다. 그 전까지의 그림에는 그리는 목적이 있었고 인물들이 등장하는 이유가 있었다. 그러나 '오르낭의 매장'은 그 이유를 찾을 수 없었던 것이다. 그것이 비난의 이유였다.

쿠르베 '세상의 기원'(L'Origine du monde)

적어도 당시의 인식으로는 그러했다.

19세기 프랑스 국민들의 삶은 고달팠다. 혁명과 전쟁으로 인해 민중들의 생활은 피폐해졌고 경제사정도 나빴다. 하지만 당시의 고전주의와 낭만주의 미술은 그런 현실을 받아들이지 않고 있었다. 과거와 신화와 문학과 먼 이국은 지금 이 나라를 살고 있는 현실과는 아무런 상관이 없었던 것이다. 이때 등장한 것이 사실주의이고 그 중심에는 쿠르베가 있었다.

쿠르베의 작품은 고정관념을 깬다. 사실을 진짜 현실적인 사실로, 사실이긴 한데 왠지 지나치고 싶은 사실도 제대로 묘사했다. 민초들의 일상과 아름답지 않은 풍경화들, 레즈비언을 묘사한 나체화 등 작품들을 보다 보면 그는 기존의 모든 것, 모든 관습이 싫었던 것처럼 보인다. 사실주의. 쿠르베는 종교화나 신화를 주제로 한 작품은 거의 남기지 않았다. 오직 현실을 직시했다. 그래서 가끔 정치적인 논란에 휩싸이기도 한다. 정치성은 사실주의를 지향했을 때 반드시 치러야 할 대가이다. 실제로 그는 정치적으로 해석될 수 있는 발언과 행동을 하기도 했다.

쿠르베 '오르낭의 매장'(왼쪽) / 쿠르베 '체치는 사람'(오른쪽)

　신고전주의의 대가 앵그르와 들라크루아가 크게 대립한 것으로 유
명하지만 아카데미즘 미술에 진정으로 대항한 것은 쿠르베다. 들라크
루아는 8수의 끈질긴 도전 끝에 아카데미의 회원이 되었지만 쿠르베
는 애초부터 아카데미즘 미술에 관심이 없었다. '오르낭의 매장'은 살
롱전에서 혹평을 받았고 1855년 파리에서 있었던 만국박람회에서는
전시를 거부당했다. 그래서 쿠르베는 전시장 근처의 임시 전시회를 열
면서 '리얼리즘 전시관'이라는 제목을 붙였다. 그러나 이것은 쿠르베
라는 화가와 리얼리즘이라는 어휘가 세상에 알려진 계기가 되었다. 이
전시회에서 쿠르베를 유명하게 만든 작품이 '화가의 아틀리에'이다.

　주요 작품으로는 '봉주르 쿠르베'가 있다. 이 작품은 비온 뒤의 날
씨처럼 화창하고 선명한데 정말 아무것도 아닌 일상, 길을 가다가 만
난 사람과 인사하는 장면을 그린 것이다. 그리고 '파이프를 문 남자'는
빛의 화가 렘브란트의 인물화를 보는 듯하다. 실제로 그는 프랑스 화
풍이 아닌 플랑드르 시대 이후로 내려오는 네덜란드와 스페인 화풍에
가깝다. 그래서 붓질이나 색채에서 렘브란트나 벨라스케즈의 특징을
찾을 수 있다.

쿠르베 '화가의 아틀리에'(왼쪽) / 쿠르베 '봉주르 쿠르베'(오른쪽)

쿠르베는 미술에서뿐만 아니라 현실 정치에서도 진정한 리얼리스트였다. 그림으로 규범과 인습에 맞섰던 것처럼 국가 권력에 대해 자신의 소신을 굽히지 않았다. 훈장마저 거부했다. 게다가 혁명정부인 파리코뮌 하에서 루브르 박물관의 관리책임자가 되었고 코뮌이 무너지자 투옥되어 모든 재산이 몰수되었다. 낙심한 그는 스위스로 망명했고 거기서 쓸쓸한 죽음을 맞이한다. 그러나 그의 직관적이고 객관적인 묘사는 얼마 후에 등장하는 인상주의에 직접적인 영향을 주게 되고 20세기에 접어들어서는 쿠르베에 대한 재평가가 활발하게 이루어졌다. 1차 세계대전이 끝난 후 그의 시신은 고향인 오르낭으로 옮겨져 매장되었는데 대표작 '오르낭의 매장'은 자신의 모습을 예견한 것은 아니었을까.(1819~1877)

화가들에게
등급은 없다

대중적인 인지도와 관계없이 미술사를 이해하기 위해 반드시 알아야 할 화가들을 선택해 간략히 살펴보았다. 달리 표현하면 '재미는 없더라도' 반드시 알아야 할 인물들이다. 물론 이들은 앞서 설명한 첫 번째 그룹 화가들과 비교해 중요성과 예술성에서 전혀 빠지지 않는다. 다만 우리와 접촉 빈도가 상대적으로 낮아 친근감이 덜한 화가들일 뿐이다. 화가의 이름은 조금 생소하더라도 그들의 작품은 결코 낯설지 않을 것이다. 일반인에게 덜 알려져 있을 뿐 세계적으로는 충분히 유명하고 존경받는 화가들이기 때문에 이들의 작품을 접하는 것은 그리 드문 경험이 아니다.

어떤 분야에서든 상식으로 알고 있는 것은 매우 중요한 지적 자산이다. 이미 체득된 상태이기 때문이다. 하지만 그 정도로 친근한 화가

가 아니라면 적극적으로 이해할 필요가 있다. 물론 쉽게 외울 수 있다면 훨씬 수월하겠지만 그렇지 못할 경우 의도적으로 머리에 집어넣는 것도 괜찮다. 역사상 존재했던 훌륭한 화가는 수백 수천에 이를 것이다. 그 중에서 수십 명을 안다고 해서 미술사를 온전히 파악했다고 할 수는 없다. 하지만 여기에 소개된 화가들은 미술사라는 큰 흐름에 족적을 남긴 화가들이기에 이들에 대한 이해는 미술사 전체를 파악하는 데 큰 도움이 될 것이다.

다음 장에서는 첫 번째, 두 번째 그룹에 넣을 수는 없지만 그래도 알아야 할 인물들이다. 작품만을 놓고 보면 일상생활 중에 적잖이 접해 본 것들도 있을 것이다. 우리나라에서의 인지도가 두 번째 그룹보다 조금 낮다고 판단된 화가들이다. 물론 이들의 예술성과 위대함에 대해 등급을 매기는 것은 결코 아니다. 편의상 세 번째 그룹에 넣었을 뿐, 여기에 이름이 거론되는 화가는 모두 인류 미술사의 거장임을 잊지 말아야 한다.

잘 모르지만
알면 좋을 화가들

르네상스 시대 천재의 경계선에 있던 두 사람
도나텔로와 브라만테

Donatello / Donato Bramante

도나텔로나 브라만테의 작품은 흔하게 볼 수 있는 것은 아니다. 하지만 르네상스 초기의 흐름을 알기 위해서는 반드시 짚고 넘어가야 할 중요한 인물들이다. 이 둘이 활동하던 시기는 이탈리아의 르네상스가 태동하려는 시기였는데, 회화 분야는 이탈리아보다 앞서 나가고 있던 알프스 이북의 플랑드르로부터 영향을 받던 시절이었다. 하지만 조각에 있어서는 독보적인 위치를 굳히고 있었는데 바로 그 중심에 도나텔로와 브라만테가 있었다. 도나텔로는 비유럽권에는 제대로 알려지지 못한 예술가이다. 하지만 도나텔로는 매우 혁신적이고 창조적인 조각가이다. 시기적으로 르네상스 초기에 활약함으로써 그의 독창성은 조각의 르네상스를 일으키는 촉매제의 역할을 했다.

도나텔로를 기점으로 이탈리아의 조각은 중세와는 확연하게 선을

도나텔로 '다윗상'

긋고 그리스 시대 이후 처음으로 인간의 개성을 표현하게 된다. 그의
작품 중에는 이후 나타날 미켈란젤로의 '다윗'상과는 느낌이 다른, 사
춘기가 덜 지난 것 같은 '다윗'상이 가장 유명하다. 이 다윗은 안정적
인 받침대 없이 서 있는 것으로도 유명하다.

도나텔로라는 이름은 헐리우드 영화 '닌자거북이'의 네 마리 거북이
중 한 마리의 이름이기도 하다. 굳이 따지자면 도나텔로라는 닌자거북
이는 네 마리 중에서 가장 나이가 많은 셈이다.(1386~1466)

브라만테는 화가이자 건축가이다. 그는 초기 르네상스 건축의 대가
로 알려져 있는데 현재 바티칸의 산 피에트로 대성당의 개축을 처음
담당했던 인물이다. 물론 그곳, 바티칸에는 같은 자리에 바실리카 양
식의 대성당이 있었다. 하지만 오래되고 낡은 관계로 수차례의 개보수

산 피에트로 성당(브라만테가 개축을 시작해 미켈
란젤로로 끝났던 바티칸의 대성당)

를 통한 변천이 있었다. 그러
다 16세기에 들어 제대로 된
개축을 하게 되는데 그 때 임
명된 건축 책임자가 브라만테
였다. 그만큼 실력을 인정받
고 있었던 것이다.

브라만테는 교황을 부추겨
미켈란젤로로 하여금 성 시스
티나 천장화를 그리게 하여 미켈란젤로를 제대로 고생시킨 것으로도
유명하다. 그리고 브라만테는 역사적으로 엄청난 사건을 만든 단초를
제공하기도 했다. 바로 면죄부免罪符 발행 사건이다. 바티칸의 산 피에
트로 대성당이 브라만테의 설계대로 개축이 진행되면서 막대한 자금
이 필요하게 되는데 이때 교황이 행한 수익사업이 면죄부 발행이었다.
전혀 의도하지 않았지만 브라만테는 전 지구적이고 역사적 사건을 일
으킨, 얼떨결에 종교개혁에 이바지한 위인이 된 것이다. 면죄부는 교
황청의 수익사업 중 가장 기만적인 행위였다. 이 노골적인 돈벌이 행
위는 16세기 교황의 세속적인 영향력 증가와 더불어 크리스트교의 부
패가 정점에 이르던 때에 식자층의 반발을 불러일으켜 종교개혁의 방
아쇠 역할을 했다. 그리고 미켈란젤로와는 인연이 깊은지 브라만테가
세상을 떠나 완성하지 못한 산 피에트로 성당의 건축을 미켈란젤로가
이어받게 된다. 브라만테의 회화는 건축에 비해 높은 평가를 받지는
못한 것으로 알려져 있다. (1444~1514)

그 유명한 비너스의 화가
보티첼리

Sandro Botticelli

보티첼리의 그림은 현대의 애니메이션 작화 같은 느낌을 준다. 그래서 비슷비슷한 것 같은 르네상스 시대의 작품들 중에서도 그의 작품은 별다른 지식이 없어도 '보티첼리 그림이다' 하는 말이 나올 정도로 개성이 있다. 웃음을 머금은 표정들, TV 화면에 나온 듯한 산뜻한 색감, 성경과 신화 중에서도 재미있는 소재가 보는 이로 하여금 기분을 좋아지게 한다고나 할까. 1445년에 태어난 보티첼리는 레오나르도 다 빈치보다 7년 먼저 태어났고 르네상스 초창기를 이끌게 된다. 대표작은 그 유명한 '비너스의 탄생'이다. '조개로 만든 배'를 타고 상륙하는 아랫배 볼록한 비너스. 뒤에서는 바람의 신이 입으로 불어주고 앞에서는 한 여신이 화려한 옷감으로 맞이한다. 이 작품은 엉성한 듯하면서도 묘한 관능미를 자극하는 것으로 높은 평가를 받고 있다. 또 하나 비

보티첼리 '비너스의 탄생'

너스가 취한 포즈가 한쪽 다리에 중심을 놓는 콘트라포스토Contraposto
이다. 일명 '짝다리' 자세. 그리스 미술에서 시작된 콘트라포스토는 르
네상스 시대에 이르러 다시 성행하게 되는데 이것은 고대 미술에서
벗어난 그리스 미술처럼 중세 미술에서의 탈피를 의미한다.

　보티첼리의 작품은 언뜻 보기에는 레오나르도를 비롯한 르네상스
3대 천재의 작품에서는 전혀 볼 수 없는 중세풍의 낡은 분위기가 남아
있는 느낌이다. 인물의 부자연스러운 자세와 얼굴 형태, 그리고 엉성
한 동작과 과학적이지 못한 인체 비례 등이 중세의 종교화에서나 볼
수 있는 모습이다. 하지만 이것은 보티첼리가 의도한 개성으로 해석되
어야 한다. 인물의 독특한 시선 처리와 애매모호한 표정도 그만의 개
성이다. 보티첼리가 활동하던 시절 이탈리아 회화는 이미 플랑드르의
사실적이고 발전된 회화의 영향을 받은 상태였다. 하지만 보티첼리는

보티첼리 '수태고지'(왼쪽) / 보티첼리 '봄'(Primavera)(오른쪽)

중세 종교화의 화풍을 의식적으로 고수했다. 유화의 발달로 크게 진보한 색상의 다양화에서도 보티첼리는 자신만의 색상을 고수하면서 '보티첼리 컬러'를 만들어낸 것이다.

20세기에서 평가하는 그와 15세기에서 평가하는 그는 차이가 좀 있었던 모양이다. 보티첼리는 그의 시대에서 이미 평가절하가 이루어져 버렸다. 생전에 전성기를 맞았으나 르네상스 회화가 급격히 변화하는 통에 추락의 쓴맛도 봐야 했다. 대중은 곧이어 등장하는 레오나르도 다빈치나 라파엘로의 작품의 수준이 더 높다고 생각했던 모양이다. 보티첼리는 분명 거장이었지만 만년엔 경제상황이 거의 기초수급자 수준으로 떨어져 병마에 시달리다 쓸쓸히 세상을 떠났다. 하지만 현대에 와서 보티첼리는 재평가를 받고 있다. 그는 '가장 아름다운 그림을 그린 화가', '보티첼리 컬러', '그림으로 시를 쓰는 시인'이라는 찬사를 받고 있다. 그는 급변했던 시대를 초월한 채 자신만의 언어를 고집한 시인이 아니었을까. 보티첼리는 작은 술통이라는 뜻의 별명이라고 한다.(1445~1510)

20세기를 살았다고 해도 믿을 작품
보스

Hieronymus Boschi

작품만 봐서는 그가 어느 시대의 인물인지 알기 쉽지 않다. 그의 작품은 기괴하다는 표현이 적절할 것이다. 히에로니무스 보스. 작품만 봐서는 15세기에 태어난 그를 21세기의 작가라고 해도 믿지 못할 이유가 없다. 그의 상상력은 동시대를 넘어선, 그것도 몇 백 년을 훌쩍 넘어선 것이었다. 그럼에도 그는 당대에 매우 명성이 높았으며 작품성 또한 인정을 받았다. 그렇다면 그 당시 관객의 수준도 높았다고 해야 할까?

그의 작품은 매우 충격적으로 지금의 추상화, 그 중에서도 잔혹화나 괴기화에 해당한다고 볼 수 있다. 보스는 기괴하고 자유로운 화풍처럼 미술사를 통틀어 가장 신비로운 화가로 알려져 있다. 대표작 '쾌락의 정원'을 보면 쉽게 이해될 것이다. 세 개의 패널에 그려져 제단화

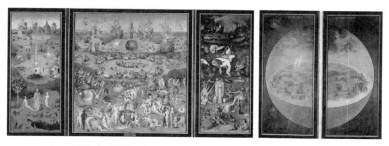

보스 '쾌락의 정원'(왼쪽) / '천지를 창조하는 신'(패널을 접었을 때의 외부화)(오른쪽)

의 형태를 하고 있는 이 작품은 낙원과 지상과 지옥의 모습을 담은 종교화이다. 전체적인 메시지는 그리 다를 바가 없으나 디테일은 그렇게 간단하지 않다. 그리고 패널을 닫았을 때 외부에 그려진 그림은 세상을 창조하는 신의 모습을 그리자유Grisaille 기법(회색이나 푸른색의 단색 바탕에 반투명 유화물감으로 대상을 표현하는 채색 기법)으로 그렸다. 희한하게도 세상을 둘러싼 원이 둥근 지구를 닮았다고 하여 보스에 대한 신비감이 더해지기도 했다. 이때는 코페르니쿠스의 지동설이 유럽을 강타하기 50여 년 전이었기 때문이다. 그러나 이것은 그저 우연의 일치일 뿐 크게 의미를 둘 일은 아니다.

그중에는 상상력을 무척 자제한 듯 보이는 작품들도 꽤 있지만 그것마저도 다른 작가들과 비교하면 독특하다. 인물이나 동물의 형상이나 동작 그리고 등장하는 기계장치와 같은 소품이나 건축물들 모두가 그러하다. 보스와 거의 같은 시대를 산 이탈리아 르네상스의 화가는 레오나르도 다빈치이다. 상상력으로는 둘째가라면 서러울 두 화가가 완전히 같은 시대에 존재했던 것은 신기한 일이다. 어쨌든 보스는 이런 기괴함 덕분에 피카소의 작품처럼 알아보기가 매우 쉽다.

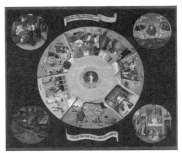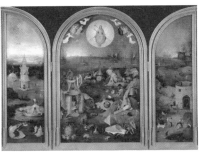

보스 '원죄의 테이블'(왼쪽) / 보스 '최후의 심판'(오른쪽)

보스의 일생은 자세히 알려져 있지 않으나 일부 자료에 의하면 그는 부유한 여자를 아내로 맞아 경제적으로 매우 넉넉했다고 한다. 그래서 수입에 연연하지 않고 독특한 개성을 발휘할 수 있었던 것은 아닐까. 게다가 네덜란드라는 지역이 비교적 예술적 표현에 있어서 덜 보수적인 곳이었기에 그의 작품은 거부감 없이 받아들여졌고 그 또한 상류사회 인사들과 교류할 수 있었다. 보스의 작품이 크게 히트한 곳은 에스파냐였다는 것도 특이한 일이다. 에스파냐는 전 유럽에서 종교적으로 가장 보수적인 곳이었음에도 그 왕들은 보스의 작품에 열광했다. 덕분에 현재 보스의 작품이 가장 많이 남아 있는 곳도 에스파냐이다.

작가의 일생과 세계관을 파악하고 보아도 그의 작품에 대한 해석은 분분하다. 대부분 추상화에 대한 해석은 세월이 흐르면서 대체로 일치하게 되는 것이 일반적이다. 그러나 보스의 작품은 수 백 년이 흐르는 사이 수수께끼가 되어 지금까지 이어지고 있다. 그나마 분명하다고 할 수 있는 것은 세상을 밝게 보지 않는 염세관을 갖고 있었다는 것 정도이다. 보스는 두말할 것도 없는 초현실주의 화가이다. 이것은 100년

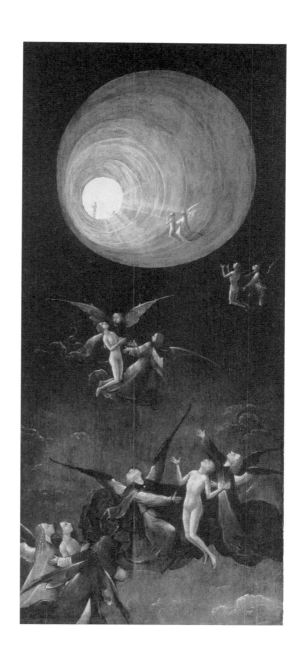

보스 '하늘로 올라가는 자들'

후에 등장하는 플랑드르 화가 브뤼겔에 영향을 미쳤고, 달리를 비롯한 현대 초현실주의 화가들에게도 영향을 미쳤음에 틀림없다. 아마도 보스는 초현실주의의 원조라고 하는 것이 옳을 것이다.

보스Bosch라는 현재 공구, 보청기, 각종 공업용품의 브랜드가 널리 쓰이고 있는 것으로 봐서 꽤 흔한 성임을 알 수 있다. 물론 이것은 필명이다. 아마도 그가 태어난 고장에서 딴 것으로 추정된다. 성인의 이름을 딴 본명인 히에로니무스Hieronymus를 붙여 보통 '히에로니무스 보스'라고 한다. 보스가 가장 크게 인정받았던 에스파냐에서 불리는 이름은 엘 보스코El bosco이나 동양권에는 그리 알려져 있지 않다.(1450~1516)

가장 유명한 독일 화가, 그러나 잘 알려지지 않은 뒤러

Albrecht Dürer

이름에서 알 수 있듯이 독일 화가다. 알브레히트 뒤러는 독일 르네상스 회화를 정립한 것으로 인정받고 있다. 1471년생으로 동시대 이탈리아 르네상스를 이끌었던 미켈란젤로와 나이가 비슷하지만 그보다는 훨씬 먼저 죽었다(1471~1528).

생전에 뒤러만큼 대중적인 인기를 구가한 화가도 드물 것이다. 특히 그는 상류층의 인기와 존경을 받았는데 그것은 동시대를 살았던 이탈리아의 티치아노를 능가했다. 그는 전 유럽의 군주와 영주, 대사와 학자들로부터 환영을 받았고 가는 곳마다 그가 정착하기를 바라는 파격적인 제안을 받을 정도였다.

뒤러는 독일 뉘른베르크에서 태어났다. 금세공사의 아들로 태어났으나 미술에 대한 소질을 인정받아 그림을 그리게 되었다. 뒤러는 여

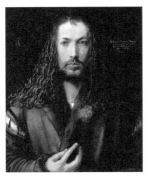
뒤러의 자화상

행을 통해 재능을 키웠고 여행을 통해 재능을 알린 여행자 화가였다. 미술을 시작한 시기에 독일의 라인강 상류지역과 네덜란드를 여행했고 결혼하자마자 신부를 내버려두고 이탈리아를 여행했다. 이때는 이탈리아 르네상스가 정점을 이루고 있던 시기인지라 뒤러는 이탈리아 르네상스 미술의 영향을 크게 받는다. 특히 그가 주로 머물렀던 베네치아의 화풍이 뒤러를 자극했다. 이 여행에서 얻은 뒤러의 성취는 이후 독일 미술 전체에 영향을 미치게 된다. 이탈리아 르네상스의 발전된 회화가 독일을 비롯한 북부유럽에 전해진 것이다.

첫 번째 이탈리아 여행 이후 10년이 지나 뒤러는 다시 이탈리아의 베네치아 여행을 하게 된다. 이미 화가, 판화가로서 약간의 명성을 얻고 있던 뒤러는 두 번째 베네치아 여행에서 색다른 성취를 이루게 된다. 이 시기 베네치아는 티치아노를 비롯한 뛰어난 화가들의 활약으로 피렌체에 뒤지지 않는 전성기를 누리고 있었다. 색채를 중시하는 화풍이 베네치아 회화의 특징인데, 그 기술이 정점을 이루고 있었다. 뒤러는 색채를 구사하는 데 있어 한 단계 더 진보하게 되었다. 그 시기 뒤러의 작품은 확실한 '베네치아 레드'가 두드러지는데, 마치 티치아노의 붓질을 보는 듯한 느낌마저 든다. 이러한 결과로 뒤러는 베네치아에서도 크게 인정받기 시작한다. 천재가 즐비했던 베네치아 시에서 엄청난 지원 조건을 걸며 뒤러가 정착하기를 요청했던 것이다.

뒤러 '동방박사의 경배'(1504)(왼쪽) / 뒤러 '유대 율법학자와 열두 살 예수'(1506)(오른쪽)

베네치아 시의 요청을 거부하고 귀국한 뒤러는 독일의 회화 발전에 크게 기여한다. 유학 후 북유럽에서 한 수 위의 솜씨를 발휘한 그는 막시밀리안 황제와 뒤이은 카를 5세, 그리고 수많은 왕과 영주들의 찬사를 받는다. 그 이후로도 뒤러의 여행은 계속된다. 그 여행은 무엇을 배우려는 것이 아니라 누리는 여행이었다. 수많은 교류 속에서 수많은 찬사를 받으며 가는 곳마다 파격적인 조건으로 정착을 제안받았다. 이런 경우는 미술사에서도 매우 드물다. 뒤러의 여행은 알프스 이북의 회화 발전에 크게 기여했다. 더불어 그는 자신의 회화에 대한 지식을 이론적으로 정리한 책을 펴냈다. 그 결과로 16세기 독일 회화의 전통을 정립하게 된다. 뒤러가 수많은 도시에서 정착하기를 바랐던 요청을 거부한 이유가 여기에 있었던 것이다. 그는 고향의 미술이 발전하기를 염원했다. 독일 회화는 뒤러에게 큰 빚을 지고 있다.

400년 전의 만화 같은 그림체
엘 그레코
El Greco

　엘 그레코의 모든 작품에 등장하는 남성들은 초상화와 종교화를 막론하고 모두 길쭉하고 초췌한 얼굴이다. 그리고 그 인물들의 시선은 하늘을 향하고 무언가 갈구하듯한 표정이다. 그것이 엘 그레코 작품의 특징 중의 하나이다. 비례가 맞지 않고 뒤틀린 인체와 현실감 없는 구도, 결정적으로 성스럽기보다 침울하고 기괴하기까지 한 종교화를 그렸던 그는 당대에는 평가받지 못했지만 후세에 재평가된 대표적인 천재이다. 사실 그의 작품을 보면 16세기 후반의 르네상스 말미에 나온 작품으로는 상상이 되지 않는다. 반대로 현대에 나타났다 하더라도 전혀 구시대적인 느낌이 없다. 그래서 그는 그림 값을 놓고 많은 분쟁을 겪었으며 주문자가 마음에 들지 않아 인수를 거절한 경우도 있었다.

　화풍 못지않게 주제에 대한 묘사도 독특하다. 대표적인 것이 예수께

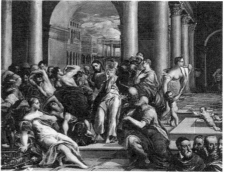

엘 그레코 '화가 모습의 성 누가'(왼쪽) / 엘 그레코 '예수의 성전정화'(오른쪽)

서 세상을 포용할 듯한 온화한 표정으로 사람들을 두들겨 패고 있는 '예수의 성전정화'이다. 작은 채찍 하나를 들고 수 십 명을 쓸어버리고 있는 모습이 가히 폭력적이다. 분명 엘 그레코의 장난기가 다소 발동한 것이 아닌가 싶다.

엘 그레코의 본명은 도메니코스 테오토코풀로스Domenikos Theotoko-poulos이다. 엘 그레코라는 이름은 그리스인이라는 뜻의 라틴어 그레코Greco에 에스파냐어 정관사 엘El을 붙인 것이다. 레슬링 종목 그레코-로만Greco-Roman의 그 그레코이다. 이것은 그리스 태생인 그가 이탈리아를 거쳐 에스파냐로 오는 동안 자연스럽게 생긴 별명으로 보인다. 하지만 스스로는 본명을 고수했다고 한다. 엘 그레코는 73년의 일생 동안 40년 넘게 에스파냐에서 보내고 생을 마친다.

16세기 중반을 넘어서면서 이탈리아 르네상스의 고전주의 양식은 유럽 전체로 확산되며 다양하게 변형된다. 특히 플랑드르의 미술은 자체적으로 발전한 가운데 르네상스의 영향을 받으면서 꽃을 피웠고 이

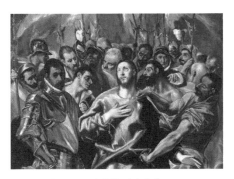

엘 그레코 '그리스도의 옷을 빼앗아감'

탈리아에서는 매너리즘으로 불리는 독특한 화풍이 생기기도 했다. 하지만 매너리즘은 새로운 시도였음에도 독자적인 양식으로 인정받지 못한 채 조롱 섞인 표현으로 붙여진 이름이다. 엘 그레코 또한 자신만의 독특한 세계를 인정받지 못하고 매너리즘으로 분류되어버린다.

엘 그레코에 대한 재평가는 18세기 계몽주의 학자들 사이에서 이루어진 후 현대에 이르기까지 계속되었다. 그러나 정신병이나 난시를 앓았을 것이라는 그리 좋지 않은 평가가 계속 따라 붙었다. 지금은 어떤 이와도 다른 독창적인 화풍으로 자유로운 상상력이 높이 평가되고 있고 그의 전위적인 화풍은 19세기 후기인상주의나 20세기 초 독일 표현주의에 큰 영향을 미치게 된다. 게다가 작품 활동과는 별개로 엘 그레코가 행한 회화에 대한 깊은 연구가 알려지면서 그의 작품세계가 다시 한번 조명되기도 했다.(1541~1614)

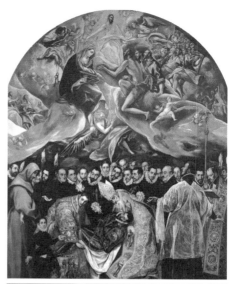

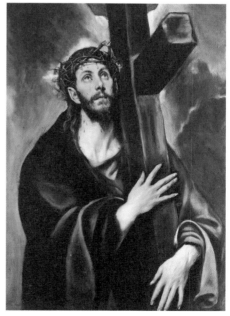

엘 그레코 '오르가스 백작의 매장'(위)
엘 그레코 '십자가를 짊어짐'(아래)

플랑드르의 장난꾸러기
브뤼겔

Pieter Bruegel

피테르 브뤼겔은 유머 감각이 탁월한 풍속화가이다. 작품의 특징은 주로 많은 사람이 등장한다는 것. 사람이 적으면 다른 무언가에서 전하고자 하는 바가 있다는 것. 그리고 그 안에 유머가 배어 있다는 것이다. 그래서 그의 작품을 파헤치는 것은 매우 흥미롭다.

그는 많은 사람들이 등장하는 작품들을 남겼다. 한때 세계적인 베스트셀러였던《월리를 찾아라》라는 그림책을 연상시킨다. 브뤼겔은 조선 시대의 김홍도나 신윤복처럼 시대상을 알 수 있는 풍속화를 많이 그렸다. '유아살해'는 성경의 내용에 빗대 에스파냐가 네덜란드를 무력으로 탄압하는 것을 고발하고 있다. '네덜란드의 속담'은 수많은 사람들이 등장해 당시 네덜란드에서 사용되던 속담을 설명하고 있다. 돼지가 술통의 마개를 뽑는 것은 미숙한 사람이 큰 사고를 내는 것을 빗

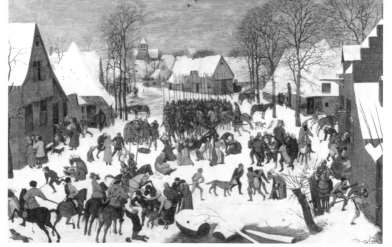

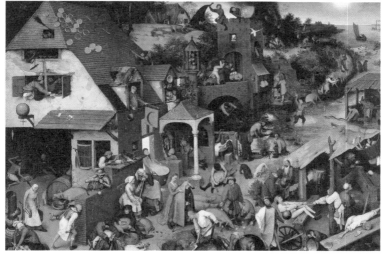

브뤼겔 '유아살해'(위)
브뤼겔 '네덜란드의 속담'(아래)

브뤼겔 '이카루스의 추락'(왼쪽) / 루벤스 '이카루스의 추락'(오른쪽)

대고, 달이 그려진 간판에 오줌을 누는 것은 '달보고 오줌 누기'라는
실현 가능성이 없는 무모한 짓을 일컫는 속담이다. '어린 아이들의 놀
이'는 당시 어린이들이 하는 놀이들을 묘사하고 있다. 이것은 실제 언
어와 놀이를 연구하는 데 있어서 중요한 사료史料이다. 그런데 이들 작
품에는 유머적 요소가 있다. 특히 '유아살해'는 무장한 기사들이 어린
아이를 어머니로부터 강탈해 찔러 죽이는 참극을 묘사하고 있는데 이
런 심각한 상황 속에서 한쪽 구석에 서서 벽에 방뇨를 하는 기사가 있
다. 한번 찾아보시라. 비극 속에 숨겨 놓은 작가의 숨구멍이자 슬픔 속
에서 느끼는 해학이라고 해야 할까.

　또 다른 작품 '이카루스의 추락'이다. 미노스의 감옥에서 밀랍으
로 만든 날개로 날아서 아버지와 함께 탈출하는 그리스 신화를 소재
로 한 작품이다. 태양 가까이 가지 말라는 아버지 다이달로스의 충고
를 무시하는 바람에 바다로 추락해 죽는 이카루스는 수많은 화가들에
의해 회화로 그려졌다. 하지만 브뤼겔의 '이카루스의 추락'은 다른 어
떤 '이카루스의 추락'과 다르다. 동글동글한 어깨와 통통한 삼두박근

의 라인이 잘 드러나 있는 인물들이 있어 한눈에 브뤼겔이라는 것을 알 수 있다. 하지만 제목과 달리 추락했다는 이카루스가 쉽게 보이지 않는다. 유심히 보면 바다 한 귀퉁이에서 허우적거리는 조그만 사람이 있다. 이미 바다로 처박힌 상태인 것이다! 그리고 그 옆에는 아무 관심 없다는 듯이 밭을 가는 농부, 죽음에 이르는 사고를 당한 이카루스 옆에서 노니는 양들과 코앞에서 낚시를 하는 낚시꾼. 브뤼겔의 장난스러움은 요즘의 웹툰 작가 못지않다.

반 에이크 이후로 이탈리아 르네상스에 밀려 정체성을 잃어버렸다는 평가를 받을 정도로 쇠퇴한 플랑드르 미술은 브뤼겔의 등장으로 추락을 멈춘다. 그래서 브뤼겔은 플랑드르 미술의 구원투수로 불리지만 그 중요성만큼 브뤼겔에 대해서는 정확히 알려져 있지 않다. 그는 언어에 따라 브뢰헬 또는 브뤼헬이라고 읽히곤 하는데, 철자는 Bruegel. 사실 브뤼겔이라는 화가는 역사상 한둘이 아니다. 화가를 줄줄이 배출한 브뤼겔 가문의 화가들을 말하는데 그 중에서 가장 유명한 브뤼겔은 알려진 브뤼겔 중 가장 나이가 많은 피테르 브뤼겔 1세 Pieter Bruegel이다. 브뤼겔 1세는 대 피테르Pieter the elder라고도 불린다. 그리고 아들 피테르 브뤼겔 2세(소 피테르)와 얀, 그리고 손자들도 화가가 되었다. 그래서 유럽의 여러 미술관에서 볼 수 있는 수많은 브뤼겔의 작품은 한 사람의 작품이 아니다. 가장 유명한 브뤼겔은 아버지 피테르 브뤼겔 1세이고 앞서 설명한 모든 작품에 해당하는 브뤼겔 또한 아버지 브뤼겔이라고 생각하면 된다.

풍속화를 주로 그린 덕분에 많은 인물들이 나오는 경우가 많은데, 그래서 가끔 히에로니무스 보스Hieronymus Bosch(1450~1516)와 비교되

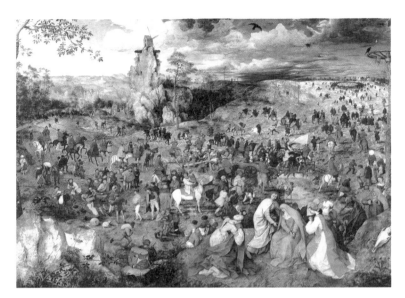

브뤼겔 '십자가를 지고 있는 그리스도'

기도 한다. 실제로 제2의 보스로 불리기도 했는데 그것은 브뤼겔에 대한 오해에서 빚어진 것으로 보인다. 단순한 관객의 입장에서도 보스와의 차이는 어렵지 않게 알 수 있다. 등장하는 인물들이 정상적인 인간에 가까우면 브뤼겔이고 외계인에 가까우면 보스의 작품이다. 그만큼 둘의 개성은 명확하다.

브뤼겔은 수없이 많은 사람들이 모두 살아서 움직이는 듯한 느낌을 주면서도 풍경이 살아 있는 특별한 작품을 남겼다. 하나가 부각되면 나머지는 눈에 들어오지 않기 마련이지만 신기하게도 브뤼겔의 작품은 인물과 함께 풍경도 모두 살아 있다. 브뤼겔의 작품을 한마디로 표현한다면 '피사체가 주인공이 아닌 풍경 속에 있으면서도 사람들이 살

아 움직이는 그림' 정도가 아닐까.

브뤼겔이 다소 가볍게 보여질 수도 있겠지만 그는 결코 가벼운 삶을 살지 않았다. 그는 종교개혁의 격변기 속에서 평생을 보냈다. 에스파냐의 종교 탄압과 그로 인해 촉발되어 수십 년간 계속된 네덜란드 독립전쟁 또한 그가 평생 겪은 일이었다. 그런 절망감 속에서 그는 사랑하는 조국과 미래에 대한 희망을 그리고 마냥 슬퍼하지 않는 유머 감각을 그림 속에 담았다. 더불어 그의 작품은 종교에도 많은 부분을 할애하고 있는데 이것 또한 그의 간절한 염원의 표현일 것이다.(1564~1638)

'샤방샤방' 브라더스
와토와 부세

Jean Antoine Watteau / François Boucher

로코코를 대표하는 두 화가이다. 로코코 양식은 와토와 부세의 인생 그 자체와 작품이라고 해도 무리가 없을 정도로 두 인물의 비중이 크다. 와토는 17세기 말에 태어나 루이 14세의 시대를 거쳐 루이 15세의 시대를 잠시 누렸다. 짧은 생애를 살았음에도 와토는 로코코라는 독특한 양식의 시대와 맞물려 큰 발자취를 남겼다.

태양왕 루이 14세의 죽음으로 인해 프랑스 바로크 양식은 종말을 고했다. 거대하고 화려한 궁전에 맞는 바로크 양식은 루이 14세 이후 뿔뿔이 흩어진 귀족들과 함께 서서히 사그라졌다. 귀족들은 각자의 저택을 꾸미는 데 몰두하게 되는데 이때 가장 주목받은 이가 바로 와토였고 그를 잇는 부세였다.

로코코 양식은 화려하다. 귀족들은 절대왕조의 선 굵은 거대한 장식

와토 '전원생활의 즐거움'(왼쪽) / 부셰 '쉬고 있는 마리 루이스 오머피'(Marie-Louise O'Mur phy)(오른쪽)

에서 벗어나 자신만의 아기자기하고 화려함을 추구했다. 그것은 와토 와 부셰 작품의 특징이기도 하다. 굳이 한마디로 표현하면 '샤방샤방' 이라는 말이 가장 적합할 것이다.

와토의 화려함에서는 루벤스의 자취를 찾을 수 있다. 하지만 디테일한 표현은 많이 다르다. 역동적인 근육질의 인물들은 부드러운 피부와 표정으로 바뀌어 평화로움 그 자체를 누리고 있다. 또한 빛의 처리도 직사광선이 아닌 반사광처럼 억세지 않다. 소품과 의상도 귀족답고 현실과 괴리감 있는 경우가 대부분이다. 특히 와토는 여성의 뒷모습을 많이 묘사했는데 이는 묘한 감성을 자극한다. 여성들이 입고 있는 주름 많은 옷은 와토의 가운Watteau's Gown이라 불리며 당시 실제로 유행하기까지 했다. 하지만 이 모든 것은 뒷 세대에 의해 비판의 대상으로 전락하게 된다.

와토의 뒤를 이어 로코코의 전성기를 여는 화가가 부셰이다. 일설에는 와토의 제자로 알려져 있으나 와토는 고향에서부터 함께한 시종이 있었을 뿐 제대로 된 제자를 키우지 않았다. 하지만 부셰의 화풍은 와

와토 '목욕하는 디아나'(왼쪽) / 부셰 '디아나의 목욕'(오른쪽)

토와 매우 비슷하다. 와토와 달리 부셰는 그림을 그리기 시작한 후로 절대왕정 시대를 겪지 않았다. 그래서 전적으로 로코코 양식에 몰입해 작품 활동을 했다. 와토보다 좀 더 화려해지고 더 비현실적으로 된 것이다. 부셰는 귀족들이 바라는 이상향을 창조해내기 위해 노력했다. 현실은 피폐한 농촌이지만 그에게는 낭만적인 전원이었고, 먹고 살기 위해 사투를 벌여야 하는 세상도 그의 작품에서는 찾아볼 수 없다. 와토는 의식적으로 흐릿한 묘사를 많이 했다. 신고전주의에서 볼 수 있는 선명한 작품도 있지만 대체로 화려함을 몽환적인 분위기로 표현해 냈다. 하지만 부셰는 그 화려함을 안개 속에서 건져냈다. 화려함을 더 선명하게 드러낸 것이다. 부셰의 모든 작품에서는 피사체가 조명을 받지 않고 자체적인 빛을 내고 있다. 그래서 그의 상상화와 인물화, 누드화는 모조리 광채를 발하고 있다.

와토와 부셰는 당대에 큰 유명세를 누렸다. 이들의 작품은 곧 귀족을 뜻하는 것으로 여겨졌기 때문에 로코코 시대에 그들의 위상은 더없이 높았다. 그러나 부셰 사후 로코코는 금세 비판을 넘어 비난을 받

부셰 '불카누스의 대장간'(왼쪽) / 벨라스케즈 '불카누스의 대장간'(오른쪽)

는 구시대의 유물이 되었다. 더불어 로코코에 뒤이어 등장하는 신고전주의 화가들의 조롱의 대상이 되어 로코코 양식의 작품은 큰 수난을 당하게 된다. 그나마 와토는 부셰라는 거장이 뒤를 이었기에 나았지만 부셰는 그와 함께 로코코 시대가 끝나면서 평가절하의 집중 대상이 되었다. 게다가 얼마 안 있어 일어난 프랑스혁명은 이런 현상을 더욱 심화시켰다. 하지만 이후 등장한 낭만주의와 19세기 말의 인상주의에 이르러서는 로코코 양식의 자유로운 상상력이 재평가되기 시작한다. 와토는 화려하게 요절했고(1684~1721), 부셰는 스트레스를 받으며 장수했는데(1703~1770) 두 화가의 생애는 곧 로코코 양식의 생애였다.

고독한 공상가
블레이크
William Blake

영국의 신비주의 화가 윌리엄 블레이크는 바이런(1788~1824)보다 앞서는 낭만주의의 선구자이고 격하게 표현하자면 몽상가이자 광인이었다. 그러나 현대에서는 대단한 상상력과 독창성의 소유자로서 시대를 앞서 간 인물이라고 평가하곤 한다.

정도에 따라 차이가 있지만 그의 회화는 비현실성을 넘어 괴물과 악마가 등장하는 경우가 많다. 평범한 생물도 상상력을 발휘해 새롭게 창조한 경우가 많다. 결코 평범한 묘사가 없었다. 서양의 미술사에서 보스 이래로 이와 같은 스타일을 구사했던 화가가 없었기에 그는 많은 오해를 받았다. 하지만 전체적인 분위기와 등장하는 생명체의 기괴함으로 그의 우아한 선과 독특한 색채는 묻혀버리고 말았다. 그는 전성기의 르네상스 거장들의 화풍을 받은 것으로 알려져 있다. 물론 작

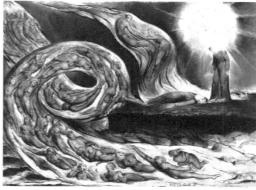

블레이크 '태초의 날들'(The ancient of days)(왼쪽) / 블레이크 '여인의 회오리바람'(단테의 '신곡' 삽화 중)(오른쪽)

품에서 그런 연관성을 찾기란 쉽지 않지만 말이다.

블레이크는 정규교육을 받지 못하다가 20살이 넘어서야 왕립 미술 아카데미에 입학했다. 물론 아카데미즘에 대한 반발이 있었기 때문에 학교생활은 짧게 끝난다. 하지만 그는 뛰어난 인문학적 소양을 가지고 있었다. 그가 어디서 그런 소양을 얻게 되었는지 구체적으로 알려진 바는 없지만 그는 문학작품의 삽화를 남기고 직접 문학작품을 썼다. 단테의 신곡, 성경의 장면, 그리고 각종 시집과 문집에 들어가는 삽화들을 그렸다. 삽화는 특성상 출판을 위한 판화의 형식을 취해야 하기 때문에 그는 자연스럽게 판화가로서 더 많은 작품을 남기게 되었다. 당대에 그는 그림이 아닌 글로써 좀 더 인정을 받았던 것으로 보인다. 그는 20대 중반 시집을 출간한 이후로 끊임없이 글을 썼다. 물론 자신의 시집에 들어가는 모든 삽화를 스스로 그렸다. 그의 시는 애플의 창업자 스티브 잡스가 영감을 얻는 원천이라고 해서 주목 받기도 했다.

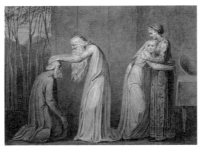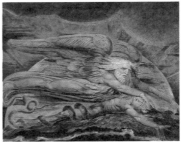

블레이크 자작시 티리엘의 삽화 '티리엘을 축복하는 하르'(왼쪽) / 블레이크 '아담을 창조하는 하나님'(오른쪽)

그는 독실한 기독교 신자였다. 종교와 관련이 없는 그의 작품을 봐서는 도저히 상상하기 어렵지만 블레이크의 신앙심은 두터웠다고 한다. 그래서 종교를 주제로 한 작품을 많이 남겼다. 그러나 교황의 부조리를 거침없이 고발하는 작품 또한 그려냈다. 물론 영국이 신교가 지배하는 국가였기에 구교에 대한 비판이 자유로웠겠지만 그의 종교화는 전통과 관습과는 전혀 부합되지 않았기 때문에 교회로서는 블레이크의 신앙심이 그리 반갑지만은 않았을 것이다.

블레이크는 고야(1746~1828)와 같은 시대를 살다 갔다. 우연하게도 고야는 수많은 화풍을 넘나든 화가인데 그의 '검은 그림'은 블레이크의 신비주의 회화와 비슷한 스타일이다. 물론 고야와 달리 당대에 제대로 된 평가를 받지 못했던 블레이크지만 누구의 눈치도 보지 않고 자신의 환상을 자신만의 방식으로 표현해냈기에 그는 분명 행복했을 것이다.(1757~1827)

알록달록
몬드리안

Piet Mondrian

몬드리안은 한국의 전통 창살을 연상케 하는 격자 도안에 빨강, 노랑, 파랑 등의 원색을 채워 넣은 그림들로 유명하다. 몬드리안의 이름은 피트 또는 피에트Piet. 태생은 네덜란드이다. 네덜란드 지역은 중세 때부터 많은 예술가를 배출해냈다. 일반적으로 가장 널리 알려져 있는 작품은 '빨강 파랑 노랑의 구성'이다. 이 작품은 세계 어디에서든 볼 수 있을 정도로 유명하다. 이 그림은 수많은 상품의 도안, 광고 등으로 재생산되어 미술작품이 아니라고 생각하는 사람도 많다.

몬드리안의 작품 세계의 변화는 세 시기에 걸쳐 이루어진다. 그의 초기 작품은 차분한 풍경화와 정물화였다. 게다가 로마 상 수상을 꿈꿨던 정형적 화풍의 소유자였다. 그 시기 몬드리안은 자연주의와 사실주의를 추구했지만 그는 여러 가지 시도를 했다. 그래서 인상주의, 점

몬드리안 '빨강 파랑 노랑의 구성'

몬드리안 '출항하는 낚싯배'(왼쪽) / 몬드리안 '붉은 나무'(오른쪽)

묘화법을 비롯한 후기인상주의, 야수주의 등 여러 가지 표현 기법을 구사했다. 그리고 다양한 색채를 시도하기도 했다.

두 번째 시기는 격자 형태의 구성을 보여주는 1912년부터 시작되었다. 현재 알려진 몬드리안표 회화인 격자 형태 구성이 이 시기에 나타난다. 1912년은 그가 만 40살이 되던 해였다. 검은색 선을 바탕으로 한 기하학적 격자 구성은 피카소의 입체주의에서 큰 영향을 받았는데, 한 해 전에 있었던 피카소와 브라크Georges Braque의 암스테르담 입체파 전시회를 본 것이 결정적인 계기가 되었다. 몬드리안은 가로 세로로만 그어진 선과 그 격자에 채워진 간단한 색의 구성을 신조형주의 Neo Plasticism라고 불렀다. 가로선은 평온을 세로선은 역동성을 나타낸다고 한다.

세 번째 시기는 그가 미국으로 근거지를 옮겼을 때부터이다. 격자의 기둥이 되던 검은 색이 사라진 구성을 선보였다. 빨강과 파랑, 노랑의 격자가 보이고 회색의 기둥에 교차점을 포인트로 넣은 생동감 있는 구성을 만들어냈다. 이것은 네온사인과 고층빌딩이 가득한 도시를 시원한 도로가 가로지르는 신세계를 표현한 것이다. 칸딘스키와 더불

몬드리안 '브로드웨이 부기우기'

어 음악을 회화에 녹인 대표적인 작가였던 그는 당시 미국에서 유행
하던 재즈를 그림에 녹여냈다. 신조형주의를 만들어낸 현대 추상회화
의 개척자라고 추앙받는다. 몬드리안은 1872년에 태어나서 72년을 살
았다.(1872~1944)

철들지 않았던 천재
달리

Salvador Dali

세속적인 성공에 관심이 있는 사람이라면 달리의 인생이 부럽다는 생각을 할 것이다. 현재 달리는 천재라는 평가를 받고 있다. 하지만 그는 이기적이고 뻔뻔하며 정신병자라고 해도 틀린 말이 아니다.

그의 인생을 간략하게 서술하면 이렇다. 1904년 에스파냐에서 태어난 그는 정신적으로 정상적인 아이가 아니었다. 지금의 관점에서 본다면 ADHDAttention Deficit Hyper activity Disorder(주의력결핍과잉행동장애)라고나 할까. 과격하고 버릇없는 고집불통이었다. 10대 후반 왕립미술학교에 입학했으나 이상한 행동과 반정부적인 활동, 그리고 교칙을 준수하지 않았다는 이유로 퇴학당한다. 그 후 세계 미술의 중심이었던 파리로 옮기면서 수많은 거장을 만나게 되었고 그는 비교적 일찍 유명세를 얻는다.

혹시 흐물흐물한 시계가 이리저리 널브러져 있는 그림을 본 적이 있는가? 넓은 접시 위에 삐딱하게 걸쳐진 파전처럼 시계가 반쯤 흘러내리는 듯한 그림. 그 유명한 '기억의 지속The Persistence of Memory'이다. 이 작품은 27살에 우연하게 얻은 영감으로 단번에 그렸다고 한다. 이미 그의 유명세는 상승곡선을 그리고 있었지만 이로 인해 세계적인 명성을 얻게 된다. 그리고 그는 생전에, 그것도 젊은 시절에 이미 세계 최고의 작품 가격을 받는 화가가 되었다. 엄청난 부를 가진 과격하고 괴팍한 성격의 예술가. 그의 유명세 덕분에 온갖 기이한 행동도 용납되곤 했다. 그는 지구상의 보이지 않는 왕이나 다름없었다. 그런 삶을 85년 동안 누렸다. 그나마 겪은 고생은 만년에 10년 연상의 아내를 먼저 보낸 후 5년 정도 파킨슨병, 우울증 등의 병마에 시달리다 세상을 떠났다는 것이다.

달리는 초현실주의자다. 그는 스스로 자신을 초현실주의 그 자체라고 말하며 다녔다. 그래서 초현실주의 작품을 연구하는 사람이라면 달리를 빼놓을 수 없다. 초현실주의란 현실을 초월한, 비현실을 표현한 것이다. 달리는 이성적으로는 설명과 이해가 불가능한 상상과 공상, 환상의 세계를 그렸다. 꿈과 환각의 세계를 사실적으로 묘사했다. 비현실적인 것을 사실적으로 묘사했다고 하면 어법상 문제가 있겠지만 여기서 '사실적'이라는 뜻은 매우 선명한 구성과 색감으로 나타냈다는 것이다.

초현실주의 하면 샤갈이 떠오른다. 달리와 같은 시대를 살다 간 또 다른 장수 화가였던 샤갈은 달리와는 달리 입체주의와 후기인상주의의 특색이 두드러진다. 하지만 달리의 초현실주의는 자신의 뒤를 이

달리 '기억의 지속'(위)
달리 '보이지 않는 사자와 말과 잠자는 사람'(아래)

어 등장하는 새로운 초현실주의를 이끄는 듯한 독자적인 세계를 구축했다.

그는 기이한 행동과 마찬가지로 외모에서도 자신의 내면을 그대로 드러내 보였다. 특히 끝이 하늘로 솟은 카이저수염은 달리의 트레이드 마크이자 자신의 작품세계로 이끄는 최면술의 첫마디 같은 것이었다. 또한 장수한 화가답게 그는 회화 외에 여러 가지 시도를 했다. 조형미술이나 초현실주의 디자이너 엘자 스키아파렐리와 함께 의상디자인 등을 선보이기도 했다. 그는 요절한 그의 형의 이름인 살바도르를 자신의 이름으로 썼다.(1904~1989)

미술사에 이름을 남긴
화가들

역사적으로 수없이 많은 화가들이 존재했다. 그러나 미술사에 이름을 남긴 화가들은 매우 적다. 또한 우리는 그 중에서도 극히 일부만을 알고 있을 뿐이다. 그렇다면 역사에 이름을 남긴 화가들은 과연 어떤 화가들일까.

미술사에 길이 남은 화가들은 단순히 그림만 잘 그린 것이 아니다. 그들은 실력 외에 자신만의 철학과 관점을 작품으로 표현했고 다른 화가들에게 영향을 끼쳤다. 미술이라는 것은 그런 화가들에 의해 변화하고 발전해왔다. 그들에게서 볼 수 있는 특징을 세 가지 정도로 정리하면 다음과 같다.

첫째, 활동 당시에 엄청난 명성을 떨친 화가이다. 생전에 이미 유명세를 타고 미술사에 한 획을 그은 것이다. 그래서 당대에 이미 수많은

추종자가 나타나 유행을 만들고 나아가 조류를 형성하게 된다. 이런 부류들은 생전의 명예가 설령 후세에 악평으로 바뀌더라도 그 영향력은 여전하다. 예를 들자면 신고전주의 화가 자크 루이 다비드가 대표적이다.

둘째, 비판을 매우 심하게 당한 화가이다. 이런 부류는 대체로 당대를 지배하던 유행과 대세를 거슬러 새로운 시도를 한 화가들이다. 예를 들어 고전주의에 반대한 낭만주의나 또 그것에 반대한 사실주의, 다시 인상주의와 후기인상주의, 그리고 표현주의, 입체주의 등은 하나같이 충격과 논란을 불러왔던 새로운 시도들이다. 하지만 당대에 호평이 아니라 혹평을 들었다 하더라도 나름대로 그들은 작품과 더불어 이름을 역사에 남기게 된다. 사실주의 화가 쿠르베가 여기에 해당한다.

셋째, 세상을 떠난 후 제대로 된 평가를 받은 화가들이다. 이들은 시대를 너무 많이 앞서 간 사람들이다. 생존 당시에는 비난조차도 듣지 못할 정도로 관심을 받지 못했던 화가들이다. 자신의 작품성을 알아줄 시대가 아닌, 소위 때를 심하게 잘못 만난 존재들이었던 것이다. 고흐나 블레이크의 삶이 그러했다.

다시 정리하자면 첫째 부류는 '시대에 맞게 태어난 사람들', 둘째 부류는 '시대를 조금 앞서 간 사람들', 그리고 셋째 부류는 '시대를 많이 앞서 간 사람들'이다. 어쨌든 이들에 의해 미술은 살아있는 생명체처럼 진화해왔다. 어느 분야에서나 역사의 한 페이지를 장식하는 사람들의 면모는 이와 별반 다르지 않을 것이다. 그래서 시간이 더 흐르고 나면 현대인들이 발견하지 못했던 또 어떤 다른 천재들, 혹시 너무 심하게 앞서 나가버렸던 천재 중의 천재들이 발굴될지도 모를 일이다.

미술에 대한 생각의 흐름, 사조

당대에 당대의 인간사를 제대로 바라보기란 쉽지 않은 일이다. 자신이 살고 있는 시대가 훗날 어떤 시대로 규정될지도 알기 어렵다. 현재Present란 항상 혼란스럽고 과도기이다. 그래서 '현재'는 시간이 흘러 과거가 되었을 때, 그것도 꽤 오래된 과거가 되고 나서야 제대로 볼 수 있게 된다. 미술의 역사 또한 마찬가지로 현대에 이르러서야 중세 이후의 미술들을 분류하고 규정하고 있다. 그렇다면 지금의 미술은 미래의 사람들에 의해 어떻게 규정될까.

미술은 공간적으로 실재하는 예술인데, 그런 공간적 예술이 시간의 흐름에 따라 다른 양상을 띠게 된다. 우리는 작품들의 공통된 특징에 따라 공간 예술을 역사적으로 분류하여 '시대별 사조思潮'라고 부른다. 사조는 인류가 축적해온 지적 성취와 흐름 속에서 존재한다. 따라서 유구한 세월 동안 살아남은 수많은 작품들은 어떤 기준으로든 사조에 의해 분류된다. 이제 역사적인 작품을 기초로 사조라고 불리는 미술의 흐름을 알아보고자 한다. 앞에서 살펴본 화가들은 시간순으로 나열된 미술사조라는 서랍에 하나씩 넣어보자.

르네상스 전후로
달라지는 미술사

 미술 사조의 변화를 시대별로 살펴볼 때 크게 르네상스 시대의 앞과 뒤로 나누면 쉽게 이해할 수 있다. 그만큼 르네상스라는 시대는 예술에 있어서 획기적인 변화의 시기였기 때문이다. 이전 시대와 비교해 비약적인 질적 성장이 있었고 그만큼 많은 걸작들이 탄생했다. 르네상스Renaissance라는 말은 부활을 의미한다. 그렇다면 무엇이 부활했다는 것일까? 인간성의 부활, 중세시대의 종교와 신격에 가려진 인격의 부활, 그리고 그리스 시대에 이루어졌던 인간중심 미학의 부활을 의미한다.

 그 시대를 '르네상스'라고 명명한 것은 19세기의 일이다. 당연히 당시에 살았던 예술가들은 그냥 자신의 일을 하면서 산 것뿐이다. 그러나 오랜 시간이 지나고 보니 그 시대가 도드라진 업적을 남겼다는 것

스위스 지폐에 나와 있는
부르크하르트

을 알게 되었다. 르네상스라는 이 단어가 한 시대를 지칭하는 일반명사로 쓰이게 한 사람은 프랑스의 역사학자 쥘 미슐레Jules Michelet와 스위스의 역사학자 야코프 부르크하르트Jacob Burckhardt이다. 물론 둘이 같이 일을 한 것은 아니다. 전자가 처음 말했고 후자가 일반적으로 쓰이게 못을 박았다.

세상의 많은 명칭들이 어떤 학자의 논문이나 저서에서 비롯되는 경우가 많은데 르네상스도 그들의 저서에서 나온 것이다. 미슐레의《프랑스사Histoire de France》에서 처음 언급한 것으로 알려졌고 몇 년 후 부르크하르트의《이탈리아의 르네상스문화Die Kultur der Renaissance in Italien》,《이탈리아의 르네상스 역사Geschichte der Renaissance in Italien》에서 나온 후 제대로 퍼진 것이다. 부르크하르트는 현재 스위스 지폐에 새겨져 있을 정도로 학문적 업적을 인정받고 있다.

모든 미술 사조가 두부 자르듯이 깨끗하게 구분되지는 않겠지만 르네상스 이전의 미술에 대해 간단히 정리하자.

미술다운 미술이 시작된
그리스로마 시대

　　그리스 시대는 미술사에서 원시시대와 고대문명 시대를 거쳐 수천
년을 내려오던 미술의 개념이 처음으로 바뀐 시기이다. 회화와 조각이
기록과 종교, 주술의 수단이 아닌 자유의지로 미美를 추구하는 예술로
바뀐 것이다. 지금 우리의 관점에서는 대단해 보이기는커녕 사소하고
당연한 것으로 보이겠지만, 미에 대한 인간의 의식변화에는 수천 년의
시간이 걸렸다. 바로 그리스의 예술가들이 이른바 '위대한 각성'을 했
던 것이다. 예술의 역사상 가장 중요한 변화라고 불리는 이 깨달음은
그리스 미술을 미술사의 원류로 만들어 놓았다.

　　그리스에서 미술이 만들어져 발전했던 천년 동안 이후 인류가 추
구할 미술의 전형이 형성되었다. 그 시작은 그리스 문명의 암흑기였
던 기원전 11세기에 시작되어 문명의 주도권이 로마로 넘어간 기원전

그리스시대 도자기에 남겨진 그림(왼쪽) / 라오콘 (로마)(오른쪽)

1세기까지라고 본다. 세부적으로는 학자에 따라 다섯 단계에서 세 단계까지 다양하게 나누는데 공통적으로는 아르카익기Archaic Art, 고전기Classical Art, 헬레니즘기Hellenistic Art로 구분한다. 중학교 교과서에 나오는 도리아식, 이오니아식 건축양식이 아르카익기에 속하고 코린토식이 고전기에 해당한다. 가장 중요하게 여겨지는 시기는 고전기인데, 이때 그리스의 미술은 급격한 발전을 이루고 전성기를 맞게 된다. 조각에 있어서 혁명적인 변화라고 할 수 있는 한쪽 발에 무게를 두는 자세인 콘트라포스토Contraposto나 본격적인 개성이 발현되는 시기가 바로 이때이다. 고대 건축의 정수인 파르테논Parthenon 신전이 세워진 것도 이 즈음이다.

　고전기를 열었다고 평가받는 인물은 조각가 미론Myron이다. '원반 던지는 사나이Diskobolos'와 '아테나와 마르시아스'가 그의 작품이다.

페이디아스의 파르테논신전(위)
미론 '원반 던지는 사나이'(아래 왼쪽)
폴리클레이토스 '창을 든 남자'(아래 오른쪽)

(로마시대 조각) 카이사르 상(왼쪽) / 아그리파 상(오른쪽)

작품에서 볼 수 있듯이 미론은 살아있는 듯한 운동감을 불어넣었다.
격렬한 움직임의 한 순간을 잡아낸 듯한 그의 조각은 이후 그리스 조
각의 수준을 몇 단계 높이게 된다. 또 한 번의 위대한 깨달음을 있게
한 인물이다.

그의 뒤를 이어 파르테논 신전 건축 책임자였으며 신전의 조각상을
창조해낸 페이디아스Pheidia, 인체 조각의 비례를 이론적으로 완성했
던 폴리클레이토스Polykleitos 등이 이 시기 그리스 미술을 꽃피웠다.

유구하게 흘러버린 시간이니 만큼 현재 남아 전해지고 있는 것은
대부분 건축과 조각이다. 그 외의 것은 재료의 특성상 보존되기 쉽지
않았기 때문이다. 그리스의 회화 또한 벽화와 도자기에 새겨진 것이
대부분인데 그것만으로도 고대 이집트나 페르시아의 것들에 비해 많

은 변화가 있었음을 알 수 있다. 뻣뻣했던 조각상은 자연스러운 동작을 하게 되었고 얼굴에는 표정이 생기고 전체적으로 생기가 돌게 되었다. 이어 로마가 그 전통을 이었다.

로마는 나름의 예술적 전통이 있었다. 특히 이탈리아반도 북부를 지배했던 에트루리아Etruria인의 영향을 많이 받았는데 이것을 에트루스크Etrusc 양식이라고 한다. 초기부터 그리스미술의 영향을 받았다는 주장도 있으나 본격적으로 그리스미술의 영향권에 든 것은 기원전 3세기가 지나서였다. 이후 로마는 그리스의 전통을 열렬하게 받아들여 '후계자'라고 해도 지나치지 않을 정도가 되었다. 그래서 로마는 미술뿐만이 아닌 예술 전반에 걸쳐 그리스의 발전된 버전임을 자처했다. 로마의 양식은 곧 그레코로만Greco-roman 양식이었던 것이다. 모든 분야에서 역사상 가장 큰 영향을 끼쳤던 로마는 그리스로부터 이어온 가장 발전된 미술을 잘 보존하여 후세에 전하는 중요한 역할을 했다.

암흑기 속에 새 생명이 잉태된
중세 시대

중세의 시작으로 보는 게르만족의 이동 이후 유럽은 문화의 암흑기에 빠져들게 된다. 예술이란 현실을 반영하기 마련이기에 로마의 멸망 이후 유럽 전역이 혼돈에 빠지자 예술혼에 불타는 태평스러운 작품이 나오기는 힘들었을 것이다. 오히려 파괴와 약탈로 대표되는 현실 속에서 그리스로마의 전통을 이으려는 예술 또한 살아남기에 급급하지 않았을까. 그러한 혼란 속에서도 중세를 관통하는 하나의 가치가 있었다. 바로 종교, 크리스트교이다. 로마의 국교였던 크리스트교는 점차 게르만족들에게 전파되어 국경선이 수시로 변하는 격변기에서도 살아남아 더욱 융성하게 된다. 유럽의 모든 민족을 정신적으로 묶는 역할을 하면서 모든 분야의 최고 가치가 되어 영향력을 발휘하게 된다. 이것이 흔히 말하는 '크리스트교의 승리'이다. 이런 환경에서 중세의

중세 교회에 남아있는 스테인드글라스(왼쪽) / 고딕 양식(오른쪽)

미술은 크리스트교를 고스란히 비추는 거울이 되었다.

파괴의 시기에 성城과 대저택 같은 세속적인 건축과 그 안에 있던 미술이 사라지는 동안 교회와 수도원 같은 건축물과 그곳에 보존되어 있던 작품들이 살아남게 된 것도 미술이 크리스트교의 영향을 받을 수밖에 없는 이유였다. 이렇게 중세의 미술은 크리스트교라는 종교적 이념에 가장 충실한 수단으로 활용된다.

중세 미술 사조를 한마디로 표현하면 '신전미술에서 교회미술로의 변화'라고 할 수 있다. 이유는 이미 앞에서 설명한 로마 멸망 이후의 역사적인 배경에 있다. 그리스 미술이 인체의 아름다움을 어떻게 표현하는가에 중점을 두었다면 중세미술은 성경의 내용을 어떻게 잘 전달할 것인가에 중점을 두었다. 그래서 작품 자체가 갖는 가치보다 작품이 전달하려는 내용이 무엇인지가 관심사였다.

과거엔 상상도 하지 못했던 직업들이 지금 존재하는 것처럼 중세시대만 하더라도 곧 다가올 르네상스 시대처럼 화가들이 자신의 작품으로 부와 명예를 얻게 될 것을 짐작하지 못했다. 그저 미술가들은 교회 건축의 한 부분을 맡은 기능인이었다. 물론 중세에도 거장은 존재했다. 그러나 당시 사람들은 그 모든 예술이 집합된 교회를 보았을 뿐 그 속의 작품을 만든 예술가들을 느끼지 못했던 것이다. 작품을 남겼음에도 서명조차 남겨져 있지 않은 경우가 대부분이었다.

중세 미술의 절정은 말할 것도 없이 고딕Gothic이다. 지금도 남아 있는 고딕양식의 건축물은 감탄을 자아내기에 충분하다. 크리스트교라는 단 하나의 가치관과 십자군 전쟁으로 인해 활발해진 인적 교류는 유럽에 공간적 일체감을 주었다. 그에 따라 거장들의 자유로운 이동으로 전 유럽의 미술은 지역적, 민족적 특성까지도 묻어버리고 고딕이라는 기풍 아래 하나가 되는 기현상이 일어났던 것이다. 오죽했으면 '국제고딕 양식International Gothic Style'이라는 용어가 만들어졌겠는가.

이런 집단적인 마취에서 처음 깨어난 화가들이 플랑드르에서 나타났다. 바로 이들이 모험적인 생각을 시도하기 시작했다는 것이다. 그것은 결과적으로 중세와는 이른바 '단절'에 가까운 획기적 변화를 가져온다.

로마네스크와
바실리카

고대 미술의 전통은 크리스트교가 퍼져나가는 동안 여러 민족들의 전통이 더해지게 된다. 로마의 대형집회 건물 양식을 본 딴 '바실리카Basilica' 양식이나 '로마네스크Romanasque' 양식이 그 예이다. 이러한 과정을 거치면서 유럽의 미술은 발전이 아닌 변화의 시기를 보내게 되는데 7백 년 전의 중세 회화가 2천 년 전 도자기에 그려진 그리스 그림보다 나아 보이지 않는 것도 그런 이유일 것이다.

잠시 로마네스크와 바실리카를 짚고 넘어가자. 미술사에서 로마네스크라는 용어가 등장한 것 또한 19세기이다. 그 전까지 중세 시대의 건축양식은 모조리 고딕Gothic으로 치부하고 있었다. 그러다가 근대에 와서야 고딕의 시대를 일부 할애하여 전기前期를 로마네스크 양식으로 세분화한 것이다. 중세가 아무리 모든 분야에서 침체를 겪은 시

로마네스크 양식의 피사 대성당(왼쪽) / 바실리카 양식의 구 베드로 대성당 스케치(오른쪽)

기라고는 하지만 시간과 장소에 상관없이 모든 건축을 고딕이라는 하나의 스타일로 묶기에는 무리가 있었을 것이다. 이렇게 등장한 로마네스크 양식은 한 번 더 나눠지는데 중세 초기를 더 세분하여 바실리카 Basilica 양식을 넣기도 한다. 이것은 아마도 중세가 '암흑기'라는 일종의 편견에서 벗어나고자 한 노력으로 보인다.

로마네스크 양식은 노르만 양식이라고도 불린다. 로마와 노르만이 같은 의미로 쓰이는 경우는 매우 드문데, 로마네스크 양식을 전파하는데 노르만족이 큰 역할을 했기 때문이다. 로마네스크 양식과 바실리카 양식은 명확한 구분이 쉽지 않다. 그래서 바실리카 양식은 로마네스크 양식의 초창기, 즉 로마시대에 지어져 중세까지 이어져온 건축물이라고 보면 이해하기 쉽다. 바실리카 양식은 로마시대에 대규모 인원이 모이는 용도의 건물, 예를 들면 재판소나 회의장과 같은 목적의 건축 양식을 말한다. 이 바실리카 양식은 크리스트교 공인 이후 초기 교회 양식으로 쓰이게 된다.

당연한 말이겠지만 중세 시대에도 중요한 미술 사조와 작품들이 있었다. 하지만 오랜 세월 동안 그런 사실은 중세라는 이유만으로 외면

서명조차 없었던 18세기 비잔틴교회의 '성모자상'

되어 왔다. 주요한 것으로는 로마 멸망 이후의 건축에서 로마 예술을 지향했던 로마네스크나 시기적으로 르네상스의 직전인 14세기에 유럽에 몰아쳤던 국제고딕 양식International Gothic Style, 그리고 회화에서의 플랑드르 미술Art Flamand 같은 것이 여기에 속한다. 그 중에서도 플랑드르 미술은 시기적으로 르네상스와 겹치기 때문에 르네상스를 이해하는 데 있어 매우 중요하다. 학자에 따라서는 플랑드르 미술을 르네상스의 일부로 보기도 하고 초기와 후기로 나누어 초기를 초기 플랑드르, 후기를 플랑드르 르네상스라고 구분하기도 한다.

르네상스를 빼면 가장 찬란했던
플랑드르 미술

플랑드르는 지금의 벨기에 지방으로 과거에는 네덜란드에 속했다. 현재 두 나라 모두 그다지 넓은 국토를 가지고 있지 않기 때문에 그냥 네덜란드, 벨기에 지방이라고 하는데 '플란다스의 개'로 유명한 '플란다스Flanders'가 플랑드르의 영어식 발음이다. 13세기 프랑스를 비롯한 많은 나라의 궁정에서 이 지방 출신 화가들이 이름을 날렸고 근대에도 네덜란드는 천재 화가들을 많이 배출했으며 르네상스를 전후한 당시에도 걸출한 화가들이 많이 등장한 것을 보면 이 플랑드르라는 곳이 예술가들이 많이 나는 소위 '터'였다.

일찍이 프랑스 왕실에서 활약한 '프랑코 플라망파派'라 불리는 화가들이나 유화를 발명한 반 에이크, 후에 바로크 미술의 대표가 되는 루벤스 등이 이곳 출신이다. 14세기 후반부터 이들은 미술을 종교적인

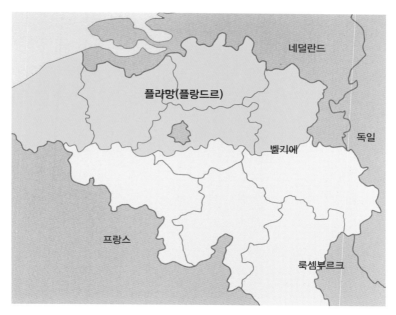

13세기 플랑드르 지방

목적이 아닌 현실을 비추는 데도 이용할 수 있다고 생각하게 된다. 물론 이들이 이러한 생각을 할 수 있었던 것은 사회적인 변화가 요인으로 작용했다. 바로 수요자 층의 변화이다. 중세 미술의 수요자는 대부분 교회였다. 마을마다 존재했던 교회건물은 그곳의 랜드마크였고 그중에는 일반인들이 상상할 수 없는 수입을 올린 곳이 있었으며 그 재원으로 유럽 곳곳에 거대한 건물을 지었다. 이러한 수요자의 요구는 빤했는데, 바로 신앙심을 고취시키는 작품을 원했던 것이다.

교회를 제외하면 미술을 소비할 수 있는 유일한 계층이라고 할 수 있는 왕과 귀족 또한 이러한 대세에서 벗어날 수 없었을 것이다. 그러

나 십자군 전쟁 이후 상공업의 발달로 인해 새로운 부호들이 생겨나고 시민계급이 대두됨에 따라 미술의 수요층은 다양하게 변화하게 된다. 교회와 왕들의 권위가 예전 같지 않은 상황에서 새로운 수요자들이 원하는 작품은 더 이상 신앙심을 자극하는 것이 아니었다. 동서고금을 막론하고 예술가들이란 자유로운 공기를 마실 때 제대로 된 능력을 발휘한다. 다빈치보다 100년이나 먼저 태어났지만 공간감이나 입체감과 같은 과학적인 요소를 회화에 적용한 지오토Giotto, 원근법 Perspective의 시초로 여겨지는 브루넬레스키, 유화를 발명해 회화의 획기적인 발전을 이루게 한 반 에이크 등이 그들이다.

절대적인 정치권력이 없었던 플랑드르와 이탈리아에서 이러한 변화가 시작됐던 것은 결코 우연이 아니었다. 그리고 도시국가들이나 그 안에 존재했던 길드처럼 다양한 공동체들은 각각의 생존과 이권을 위해 인적인 이동을 막게 되는데, 이로 인해 미술작품은 지역적인 특색을 띠게 되었다. 모두가 똑같았던 '국제적International' 유사성에서 각각의 개성이 넘치는 '유流'와 '파派'가 된 것이다.

중세 암흑기에서 미술을 지탱했다고 인정받는 플랑드르 미술은 15세기에 들어서면서부터 이탈리아 미술에 비해 크게 발전하지 못했다는 평을 듣는다. 그러나 그것은 플랑드르 미술이 못해서가 아니라 이탈리아 미술의 발전이 너무나 눈부셨기 때문에 빚어진 착시현상이다. 당시 이탈리아에서는 압도적인 기량의 천재들이 쏟아져 나왔던 것이다. 미술뿐만 아니라 이탈리아의 모든 분야를 지칭해 르네상스라는 이름을 부여한 것 자체가 르네상스가 얼마나 위대한 시대였는지 말해주고 있다. 그래서 플랑드르 화가들의 입장에서 보면 조금 억울할 법

도 하다. 15세기 이후에 자신들은 나름대로 계속 발전하고 있었으니까. 하지만 그것마저 이탈리아의 영향을 받은 것으로 평가 받는 바람에 '플랑드르 르네상스'라는 자존심 상하는(?) 이름으로 불리게 된 것이다. 그러나 르네상스라고 명명된 시기와 상관없이 플랑드르 미술은 미술사에서 항상 중요했다.

미니아튀르Miniature

세밀화細密畵로 불리는 작은 크기의 기교 넘치는 회화 양식. 후에 축소된 모형이라는 의미도 갖게 된다. 미니어처와 같은 말이다. 크기가 작은 작품이라는 의미에서 알 수 있듯이 주로 삽화나 초상화로 많이 그려졌다. 물론 후에 교회나 이슬람 사원의 장식으로 대형 세밀화가 그려지기도 했다. 10~19세기까지 유럽뿐만이 아니라 이슬람에서도 크게 융성했다. 15세기 플랑드르 화가들이 이 '미니아튀르'를 많이 그렸다. 그래서 르네상스를 전후한 플랑드르 회화에서 미니아튀르는 빼놓을 수 없는 형식이다.

미술사의 주인공,
르네상스 미술

일반적으로 르네상스 미술을 말할 때는 대략 15세기에서 16세기 사이의 기간을 의미하고 공간적으로는 이탈리아를 말한다. 14세기를 시작으로 보는 견해도 있다. 미술사에서는 르네상스가 이탈리아에서 시작된 점에 기인해 특별히 15세기를 콰트로첸토Quattrocento라고 부른다. 원래 1400년대는 '밀레Mille 콰트로첸토'라고 불러야 하나 400이란 뜻의 콰트로첸토만으로 1400년대를 지칭하는 이름이 되었다. 같은 방식으로 14세기를 300의 트리첸토Trecento, 16세기를 500의 친퀘첸토 Cinquecento라 한다.

예술에서 르네상스라고 불리는 시기가 도래했던 가장 큰 이유는 경제적인 안정에서 비롯된 사회정치적인 변화에서 찾을 수 있다. 당시 유럽은 십자군 전쟁의 영향으로 교회의 세력이 약해졌을 때였다. 더구

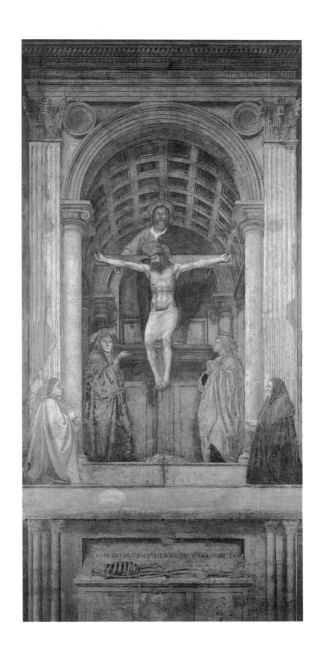

마사초 '성삼위일체'

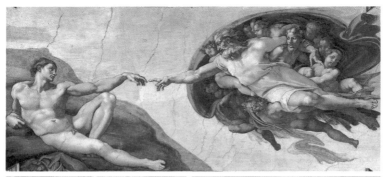

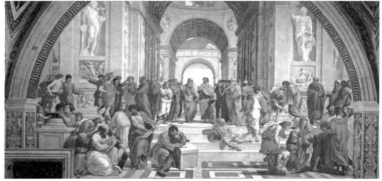

미켈란젤로 '천지창조'(왼쪽) / 라파엘로 '아테네 학당'(오른쪽)

나 이탈리아에는 통일된 정치세력이 없었고 상공업과 무역의 발달로 이탈리아의 도시국가들은 엄청난 부를 축적하게 된다. 그 중에서 피렌체나 베네치아는 더욱 두각을 나타냈다. 그런 이유로 미술계에도 많은 돈이 유입되었고 재력을 갖춘 사람들이 과거 왕족과 귀족들의 전유물이었던 초상화의 고객이 되면서 화가가 돈이 되는 직업으로 떠올랐다. 르네상스의 발생은 초상화의 부흥과 함께 시작되었다고 해도 과언이 아니다.

미술작품, 그중에서도 회화를 보면 19세기 스위스 역사학자 브루크하르트가 이때를 콕 찍어 르네상스라고 명명한 이유를 쉽게 알 수 있다. 회화, 즉 그림은 이 시기를 기준으로 질質적 성장과 동시에 양量적 팽창이 일어난다. 굳이 전문적인 교육을 받지 않아도 중세의 회화와 르네상스의 회화의 수준차를 쉽게 알 수 있을 정도이다. 그만큼 르네상스 시대에는 미술에 관한 모든 분야가 눈부시게 발전했다. 안료가 발달하여 더욱 뛰어난 색채감을 나타낼 수 있게 되었고 원근법의 발견과 캔버스의 사용 같은 획기적인 사건들이 있었다.

그야말로 르네상스는 예술의 산업혁명과도 같은 것이었다. 이 시대에는 슈퍼스타급 예술가들이 약속이나 한 듯이 연이어 등장한다. 보티첼리, 도나텔로, 브라만테, 레오나르도 다빈치, 미켈란젤로, 라파엘로, 티치아노……. 이들은 역사상 유례없는 천재군단이었다. 이 시기의 회화와 조각이 얼마나 비약적으로 발전했던지 당시엔 미술에 있어서 더 이상의 발전은 없을 것이라는 오만한 말까지 나왔었다. 뒤이어 잠시 나타났던 매너리즘Mannerism 미술이 바로 그런 분위기에서 나온 것이다.(312쪽 참고)

조각에 비해 보존 자체가 쉽지 않았던 회화는 중세 이전의 작품을 찾아보기가 쉽지 않다. 어느 시대에서든 그림은 그려졌을 것이다. 그러나 유화가 발명되기 이전의 작품은 삽화, 벽화와 교회 장식 등을 제외하면 전해오는 작품의 숫자는 매우 적다. 하지만 14세기를 지나고 르네상스 시대를 거치면서 수준 높은 회화들이 대량으로 그려지고 전해졌다. 거기에는 유화의 발명과 캔버스의 이용 같은 기술적 발전이 크게 공헌했다. 현대인들이 감상하는 전 세계 그림의 대부분이 르네상

아뇰로 브론치노 '로렌조 메디치'

스 이후의 작품인 것은 당연한 일이다.

그렇다면 왜 유독 이탈리아에서 이런 예술 부흥이 일어난 것일까? 유럽과 이슬람의 가교 역할을 하는 지리적 이점으로 이탈리아는 일찍이 상공업이 발달하였는데 이러한 상공업의 융성은 거대 재벌가문들의 출현으로 이어졌다. 바로 이들 가문들이 음악과 미술의 주된 수요자가 된다. 한마디로 과거 일부계층이 독점하다시피 했던 예술이 다양한 계급으로 퍼지게 된 것이다. 이탈리아의 도시국가를 지배했던 많은 가문들은 화가를 고용해 그림을 그리게 했고 작품으로 자신의 저택을 장식했다. 마치 교황이 화가들을 불러 바티칸을 장식하게 했던 것처럼 말이다. 그래서 수많은 가문들이 소위 화가들의 '후원자patron'가 되었다. 화가들은 이들의 지원 속에 마음껏 작품 활동을 하게 되었고 자연스럽게 수많은 걸작들이 탄생했다. 르네상스 미술은 결코 우연히 나온 것이 아니었다. 그런 환경에서 미술을 정치적으로 이용한 가문이 나타난다. 바로 메디치Medici가이다.

메디치가와
브루넬레스키

르네상스와 결코 뗄 수 없는 것이 바로 메디치Medici 가문이다. 메디치는 왕가가 아니다. 훗날 교황과 왕비까지 배출해내는 유럽 최고의 명문귀족이 되지만 메디치 가문은 원래 평민이었다. 당시 엄청난 부를 축적한 중산층들이 많이 등장했는데 그들은 이탈리아의 수많은 도시국가의 권력계층이 되었고 피렌체 또한 여러 가문들이 권력을 잡기 위해 치열한 경쟁을 펼쳤다. 그러한 가문들은 전통적으로 왕족이 했던 것처럼 집안의 장식과 치장을 위해 예술작품을 소비하기 시작했고 그들은 당시 예술 산업의 가장 중요한 고객이자 후원자가 되었다. 그러한 사회적인 분위기가 르네상스를 만들어낸 가장 큰 힘이 된 것이다. 메디치 가문 또한 그런 가문 중의 하나였다. 그러나 메디치가는 점차 예술을 후원하는 차원이 달라진다. 단순한 예술의 소비나 가난한 화가

피렌체의 두오모(왼쪽) / 브루넬레스키(오른쪽)

들의 단순한 재정지원이 아닌 예술을 제대로 이해한 물심양면의 후원이라고 할까?

우리가 알고 있는 르네상스의 천재들은 대부분 메디치가의 혜택을 입었다. 그만큼 이 시기 메디치가의 예술가에 대한 후원은 광범위했다. 이 메디치가가 무한한 예술의 힘을 깨닫게 되는 사건이 있었다. 바로 '브루넬레스키의 돔'이다.

피렌체에는 피렌체의 상징과도 같은 두오모 성당이 있다. 두오모 Duomo는 돔Dome이라는 뜻의 보통명사이다. 이탈리아에는 유명한 두오모가 여러 개 있는데 그 중 가장 유명한 것이 피렌체의 두오모 성당이다. 이 성당의 본래 이름은 산타마리아 델 피오레Santa Maria del Piore 이다. 그러나 대게 사람들은 두오모라고 부른다. 이 성당은 역사성, 규모, 예술성으로 지금도 엄청난 관광객을 모으고 있는데 건축기간만 무려 140년이 넘는다. 속도만 중요시하는 현대 우리 건축 문화와 비교하면 유럽 건축의 신중한 진행이 부럽기도 하다. 그러나 이 건물에 대해

서는 그럴 필요가 없을 것 같다. 왜냐하면 신중하게 짓고 싶어서 그토록 오랫동안 지은 게 아니기 때문이다. 물론 피렌체 시는 멋진 교회를 짓겠다고 야심차게 시작했던 모양이다. 그런데 두오모 성당의 건축업자가 기술력 부족으로 건물의 핵심인 두오모(돔)를 못 덮어 씌웠던 것이다. 두오모 성당은 뚜껑 없이 100년이 넘는 세월을 보내야 했다. 짓다 만 건물은 6개월만 방치돼도 흉물로 변하기 마련이다. 당시 피렌체도 이 지붕 없는 건물이 큰 골칫덩이였음이 분명하다. 이 문제를 해결하겠다고 나선 것이 바로 메디치가였다.

메디치가는 공모 끝에 당시로서는 무명에 가까웠던 브루넬레스키 Brunelleschi에게 공사를 맡겨 피렌체 시민과 피렌체 교회의 숙원사업이었던 이 성당의 완공에 막대한 재정을 쏟아 부었다. 100년 넘게 방치되어 불가능할 것으로 여겨지던 돔 공사는 공사기간 내내 피렌체 시민들의 관심사이자 구경거리가 되었다. 그런 볼거리를 16년간 보여주고 난 뒤에 두오모 성당은 완성된다.

이 성당의 완성은 브루넬레스키의 명성과 더불어 메디치가의 명성을 전 유럽에 알리는 계기가 되었다. 요즘으로 치면 자신이 스폰서를 하고 있는 프로구단이 16년 연속으로 유럽 챔피언스리그를 우승한 것과 비슷하지 않을까. 두오모 성당 완공을 계기로 메디치가는 예술 지원이 비용대비 홍보 효과가 탁월하다는 사실을 깨닫게 된다. 이로 인해 유럽에서 행해지고 있던 메디치가의 사업은 날개를 달았고 정치적 입지는 훨씬 더 탄탄해졌다. 이 두오모는 당연히 '브루넬레스키의 돔'이라고 불리고 있다. 사실 브루넬레스키는 두오모가 아니더라도 원근법遠近法의 창시자로 여겨지고 있으며 르네상스의 매우 중요한 인물이다.

마에케나스 조각상(메세나의 어원이 된 인물)

메디치 가문은 반짝하고 사라져간 다른 부호들과는 달리 300년이 넘은 지금까지도 불멸의 명성을 이어가고 있다. 현재 기업이 예술문화 활동을 지원하는 것을 메세나Mecenat라고 하는데 이것은 예술가들을 후원했던 로마의 정치인 마에케나스Maecenas에서 나온 말이다. 메디치에서 나온 말이 아니니 헷갈리지 말자.

이러한 새로운 후원 세력의 등장으로 르네상스는 융성하게 된다. 모험적인 생각과 시도를 시작한 것은 사실 플랑드르 지역과 크게 차이가 없다. 오히려 플랑드르 미술은 신교의 세력권에 속해 있었기 때문에 교회의 영향력이 살아 있던 이탈리아에 비해 더 자유로운 시도들이 있었다. 그러나 플랑드르 미술이 전 유럽에 영향을 준 이탈리아 르네상스의 영향에 휩쓸려 버리게 되는데 이것 또한 후원 세력의 차이에서 비롯된 것은 아닐까? 미술사에서 르네상스라는 영광스러운 칭호를 부여 받은 이 시기는 원시미술에서 미술다운 미술의 장을 연 그리스 시대의 위대한 각성 이후로 두 번째 각성이라고 할 수 있다. 르네상스로부터 미술의 역사는 다시 시작된 것이다.

원근법과 유화
캔버스의 발견

미술사에 있어서 르네상스 시대가 만들어낸 기술적인 업적은 원근법과 유화이다. 그리고 하나 더 들자면 캔버스의 발견. 시기적으로는 원근법, 유화, 캔버스 순으로 등장했다. 원근법을 처음으로 발명했다고 인정받는 사람은 피렌체의 두오모로 유명한 건축가 브루넬레스키(1377년생). 유화의 시초 얀 반 에이크는 1395년생. 캔버스 천을 그림에 처음 이용한 베네치아파의 티치아노는 1488년생이다.

원근법 Perspective

원근법이란 멀고遠 가까운近 것을 차이 나게 표현하는 방법이다. 그러나 잘 이해되지 않는다. 옛날 사람들도 바보가 아닌 이상 가까운 것은 크고 선명하게 보이고 먼 것은 작고 희미하게 보이지 않았겠는가.

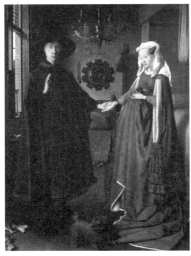
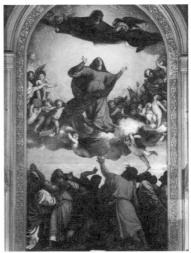

반 에이크 '아르놀피니 부부의 초상'(왼쪽) / 티치아노 '성모승천'(오른쪽)

이것이 무슨 발명이고 발견이란 말인가. 그러나 원근법은 이름처럼 그리 간단한 것이 아니었다. 원근법이 발명된 직후 당시 화가들이 받은 충격은 실로 엄청났다. 그 영향은 회화에만 국한된 것이 아니라 광범위한 영역까지 미친 것으로 역사는 평가하고 있다. 심지어 현대 디지털 영상산업의 시작을 이 시기의 원근법에서 찾기까지 한다.

그렇다면 14세기 후반에서야 발명된 원근법은 정확하게 무엇일까. 브루넬레스키가 발명했다고 전해지는 원근법은 과학적인 측량에 기초한 것을 말한다. 거리에 따라서 축소되는 것을 수학적으로 체계화한 것이다. 결과적으로 이 원근법은 사람이 무의식적으로 받아들이는 화면을 가장 정확하게 화폭에 옮기게 했다. 한번쯤은 들어봤을 '소실점 vanishing point'도 브루넬레스키가 만들어낸 개념이다.

원근법의 비교. 14세기 초 로렌티우스 '강단에 선 헨리쿠스' vs 마사초 '성삼위일체'

　지금은 당연하게 생각될 수도 있으나 당시에 시선이 수렴되는 지점 (소실점)이 있다는 것을 알아낸 것도 실로 대단한 업적이다. 소실점消 失點의 뜻은 계속 멀어졌을 때 눈이 받아들이는 화면이 축소를 거듭한 끝에 사라져버리는 점을 말한다. 원근법을 적용한 최초의 작품은(현재 남아 있는) 마사초Masaccio의 '성 삼위일체'이다. 언뜻 보기엔 별 것 아닌 것 같지만 원근법을 적용한 내막을 보면 대단한 작품임을 깨닫게 된다. 이 개념을 염두에 두고 보면 이전 시대에 거리감을 묘사한 작품들이 얼마나 허술한지 알 수 있다. 원근법은 이탈리아는 물론 전 유럽으로 퍼져나갔고 이후 모든 예술가들이 갖추어야 할 기본적인 교양이 되었다. 세계 예술의 근간을 흔들어놓은 혁명적 발견이다.

　원근법에는 두 가지가 있다고 말한다. 앞서 설명한 것은 선원근법 Linear Perspective이라 하고 나머지는 대기원근법Aerial Perspective이라고

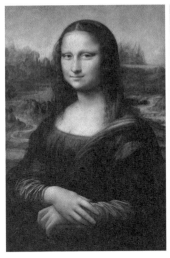

모나리자(왼쪽) / 모나리자 부분확대(오른쪽)

한다. 대기원근법은 멀리 있는 물체는 공기의 밀도에 의해 흐릿하게 보인다는 것이다. 당연하게도 이것은 그리스 시대의 작품에서부터 나타난다. 애써 원근법이라고 이름붙인 것부터가 억지스러운 면이 있는데 현대과학에서는 거리에 따른 빛의 산란과 파장에 따라 달라 보이는 색깔을 분석해 대기원근법의 이론적인 뒷받침을 해주고 있다.

대기원근법을 회화에 적용하면 거리에 따라서 선명도를 다르게 표현해야 한다. 먼 거리의 물체를 흐릿하게, 또 색과 색 사이의 경계도 흐릿하게 그려야 하는데 이것을 스푸마토Spumato 기법이라고 한다. 한마디로 색과 색의 경계를 안개가 낀 듯 뿌옇게 표현하는 것이다. 스푸마토 기법으로 그려진 작품 중에 가장 유명한 것이 바로 모나리자이다. 모나리자의 얼굴과 모든 색의 경계, 그리고 배경은 스푸마토의 극

치를 보여주며 신비감을 증폭시킨다. 일각에서는 레오나르도 다빈치가 스푸마토를 창안했고 나아가서는 대기원근법도 만들었다고도 하는데 오래 전부터 있던 것을 제대로 정립시켜 완성했다고 보는 편이 타당하다.

유화 Oil painting

회화의 발전에 있어서 원근법이 소프트웨어 혁명이라면 유화는 하드웨어 혁명이었다. 수백 년 전의 화가들은 지금의 화가들과 매우 다른 환경에서 작업을 했다. 가장 큰 차이점은 아마도 물감에 있지 않을까 싶다. 회화가 생겨난 이래로 화가들은 물감이라고 부르는 '색을 내는 물질'을 직접 만들어 썼다. 물감을 만드는 일은 무척이나 어렵고 중요한 과정이었고 드로잉 능력 외에 물감을 만드는 능력도 화가가 갖추어야 할 기본기였다. 물감이라고 뭉뚱그려 표현했지만 물감이란 색소 분말인 안료顔料가 액체와 혼합되어 붓으로 칠해질 수 있는 상태를 말한다.

그럼 안료는 어떻게 만드는가? 안료는 색을 내는 식물이나 광물, 또는 동물에서 구한다. 이것도 보통 일이 아니었던 모양이다. 대가들은 각자의 컬러를 만들어내는 비법이 있었는데, 드로잉뿐만 아니라 색상만으로도 화가를 구별할 수 있었다고 한다. 자신이 원하는 색을 내는 비법을 얻기 위해 살인까지 저지를 정도로 물감 만드는 일은 무척 성가시고 어려운 일이었다. 르네상스 시대의 화가들도 견습생 시절에는 스승의 작업에 필요한 물감을 준비해야 했다.

유화는 안료 분말을 기름으로 섞은 물감으로 그린 그림이다. 바로

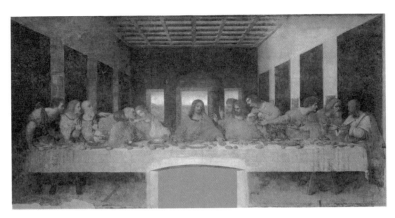

템페라화로 그려진 최후의 만찬. 보존상태가 좋지 않다.

그 '기름'이 획기적인 재료였다. 기름을 사용하기 전에는 주로 달걀을 안료에 섞어 사용했다. 이것을 템페라Tempera 기법이라고 하고 이렇게 그려진 그림을 템페라화라고 한다. 달걀을 사용한 물감은 마르는 속도가 매우 빨라 작업하는 데 있어 어려운 점이 많았다. 이러한 가운데 새롭게 사용된 유화기법은 기존 회화작업의 많은 문제점을 해결해주었다. 유화는 기존의 템페라 기법과 달리 물감이 마르고 굳는 시간을 늦추어 느긋하게 그림을 그릴 수 있게 했다. 중세 시대의 작품이 르네상스 시대의 작품보다 수준이 떨어져 보이는 이유는 기술적 차이 외에도 물감의 재료 차이 때문이기도 하다.

지금까지 유화의 발명자는 플랑드르의 대표주자 반 에이크Van Eyck 형제로 알려져 있다. 물론 사실이 아닐 가능성은 매우 높다. 미술사에서 유화의 발명자를 명시하곤 하는데, 반 에이크가 유화의 창시자가 아니라는 문헌 증거들이 속속 나오고 있다. 아마도 안료에 액체를 섞

는 귀찮은 작업을 개선하려는 사람이 수없이 있었을 테고 그들은 안료에 달걀 정도가 아니라 이런저런 액체를 섞어봤을 것이다. 실제로 템페라 기법에서도 달걀 대신 벌꿀, 아교, 송진, 각종 나무의 수액 등이 사용되기도 했다. 유화 또한 초기 아마씨에서 뽑은 기름부터 온갖 기름이 쓰였다. 이런 상황에서 특정 인물이 유화 기법을 창시했다고 말하기는 어렵다. 그러나 미술사에서

반 에이크 '조반니 아르놀피니의 초상'

유화의 발명자는 반 에이크 형제라는 것이 현재까지 합의된 지식이다. 그리고 반 에이크 가문이 기름을 개발하여 유화를 발전시켰고 그들로 인해 유화가 널리 퍼진 것은 부인할 수 없는 사실이다. 이후 유화 기법은 이탈리아로 전파되었고 르네상스 회화가 발전할 수 있는 계기가 되었다.

캔버스 Canvas

캔버스는 그림을 그리는 천이다. 콰트로첸토(15세기)에 베네치아의 화가들이 처음 사용했다고 전해진다. 캔버스는 원래는 범선의 돛으로 사용되는 천이었다. 캔버스 이전의 도화용 재료는 대부분 나무판이었다. 나무판 말고도 양피지 같은 재료도 쓰였으나 대부분 나무판이었다. 돛으로 사용되는 천에 그림을 그리려는 시도가 베네치아에서 있었던 것은 자연스러운 일이다. 아시다시피 베네치아는 '물의 도시'였으

티치아노 '말을 탄 카를로스 5세'(왼쪽) / 보티첼리 '비너스의 탄생'(오른쪽)

니 말이다. 황금을 찾아 아메리카 대륙 서부로 사람들이 몰려들던 골드러시 당시에 천막 천으로 바지를 만들었던 것처럼. 캔버스가 사용되면서 회화는 또 한 단계 발전을 이룬다. 그 자체가 작품성을 높였다기보다는 화가의 수고를 덜어주었다는 데 의의가 있다. 비용이나 휴대성 측면에서 캔버스는 나무판의 문제점을 해결했다. 특히 나무판의 한계를 벗어나 작품이 대형화하는 데 크게 기여했다. 이전에는 프레스코화에서나 가능했던 사이즈를 캔버스가 가능하게 만들었던 것이다.

물론 15세기의 작품들을 보면 캔버스와 나무판은 혼재되어 있다. 그것은 아직 캔버스에 대한 유화 기법이 정착되지 않았고 초창기 캔버스의 문제점이 해결되지 못했던 시기였기 때문이다. 그래서 많은 거장들은 여전히 나무판을 고수했다. 캔버스를 처음 사용한 사람으로 티치아노를 거론하기도 한다. 그러나 이것도 명백히 잘못된 지식이다. 티치아노 이전에도 캔버스는 사용되었다. 그림에 미친 사람은 어디에나 그림을 그린다. 하물며 고대에도 천에 그릴 생각을 하지 못했겠는가. 티치아노 이전의 베네치아파 화가들은 물론이고 티치아노보다 선

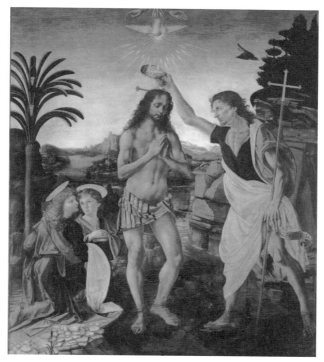

레오나르도와 스승 베로키오가 함께 그렸던 작품. '그리스도의 세례'

배었던 보티첼리의 '비너스의 탄생'도 캔버스가 사용된 작품이다. 다만 티치아노의 공헌은 캔버스에 유화 기법을 제대로 개척한 것이다. 보티첼리의 '비너스의 탄생'은 템페라 기법으로 그려졌다. 티치아노 이후 캔버스 유화는 대세가 되어 친퀘첸토(16세기) 이후에는 나무판에 그려진 작품은 거의 사라지게 되고 직조기술의 발달과 맞물려 도화용 캔버스가 진화를 거듭해 현재에 이르게 된다.

'다시'
레오나르도 다빈치

르네상스 미술을 마무리하기에 앞서 레오나르도 다빈치에 대한 이야기를 조금 덧붙이고자 한다. 그는 천재들이 저마다 뽐내던 시대에서도 가장 돋보였던 인물이다. 이름은 레오나르도. 다빈치는 빈치에서 왔다는 뜻이다. 당연하게도 출생지는 빈치라는 산골 마을. 레오나르도는 사생아였다. 어머니의 신분은 평민이었는데 그는 사생아임을 감추거나 부끄러워하지 않았고 집안에서 차별을 받지도 않았다고 한다. 그러나 그 시절 이탈리아에서 귀족도 적자도 아닌 레오나르도가 할 수 있는 일은 매우 제한적이었다. 그나마 선택 가능한 직업 중에 가장 괜찮은 것이 예술가였던 모양이다.

세상이 다 아는 것처럼 모든 분야에서 천재였던 레오나르도는 미술에서도 금세 두각을 나타낸다. 10대 때 스승을 좌절시켰던 그는 금세

레오나르도 다빈치의 인체해부도

유명세를 떨친다. 그러나 그는 그림에서 르네상스 최고가 된 것만으로는 성이 안찼던 모양이다. 그가 남겨놓은 작품과 연구 자료와 메모를 바탕으로 그의 정체를 나열해보면, 화가, 조각가, 발명가, 엔지니어, 수학자, 해부학자, 동식물학자, 천문학자, 지리학자, 음악가이다. 여기에다 조금 더 붙이면 철학과 언어학, 교량설계, 도시계획, 무기개발, 전술학에 입각한 군사요새 설계, 광학, 물리학, 기계공학, 의상 디자인, 연극, 무대장치……. 여기서 끝이 아니다. 잠수함, 비행기, 자동차, 장갑차, 자전거, 굴삭기, 승강기에 대한 아이디어까지 고민했던 천재 중의 천재다. 파동이론, 수압과 공기역학을 지나서 열역학 엔진까지 그의 사고에는 경계가 없었다.

아무리 당시 천재들이 회화, 조각, 건축, 철학, 수학 등을 교양으로 겸비했다고 하지만 이게 과연 한 사람의 능력치인지 의구심이 들 정도이다. 그래서 현대의 많은 사람들은 레오가 관여했던 분야들에서 그 깊이를 의심하고 '한 분야나 제대로 하지' 또는 '과대평가된 인물'이라는 말을 하기도 한다. 그러나 그가 남긴 자료에서 알 수 있는 대부분의 연구는 매우 깊이 있었으며 각 분야의 결과물은 한 사람이 일생을 바친 연구결과라고 해도 이상하지 않을 정도이다. 현대의 이론물리학자들이 '상상'만으로 그 업적을 인정받는 것처럼 그의 생각과 스케치는 당시로서는 어마어마한 성취였다. 레오나르도는 상상력만으로도 충분히 칭송 받아야 마땅하다. 더욱 놀라운 사실은 대부분 단순한 아이디어만으로 끝나지 않았다는 것이다. 20세기에 레오의 설계도를 따라 비행 장치나 낙하산, 잠수복 등을 재현하여 그의 천재성을 입증하는 이벤트도 많이 있었으니 그는 진정 천재라는 말밖에 달리 표현할 길이

레오나르도의 스케치와 메모들(왼쪽) / 앵그르 '프랑수아 1세의 품에서 죽는 레오나르도 다빈치'(오른쪽)

없다.

　그러나 레오나르도의 생각 중에는 틀린 것도 꽤 많았다. 예를 들면 달에 물과 바람이 있다고 한 것이라든가, 조수는 물이 해저의 바닥으로 흡수되기 때문이라고 한 것이다. 그러나 레오의 가장 큰 결점은 그의 성격에 있었다. 그는 작품을 완성하기 싫어했다는 것이다. 너무 많은 상상을 하다 보니 정작 구현하는 단계에서는 귀찮음을 느꼈을지 모를 일이다. 작품 활동을 혼자 심심풀이로 하는 것이라면 모를까 주문을 받아들이고서 완성하지 않았다는 것은 문제가 있었다. 사회성의 결함이랄까. 아무튼 '천재는 괴짜'라는 말로 치부할 수도 있겠지만 의뢰인 입장에서는 속이 터질 일이다. 이런 이유로 그의 완성작은 몇 개 되지 않는다. 이것을 레오의 입장에서 최대한 변명해보자면, 그는 귀찮았을 것이다. 머릿속에는 상상력과 기막힌 아이디어들이 끊임없이 떠올랐을 텐데 이미 생각이 끝난 것에 머물러 있다는 사실이 답답했을 것이다. 그림이나 건축 설계를 놓고 보면 '완성'이라는 일은 그에게 있어 생각을 끝낸 이후의 단순한 '노가다'에 불과하고 마냥 따분한 일

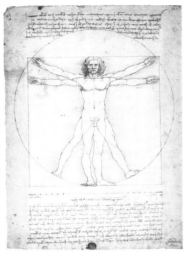

'코덱스 라이체스터(코덱스 레스터) 표지'(왼쪽) / 인체비례도(비트루비우스적)(오른쪽)

이지 않았을까?

너무나 많은 아이디어를 남겼기 때문인지 그를 항상 따라 다니는 것이 '다수 인물설'이다. 업적의 방대함과 심도가 도저히 한 사람의 결과물로 볼 수가 없다는 것인데 여러 사람의 업적이 레오나르도의 것으로 잘못 전해졌다는 설과 레오의 아이디어이긴 하나 그가 여러 사람에게 하청을 주었다는 것이다. 요즘 말로 아웃소싱의 방식을 썼을 수도 있다는 것이다. 그러나 그것은 근거 없는 추측일 뿐이다.

'열 가지 재주 가진 자가 입에 거미줄 친다'는 말이 있다. 재주 많은 자의 대명사 레오나르도 다빈치가 인정도 못 받고 쓸쓸하게 죽었다고 잘못 알고 있는 사람이 의외로 많다. 그러나 그는 천재로서는 인류 역사상 유래를 찾아볼 수 없는 '고급진' 최후를 맞이한다. 왕의 품에서

세상을 떠난 것이다. 레오는 만년을 프랑스 궁정에서 아주 호사스럽게 보내다가 프랑스의 왕 프랑수아 1세의 품에서 안락하게 숨을 거두었다. 그때 나이 73살이었다. '프랑수아 1세의 품에서 죽는 레오나르도'는 신고전주의 화가들의 작품 모티브가 되어 여러 작품에 등장한다. 그는 자신에게 주어진 시간이 무척이나 아쉬웠을 것이다. 실제로 그는 '난 나의 시간을 허비했다'고 한탄했다고 전해진다. 레오나르도 다빈치는 평생 독신으로 살다 갔다. 결혼을 인생에 있어서 큰 업적으로 보는 범인凡人으로서는 이 천재와 비교했을 때 그나마 얻을 수 있는 위안거리가 아닐까.

레오나르도의 기록 '코덱스'

레오의 저작은 꽤 전해지고 있다. 일단 '회화론'이 있고 5000~7000페이지에 달하는 메모가 있다. 이른바 코덱스Codex. 물론 코덱스라는 것은 로마시대에 생긴 지금의 책의 형태와 같은 문서 제본 형식을 말한다. 그전까지 모든 저작은 두루마리의 형태였다. 레오가 남긴 메모는 13000~14000페이지로 추정된다. 추정치가 맞다면 그 중 절반 가량이 소실된 것이다. 현재 전해지는 메모는 여러 부분으로 나뉘어 지역별, 소장자별 또는 내용으로 이름이 붙어 있다. 코덱스 아틀란티쿠스, 코덱스 마드리드, 코덱스 트리불치아노, 코덱스 윈저, 코덱스 아룬델, 코덱스 포스터, 코덱스 라이체스터, 새의 비행에 대한 코덱스 등이 그것이다. 물론 코덱스가 아닌 노트로 불리기도 하는데 마드리드 노트, 프랑스 노트라는 명칭을 쓰는 경우도 있다.

이중 세계적인 부호 빌게이츠가 경매에서 한화 330억 원 가량에 낙

찰 받아 유명해진 메모가 '코덱스 라이체스터Codex Leicester'이다. '코
덱스 레스터'라고도 불리는 이것은 라이체스터 백작 가문이 소장하고
있었기 때문에 붙은 이름이다. 너무나도 유명한 인체비례도(사각형과
원 안의 사람이 팔다리를 벌리고 있는 그림), 비트루비우스 인체비례도라
고도 하는 스케치가 바로 코덱스 레스터에 있다. 또 자료에 따라 코덱
스 레스터의 페이지가 다르게 설명되기도 한다. 적게는 8페이지에서
많게는 72페이지까지 다양한데, 이것은 애초에 메모가 커다란 종이가
접혀 있는 형태여서 그 접힌 상태에 따라서 페이지를 달리 볼 수 있기
때문에 일어난 일이다. 이것은 코덱스 레스터뿐만이 아니라 모든 메모
에 해당된다.

르네상스 시대의
마감

어떠한 시대의 마감을 특정한 날짜로 정확하게 재단하는 경우는 드물다. 그러나 르네상스의 끝은 대체로 카를 5세의 '로마 약탈Sacco di Roma'이라는 사건으로 보는 것이 일반적인 견해이다. 로마 약탈은 1527년 신성로마제국과 프랑스 사이의 '이탈리아 전쟁' 중 카를로스 5세의 신성로마제국군의 일부가 로마를 약탈하고 파괴한 사건이다. 이 사건으로 인해 르네상스 시대의 수많은 작품이 소실되었고 예술가들은 이탈리아를 떠나 유럽 여러 나라로 퍼지게 되었다. 앞서 레오나르도 다빈치가 죽을 때 품을 제공했던 프랑스 국왕 프랑수아 1세가 바로 이 '이탈리아 전쟁'에서 카를로스 5세에게 밟힌 왕이다. 이탈리아에서 일어났던 찬란한 문화예술의 부흥기는 이렇게 저물었다.

미술사에서 르네상스의 뒤를 잇는 사조를 바로크Baroque라고 본다.

티치아노 '말을 탄 카를로스 5세'(프랑수아 1세는 레오나르도 다빈치를, 카를로스 5세는 티치아노를 좋아했다)(왼쪽) / 1527년 로마 약탈을 묘사한 그림(Sacco di Roma)(오른쪽)

그러나 르네상스와 바로크 사이에 재미있는 것이 하나 끼어 있다. 바로 '매너리즘 미술'이다. 이것은 명칭 또한 그다지 명예롭지 못한 뜻으로 위대한 르네상스 시대의 끝자락에 붙어 있는 변형된 꼬리 정도로 보는 것이 일반적인 시각이다.

'르네상스의 잔영' 매너리즘 미술

미술사에서 매너리즘이란 미켈란젤로와 같은 르네상스 시대 거장들의 수법manner을 따라하는 것을 의미한다. 레오나르도 다빈치와 미켈란젤로가 활동하던 시기의 사람들은 당시 천재들의 작품성이 역사상 최고라고 생각했다. 당시의 사람들도 한 시대가 저물어가는 것을 알았고 또 아쉬워하지 않았을까? 그래서 그들의 표현방식만 모방하는 것이 유행했다. 한동안 미술의 발전은 고사하고 우습기 짝이 없는 작품들이 쏟아지기도 했는데 이러한 사조를 매너리즘Mannerism이라고 한다.

매너리즘이라는 어휘의 사전적 의미로 미루어 보았을 때 작품을 우호적으로 여기지 않았음을 알 수 있다. 사실 '더 이상 그들을 능가할

수 없으니 그들의 작법을 베끼기나 하자'라는 마음가짐이 깊이 배어 있지 않았을까? 고대부터 중세까지 수천 년의 시간동안 이어져 오던 미술이 콰트로첸토(15세기)의 '짧은 기간'에 질적으로 폭풍성장을 하게 되는데 그 성장속도에 질려버린 평범한 화가들이 따라잡기를 포기한 모양새이다. 이탈리아어로 마니에리스모Manierismo라고 하는 매너리즘 미술은 도저히 넘을 수 없는 벽을 실감한 사람들로부터 시작되었다. 마치 귀신을 자신의 눈으로 직접 본 사람들처럼.

이때에는 천재도 등급이 있었다. 보통 천재들이 즐비한 가운데 레오나르도와 같은 S급 천재들이 있었던 것이다. 만약 다른 시대에 태어났더라면 찬사와 추앙을 받았을 법한 천재들이 '보통' 천재가 되어버렸고 불행히도 S급 천재들과 같이 태어나는 바람에 소위 '내신등급'이 밀려버린 것이다.

매너리즘의 대표작으로는 파르미자니노의 '목이 긴 성모'가 있다. 붙여진 제목부터가 조롱거리가 되고 있음을 알 수 있다. 이 작품은 파르미자니노가 완성을 시키지 못했다. 그래서 제목을 자신이 붙이지 못했고 누군가 후세에 지었을 것이다. 표현주의 작품에나 붙을 법한 '목이 긴 성모'. 비율과는 거리가 먼 신체, 과장된 포즈, 뱀처럼 뒤틀린 목, 어설픈 원근법 등은 거장의 흉내를 내다 실패를 한 것인지 아니면 근대 미술에서 있었던 획기적인 시도를 300년 이상이나 먼저 했던 것인지는 알 수 없다.

비판적인 견해를 듣고 나서 매너리즘 계열의 작품을 보면 황새를 흉내 내다 가랑이가 찢어진 뱁새를 보는 것처럼 안타깝다. 하지만 매너리즘 미술은 당시에도 비판과 동시에 르네상스 작품의 완벽함에서

파르미자니노 '목이 긴 성모'(왼쪽) / 엘 그레코 '십자가를 짊어짐'(오른쪽)

변형된 새로운 시도라는 평가를 받기도 했다. 매너리즘 미술로 분류되는 엘 그레코El Greco가 현재 큰 존경을 받고 있는 것으로 봐서 지금은 바로크로 이어지는 하나의 사조로 재평가 받고 있음을 알 수 있다.

'새로운 시작'
르네상스 시대 이후의 미술

르네상스 시대 이후에 등장하는 양식과 사조들의 설명에는 앞서 기술한 화가들이 등장하게 된다. 사실 사조가 인물을 만드는 것이 아니라 인물이 사조를 만들어낸 것이기에 미술 사조에 대한 이해는 개별 화가에 대한 이해로 절반 이상은 끝난 셈이다.

'조롱에서 권위로' 바로크 Baroque

장엄하고 클래식하다는 뜻으로 쓰이는 이 용어에는 '주의 ism'가 아니라 '양식 Style'이라는 말이 붙는다. 하지만 바로크 Baroque 라는 말은 장엄함과는 거리가 먼 '삐뚤어진 진주'라는 뜻의 포르투갈어다. 이 명칭은 좋은 의미에서 붙여진 것이 아니었다. 일종의 빈정거림으로 보는 것이 맞다. 진주처럼 좋은 것이 될 뻔했다가 마지막에 삐뚤어졌다는

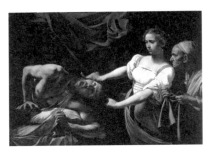

카라바조 '홀로페르네스의 목을 치는 유디트'

것으로 '오버했네'라는 의미 정도가 아닐까.

　미술사에서 바로크의 시작이라는 카라바조의 작품들을 보면 그 특징이 그대로 드러나 있다. 등장인물이 과장되게 묘사되어 동작이나 표정이 흡사 코미디 프로그램의 코미디언처럼 오버액션을 하는 것이다. 화가는 색상이나 붓질, 모티브에서도 과한 의도가 있음을 숨기지 않는다. '홀로페르네스의 목을 치는 유디트'를 비롯해 수없이 목을 치는 장면이나 상처에 아무렇지 않게 손을 집어넣는 장면의 '성 토마스의 의심'과 같은 작품에서는 보는 이에게 의도적으로 충격을 주고자 했음을 짐작할 수 있다.

　역사적으로 바로크 미술은 르네상스 미술에 대한 반동에서 비롯되었다. 그 시기는 17세기에서 18세기 중엽까지로 보는데 16세기에 비롯된 종교개혁과 교황청에서 추진한 반종교개혁의 충돌이 정점에 달했을 때이다. 교황청에서는 신앙심을 자극하기 위한 더욱 강렬한 종교화를 필요로 하게 되었는데 그때 부각된 인물이 카라바조나 젠텔레스키를 필두로 하는 바로크풍의 화가들이다.

　르네상스 말미에 나타난 매너리즘 미술 이후로 여러 가지 시도가

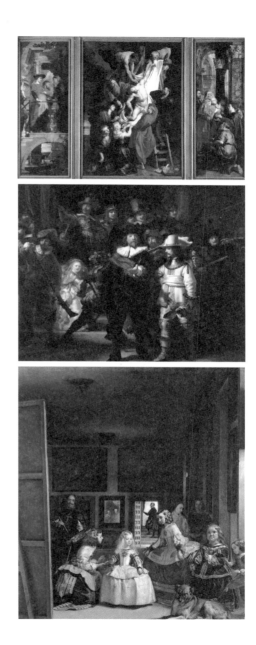

루벤스 '십자가에서 내려지는 예수'(위)
렘브란트 '버닝코크대장의 민병대'(가운데)
벨라스케즈 '시녀들'(Las Meninas)(아래)

나타났는데 바로크 미술도 그중 하나이다. 바로크 미술은 여러 가지 면에서 묘하게 르네상스 미술과 비교된다. 르네상스의 단정하고 절제된 우아함에 비해 바로크는 과장되고 강렬했다. 또 합리적이고 정확한 것과 대비된 변칙성도 바로크의 특징이다. 바로크가 묘한 것은 기술적인 시도는 다양해졌음에도 정신적으로는 인간성의 미술에서 종교 중심의 미술로 반 걸음 이동했다는 것이다. 일종의 퇴보인 셈인데, 이렇게 인성과 신성을 왔다갔다 하는 것은 고대 이후 계속되어왔던 것으로 이후 미술사의 흐름은 자율과 권위를 오가는 형식으로 반복된다.

처음에는 경멸의 의미로 붙었던 바로크라는 이름은 얼마 지나지 않아 '화려함'과 '과감함'으로 그 가치를 인정받게 된다. 바로크는 이탈리아를 비롯해 전 유럽으로 퍼져 나갔고 예술 전 분야에서 바로크 양식이 유행했다. 앞에서도 기술했던 카라바조를 추종하는 화가들인 카라바지스티Caravaggisti들이 생겨났고 그 유명한 루벤스, 렘브란트, 벨라스케즈, 베르니니도 바로크 화가로 분류된다.

미술사에서 '주의-ism'가 아닌 '양식style'이란 말이 붙는 것은 바로크와 뒤에 등장하는 로코코Rococo 밖에 없다. 이것은 르네상스와 사조라 불리는 수많은 '주의'들 사이에서 깊은 성찰 없이 생겨난 과도기적 기술의 단계라고 보기 때문이다. 하지만 현대 미술계에서 이들은 한 시대를 풍미한, 후세에 지대한 영향을 미친 사조로서의 가치를 충분히 인정받고 있다.

'플랑드르 미술의 고장' 네덜란드의 미술 황금시대

17세기 중반 네덜란드는 바로크 회화의 전성시대를 연다. 현대의

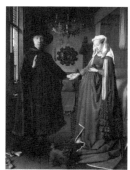

반 에이크 '아르놀피니 부부의 초상'(왼쪽) / 브뤼겔 '이카루스의 추락'(오른쪽)

국경과는 다소 차이가 있으므로 플랑드르라고 하는 편이 더 정확하다. 플랑드르의 바로크는 이탈리아와는 차이를 보인다. 그것은 플랑드르가 교황의 영향권이 아닌 신교의 영향권 아래 있었기 때문이다. 그래서 바로크로 분류되면서도 루벤스, 렘브란트, 베르니니는 종교와는 아무런 관계가 없는 작품들을 주로 남겼다. 물론 루벤스는 전 유럽을 상대로 그림을 대량생산한 작가라 교황의 권위나 반종교개혁 작품도 그렸지만 플랑드르 화가는 대체로 종교화를 그리지 않았다. 이유는 가장 큰 거래처인 교회가 없어졌기 때문이다. 자연스럽게 플랑드르 화가들은 구매자를 찾기 위해 시장으로 그림을 갖고 나가게 되었는데 이것은 네덜란드의 국력 확대와 맞물려 중산층이 미술품을 살 수 있는 계기가 되었다. 국민의 대다수가 집안에 그림 하나쯤은 걸어둘 수 있게 된 이때를 네덜란드에서는 '네덜란드 미술의 황금시대'라고 부른다.

'화려강산' 로코코 Rococo

한마디로 꽃무늬가 요란한 벽지 같은 스타일을 생각하면 된다. 현재도 로코코는 가구에서 흔하게 접할 수 있다. 드라마에서 재벌집의 거실을 장식하는 가구들은 대부분 로코코 양식이다. 미술사에서 로코코는 바로크의 다음, 신고전주의 앞에 있었던 사조이다. 로코코라는 명칭은 조개무늬 장식이란 뜻의 프랑스어 로카이유Rocaille에서 나왔다. 화려함과 조개무늬, 어디서 많이 들어본 것 같지 않은가? 바로 한국의 전통 자개와 닮았다. 로코코는 바로크의 선 굵은 강렬함과는 달리 가볍고 우아한, 그리고 경쾌한 화려함을 특징으로 한다. 바로크에 비해 여성스럽다. 이것은 바로크 양식이 궁전장식에 사용되었던 것에 비해 로코코는 살롱과 같은 사교장의 장식으로, 주로 귀족 부인들의 취향이 반영된 결과이다. 로코코는 프랑스의 절대군주 루이 14세 사후 두드러지기 시작하는데 이런 이유로 로코코의 시작을 루이 14세가 사망한 1715년으로 본다.

루이 14세가 살아 있는 동안에는 프랑스의 귀족은 베르사이유궁을 벗어날 수 없었다. 왕은 귀족들이 자신에게서 시선을 떼는 것을 허락하지 않았기 때문이다. 항상 왕만을 바라보고 숨을 죽이고 있었던 귀족들은 왕이 죽음으로써 바로크의 상징 베르사이유궁을 떠날 수 있었다. 그리고 자신의 저택을 꾸미기 시작했다. 귀족의 입장에서는 그들의 영혼이 지긋지긋한 바로크를 떠나 로코코로 꽃을 피운 것이다. 로코코의 특징을 의태어로 나타내자면 아기자기, 하늘하늘, 알록달록, 꼬불꼬불하며 전체적으로는 '샤방샤방'하다. 로코코의 대표적 화가 와토와 부셰의 그림을 보면 알 수 있다.

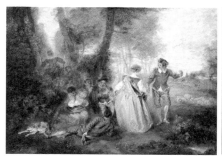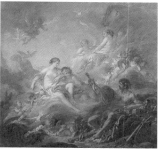

와토 '전원생활의 즐거움'(왼쪽) / 부셰 '불카누스의 대장간'(오른쪽)

로코코를 끝으로 미술사에서는 미술계 전체를 아우르는 유행이나 '양식'은 끝났다고 본다. 로코코 이후로는 개인적인 화풍, 즉 개성이 드러나는 시대가 된다. 뒤이어 나타나는 신고전주의, 낭만주의, 사실주의도 그 시대의 대표적인 사조이기는 했지만 이전 시대와 같이 압도적인 유행이나 전체를 지배하는 화풍이 되지 못한다. 지배적 화풍이 되지 못했으므로 당연히 이들 '주의'는 다른 '주의'와 시기가 겹쳐 있다.

'다시 그리스로 가련다'
신고전주의

NeoClassicism

'다시' 고전주의가 부활한 신新고전주의. 여기에서 고전이란 그리스 시대를 의미한다. '그냥' 고전주의, 즉 '구舊'고전주의는 바로 르네상스이다. 그리스로마의 고전적인 전통을 살리려고 했던 르네상스 미술이 첫 번째 고전주의이고, 르네상스 이후 바로크, 로코코로 흘렀던 사조가 다시 고전으로 옮겨온 것이 신고전주의이다. 물론 중세시대처럼 인간성을 상실하는 지경에 이르렀다가 다시 '그리스 정신'으로 돌아간 것이 아니다. 자율과 권위에서 오락가락하다가 다시 권위로, 또 고전적인 비례와 정확한 구도를 다시 중요하게 여기게 되었다는 정도이다.

사실 중세를 지나 르네상스부터는 인간성의 회복과 더불어 미美에 대한 의식이 확실하게 생겨났기 때문에 그 이후에 새로이 나타나는 미술 사조는 고전주의를 배격하더라도 중세와 같은 맹목적인 경향을

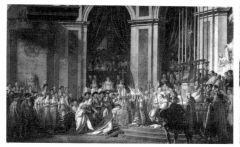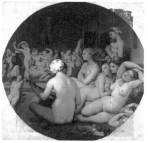

다비드 '나폴레옹의 대관식'(왼쪽) / 앵그르 '터키탕'(오른쪽)

띠지는 않았다. 그래서 신고전주의에서도, 또 그것을 비판하면서 불었던 낭만주의에서도 인간성을 상실한 적은 없었던 것이다. 신고전주의는 시기적으로 18세기 후반에서 19세기 초까지 걸쳐 있다.

대표선수는 다비드와 앵그르. 다비드를 기억하는가? 나폴레옹의 전속화가 다비드. 그렇다면 앵그르는 누구인가? 낭만주의의 대표주자 들라크루아와 갈등을 빚었던 그 앵그르이다. 정확한 비례와 합리성을 특징으로 하는 신고전주의의 작품들은 한눈에 보아도 관청에 걸려 있을 법한 격식과 딱딱함이 느껴진다. 마치 정장을 입어야 할 것처럼. 또한 특정한 스토리와 메시지를 주고 있음도 알 수 있다. 신고전주의는 훗날 등장하는 수많은 사조에서 '공공의 적' 정도로 여겨지는 아카데미즘 미술의 기본이 된다. 반항적 기질이 다분한 예술가들이 공격하기 좋은 '훈장 선생님' 같은 사조이기 때문이다.

물론 이런 신고전주의도 시간이 흐르면서 내용적인 변화를 겪는다. 앵그르의 관능미 넘치는 작품들에서 그런 경향을 알 수 있는데 혹자는 이것을 낭만주의로 가는 징검다리라고 평가하기도 한다. 들라크루

아가 들었으면 펄쩍 뛸 얘기이다. '그 인간하고 낭만주의가 무슨 상관이냐고!'라면서 말이다. 앵그르와 들라크루아에 대한 이야기는 낭만주의 편에서 자세히 다루겠다.

아카데미즘 미술과 살롱전

다섯 살에 왕위에 오른 루이 14세가 열 살이 되던 1648년에 프랑스 왕립미술아카데미가 세워졌다. 이때는 바로크 미술이 대세이던 시절이었다. 그리고 아카데미가 설립되고 20년이 지나 아카데미 미술작품의 전시회가 처음 열렸다. 바로 '살롱전Salon de Paris'이다. 한마디로 학교미술 발표회다. 살롱전이라는 명칭 또한 18세기에 와서 루브르궁의 '살롱카레'라는 방에서 열리면서 붙은 것이다. 살롱Salon이란 저택의 응접실을 의미한다.

살롱전이 왕립미술아카데미의 발표회였던 만큼 초창기 살롱전은 아카데미 회원들만의 작품으로 한정되었다. 그래서 살롱전은 아카데미가 추구하는 회화, 즉 왕립미술아카데미의 교육 방향과 왕실이 원하는 바를 한눈에 알 수 있었다. 그것이 아카데미즘Academism 미술이다.

살롱전의 위력은 대단했다. 살롱전 출품 여부에 따라 화가는 공공연한 등급이 매겨졌고 그들은 경쟁적으로 아카데미 회원이 되고자 했다. 훗날 자격이 완화되어 비회원도 출품이 가능해지지만 살롱전의 영향력은 줄어들지 않았다. 아카데미즘 미술과 신고전주의의 저격수 들라크루아도 일곱 번이나 미끄러진 끝에 아카데미의 회원이 되었고 인상주의의 아버지인 마네마저 그토록 살롱전에 목을 매었던 것, 그리고 인상주의 이래로 많은 사조들이 아카데미즘 미술에 대한 반발로 생겨

난 것을 보아도 아카데미와 살롱전의 위력을 짐작할 수 있다. 아카데미즘 미술은 프랑스뿐만 아니라 유럽 화가들의 의식을 지배하는 목표이자 거대한 벽이었던 것이다.

왕실의 입장에서 미술이 자유분방해지는 것은 분명 탐탁치 않은 일이었다. 루이 16세는 로코코 풍을 퇴폐로 규정하고 고전주의 화풍을 지원하는 정책을 발표하기도 했다. 영웅을 그리고 신앙심과 애국심을 고취하는 신고전주의가 구미에 딱 맞는 사조였던 것이다. 그러나 시간이 흘러 이것은 점점 도전을 받게 된다. 물론 사회의 분위기도 한몫을 하게 되지만 신고전주의에 대한 도전은 곧 아카데미즘 미술에 대한 반발로 표출되었다. 아카데미즘 미술은 기본적으로 전통을 강조했다. 안정된 구도와 신화와 역사적인 주제와 가치관, 원근법을 정확히 지킨 묘사 등이 아카데미즘의 특징이었으나 이것은 고리타분한 학교 미술, 자유로움과 새로운 시도를 허락하지 않는 '꼰대'미술로 공격받았다. 아이러니하게도 아카데미의 위상과 살롱전의 영향력은 높았지만 아카데미즘 미술은 오히려 미술 발전의 장애물로 치부되었다.

새로운 미술 사조의 등장과 인식의 변화로 인한 이념적인 충돌, 혁명으로 인한 국정 운영 주체의 변화로 인해 살롱전 또한 변화를 피할 수 없었다. 그러나 안팎으로 풍파의 세월을 겪는 사이에도 살롱전의 대중적 인기는 식지 않았다. 살롱전은 현재에도 높은 권위를 뽐내며 존재한다. 게다가 살롱전이라는 이름은 예술의 여러 분야에서 최고 수준의 전시회라는 뜻으로 사용되고 있는데 살롱전에 전시되었다는 것이 화가에게는 훈장과도 같은 영예로 소개되곤 한다.

프랑스 미술아카데미는 지금도 존재하지만 이것은 루이 14세가 세

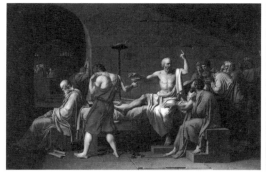

아카데미즘 미술의 전형. 다비드 '소크라테스의 죽음'(왼쪽) / 부그로 '비너스의 탄생'(오른쪽)

왔던 것과는 다르다. 17세기 중엽에 설립된 왕립미술학교는 혁명기에 폐쇄되었고 이때 아카데미 회원의 특권은 잠시 흔들렸다. 그러나 얼마 지나지 않아 1816년에 프랑스 학사원Institut de France의 5개 아카데미 중 하나로 설치되면서 그 권한도 거의 복권되었다. 여러 차례 언급했던 들라크루아가 겨우 아카데미 회원이 되었던 사건도 아카데미가 다시 세워진 지 40년이 지나서인 것을 보면 여전히 그 지위가 상당했음을 알 수 있다. 그런 유럽 미술이 전 세계로 퍼져 나가면서 프랑스 아카데미의 영향력은 일본을 통해 우리나라까지 미치게 된다. 입학시험으로 고대 로마인의 석상을 그리는 것도 바로 프랑스 아카데미즘 미술의 영향이다.

신고전주의의 꼬리를 아프게 물었던 낭만주의

낭만주의Romanticism는 감성感性을 중요시한다. 감성과 함께 상상, 함축이 두드러지는 미술 사조이다. 아마 감성과 상상까지는 동의하는 사람도 '함축'에 대해서는 갸우뚱할지 모르겠다. 그러나 이것은 극히 당연한 것이다. 낭만주의 화가들은 자신의 그림에 여러 가지를 담았기 때문이다. 신고전주의가 어떠한 사건에 대한 사실적인 묘사를 했다면 낭만주의는 화가의 상상과 함께 사회에 대한 메시지를 담기도 했던 것이다. 낭만주의는 신고전주의에 대해 저항과 계승의 양면적인 성격을 띠었다. 꼬리를 물되 아프게 물었던 것이다. 대표적으로 제리코의 '메두사호의 뗏목'이나 들라크루아의 '민중을 이끄는 자유의 여신', 그리고 고야의 몇몇 작품들을 보면 의미가 명확해진다.

낭만주의는 시기적으로도 신고전주의와 많이 겹친다. 그러나 낭만

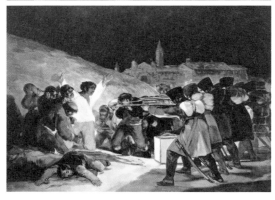

제리코 '메두사호의 뗏목'(위)
들라크루아 '민중을 이끄는 자유의 여신'(가운데)
고야 '1808년 5월 3일 마드리드'(아래)

주의는 신고전주의에서 지향하는 정형적이고 사실적인 표현에는 관심이 없었다. 어쩔 수 없이 두 사조는 격변기에 공존하며 발전했다. 확연한 차이를 보이는 고전주의와 낭만주의. 낭만주의는 고전주의의 딱딱함에서 물리적, 정신적 자유를 표현한 사조라고 할 수 있다. 완벽한 조화, 잘 지켜지는 규범과 같은 안정성, 뚜렷한 목적성을 추구한 고전주의에 비해 낭만주의는 개인의 상상과 주관적인 감정을 자유롭게 표현했다. 탈이성脫理性. 쉽게 표현하면 신고전주의는 피사체의 겉모습을, 낭만주의는 피사체의 내면을 보여준다. 더불어 낭만주의는 그린 사람의 성향을 감추지도 않는다. 이것도 같은 대상을 그린 그림을 보면 단번에 그 차이를 이해할 것이다(앵그르의 '파가니니'와 들라크루아의 '파가니니'를 비교해보시라).

신고전주의의 '마지막 황제'는 앵그르이다. 그 대척점에 서 있었던 낭만주의의 거목은 들라크루아. 이 둘은 격렬한 논쟁을 펼쳤다. 알려진 바로는 들라크루아는 거장으로 인정받는 앵그르의 그림을 탐탁치 않게 평가했고 앵그르는 '들라크루아는 인간의 탈을 쓴 악마다'라며 감정을 감추지 않았다. 아마도 선제공격은 들라크루아가 했을 것이다. 왜냐면 그가 도전자이니까. 미술 사조의 흐름 중에서 신고전주의에서 낭만주의로 옮겨가는 과정처럼 시끄러웠던 적은 없었을 것이다. 앵그르보다 스무 살 정도 어렸던 들라크루아는 앵그르보다 일찍 죽는다. 다소 전투적인 삶에 스트레스가 컸던 탓일까.

낭만주의의 엉덩이를 걷어찬
사실주의

　'천사를 보여 달라. 그럼 그려주겠다.' 사실주의를 대표하는 화가 쿠르베가 한 말이다. 글자 그대로 사실주의는 이상이 아닌 현실을 그리는 것이다. 로코코 시대 이후로 신고전주의 낭만주의, 그리고 사실주의는 따로따로 존재하지 않고 상당 기간 공존했다. 발라드와 댄스와 힙합과 트로트가 공존하듯 한쪽에서는 신고전주의로, 또 한구석에서는 낭만주의로 그리는 사람들이 있었다. 마찬가지로 쿠르베는 신고전주의와 낭만주의의 열띤 논쟁을 보면서 성장했고 이미 제도권 미술이 되어버린 두 사조에 대항해 리얼리즘Realism이라는 단어를 쓰면서 사실주의의 시대를 열었다. 그의 대표작이자 사실주의의 대표작은 '오르낭의 매장A burial at Ornans'이다. 이 작품의 첫 느낌은 '칙칙하다'는 것이다. 그래서 그랬는지 이 작품이 발표되었을 때 쿠르베는 엄청난 비

쿠르베 '오르낭의 매장'

난에 시달렸다. '그린 이유가 무엇인가', '말하고자 하는 게 무엇인가', '캔버스가 아깝다'는 등의 혹평을 받았다.

당시의 인식으로는 그림이란 이유가 있어야 했다. 성서의 내용이나 역사적 순간을 조명하거나 또는 신앙, 교훈이나 의미를 부여해야 하는데 쿠르베의 그림에는 아무것도 없었던 것이다. 주인공도 없고, 매장埋葬이라는 제목이 말하는 '묻는' 행위를 부각시키지도 않았다. 거무튀튀한 옷을 입은 그림 속 평민들의 표정은 지겨운 듯 시큰둥하다. 사돈의 팔촌아저씨의 장례식에 참석한 듯하다. 고전주의자 앵그르가 보고 기가 막혀했던 것은 당연한 일이다.

사실주의 화가들은 작품활동의 원천은 자신의 삶과 경험에서 나와야 한다고 생각했다. 모든 시대에 새롭게 등장했던 화풍들은 대부분 '사실성'을 강조하면서 나타났다. 고대에는 그리스 미술이, 중세 미술에 대해서는 르네상스 미술이, 바로크나 로코코에 비해서는 신고전주의가 '이게 더 사실적이지 않은가' 하면서 태동했다. 각각은 기술적 측

쿠르베 '봉주르 쿠르베'(왼쪽) / 도미에 '삼등열차'(오른쪽)

면에서의 사실성, 인간적인 관점에서의 사실성, 표현방법에서의 사실성을 강조했다. 그래서 사실주의라고 하는 말은 모든 미술 사조에서 조금씩 존재하던 잠재된 유전자였던 것이다.

그러나 현대에서 정의하는 사실주의Realism는 1855년부터 시작된다. 1855년은 파리에서 만국박람회가 개최된 해였다. 사실주의는 당시의 주류 미술의 상징인 '살롱전'에 입성하지 못한 쿠르베가 1855년 개인 전시회를 열면서 사용한 말이다. 미술사에 있어서 중세를 마감시킨 것이 르네상스라면 르네상스부터 시작된 또 다른 미술의 시대를 끝낸 것이 사실주의이다. 미술사에서는 이 시점부터 모더니즘Modernism 미술이 시작되었다고 하는데 사실주의는 모더니즘 미술의 시작이다. 또한 사실주의는 민중성의 특징을 가짐으로써 공산주의 미술이라는 이념논쟁에 휘말리기도 했다. 역사적으로 미술이 정치적으로 이용된 예는 숱하게 있으나 이 경우는 좀 더 심도 있게 다루어야 할 주제이다.

이 시기 밀레를 비롯해 사실적인 풍경화를 그렸던 화가들도 사실주의의 영향을 받았다. 이들의 풍경화를 자연주의라고 불렀는데 자연

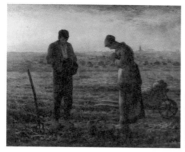

밀레 '만종'(왼쪽) / 카미유 코로 '모르트 퐁텐의 추억'(오른쪽)

주의는 사실주의의 한 부분이다. 자연주의 화가들 중 일부가 바르비
종 숲에서 풍경화를 그리며 살았다. 이들은 후에 바르비종파École de
Barbizon라고 불렸는데 바르비종파는 사실주의 풍경화의 대표적인 집
단이 되었다.

바르비종파派는 바르비종Barbizon이라는 숲속에서 그림을 그린 화
가들이다. 한마디로 자연에 폭 파묻혀서 작품 활동을 한 것이다. 그 대
표주자가 사실주의로도 분류되는 밀레이다. 분명 시작과 주된 경향은
사실주의임을 쉽게 알 수 있다. 그러나 자연과 합일의 경지에 이른 작
품들을 보면 인상주의로 보아도 무방할 작품들이 많다. 분명 인상주의
에 영향을 주었던 것이다. 바르비종파는 일곱 명의 화가가 유명하다.
밀레, 카미유 코로, 루소, 뒤프레 등을 가리켜 바르비종의 일곱 개의
별이라고 부른다.

알레고리화

문학에서 풍자나 은유와 같이 말하고자 하는 바를 다른 것에 빗대어 표현하는 방식을 알레고리Allegory라고 한다. 미술에서 알레고리화는 '무언가를 말하고자 하는' 즉 '이야기가 되는' 그림을 뜻한다. 보통 신화나 전설 등을 차용하여 현실을 묘사하는데 이를 '알레고리화'라고 한다. 역사적으로는 알레고리화 아닌 그림을 찾기가 더 힘들 정도로 그 숫자는 차고 넘친다.

다비드 '테르모필레의 레오니다스'(왼쪽) / 보티첼리 '비너스의 탄생'(오른쪽)

가장 성공한 사실주의의 후손
인상주의

20세기 이후의 회화에 가장 큰 영향을 미친 사조는 인상주의이다. 지금 현대인들이 보는 그림의 대부분은 인상주의의 영향을 받았다고 해도 틀린 말이 아니다. 그만큼 인상주의의 영향은 깊고 광범위했다. 대중적으로 알려진 것은 물론이고 작가들에게도 미친 파장은 커서 후에 나타나는 많은 사조들이 인상주의에서 파생되었다. 그래서 비추상화 중에서 분류하기 힘든 작품은 웬만하면 인상주의에 넣으면 무리가 없다.

인상주의Impressionism는 어떤 의미에서 사실주의라고 볼 수 있다. 사실주의Realism의 '사실'은 현실現實을 의미한다. 현실이라는 것은 그 시대 사람들의 실제 삶. 이전의 그림에서 보이는 무언가와는 다른 각박하고 힘겨운 진짜 삶을 표현하는 것이다. 현실에서 존재하지 않는

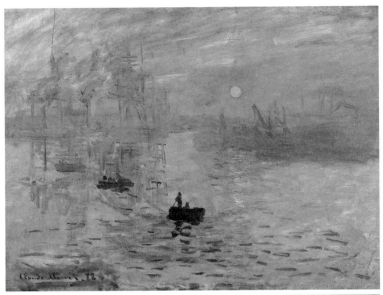

모네 '인상 해돋이'(위)
모네 '생라자르 역'(아래)

상상물이 아닌 눈앞의 현실을 표현한 것이 사실주의이다. 그래서 사실주의 작품을 보고 있노라면 '그래, 이것이 진짜 삶이지'라는 생각이 든다.

반면 인상주의는 생물학적인 눈에 보이는 자연현상을 그대로 옮기는 것이다. 또 다른 말로 하자면 광학적 사실주의를 말한다. 예를 들면 빨간색 장미가 있는데 그 장미가 아침햇살을 받았을 때와 석양에 비추어졌을 때 선명한 빨간색이 아니라 다르게 보이는 것을 포착하는 식이다. 즉 자연 조명이 달라졌을 때를 시시각각으로 표현하는 것이다. 그래서 사실주의는 철학적 현실주의, 인상주의는 광학적 현실주의라고 말할 수 있다. 또한 사실주의가 직접 경험한 것이 아니면 그리지 않았던 것처럼 인상주의는 소재素材, 대상이 앞에 있지 않으면 그리지 않았다. 인상주의 화가들은 실내가 아닌 실외에서, 폐쇄된 아틀리에의 조명이 아닌 자연광 아래에서 작업을 하게 되었다. 그래서 그들을 외광파外光派, Pleinairisme라고도 불렀다.

인상주의의 대표 화가로는 마네, 모네, 피사로, 르누아르, 드가, 고흐, 고갱, 세잔 등이 있다. 이들 인상주의 작품은 너무나 유명해 대중에 대한 노출 빈도가 매우 높다. 게다가 수백 억 원에 거래되었다는 기사가 심심찮게 보도되기도 한다. 그러나 이들도 등장할 무렵에는 혹평에 시달렸다. 사실주의가 등장했을 때 받았던 혹평에다가 '성의 없음'이 더해진 꼴이었다. '인상'이라는 말은 바로크나 매너리즘처럼 빈정거림에서 나온 말이다. 이 말을 생기게 한 작품인 모네의 '인상, 해돋이'를 보면 정말 뭔가 대충 그려진 듯한 느낌을 받기도 한다. 과거에는 존재하지 않았던 새로움이 당시 사람들에겐 당혹스러움과 혼란으로

마네 '베니스 대운하'(The grand canal Venice)

받아들여졌던 모양이다.

마네는 '인상주의의 아버지'와 같은 별칭이 붙었고 모네는 인상파의 창시자 중 한 사람이라고 불린다. 인상주의의 아버지는 뭐고 인상파의 창시자는 무엇인가. 이것을 이해하기 위해서는 약간의 뒷이야기를 알아야 한다. 마네는 가정 형편이 좋은 화가였다. 그래서 그는 가난했던 모네를 물심양면으로 지원했고 자신의 화풍을 지지해 모여 들었던 화가들을 재정적으로 돕기도 했다. 그러나 마네는 자신의 주위로 모인 화가들의(후에 인상파로 불리는) 화풍을 공개적으로 지지하지 않았다. 그는 아카데미즘 미술의 인정을 받기 원했고 살롱전에 목을 맸다. 그래서 마네는 인상파 화가들의 전시회에 참가하지 않았는데 자신이 처음 만든 화풍에 자신은 빠져 버리는 이상한 상황이 연출된 것이다.

훗날 인상주의Impressionism란 말이 모네에 의해 생기고 인상파라는 일단의 무리들이 등장하고 나니 마네의 위치가 묘한 상황이 되었다. 그러나 의지와 상관없이 인상주의의 모티브를 제공했기 때문에 마네는 얼떨결에 그들의 선구자이자 아버지가 되어버린 것이다. 이성계가 왕이 되니 일개 벼슬아치였던 성계의 아버지 자춘子春이 왕으로 추대되는 형국이라고나 할까. 어쨌든 인상파와 마네와의 관계는 이러했

다. 그렇다고 마네가 미술사에서 별 볼일이 없는 인물은 결코 아니다. 마네는 그 자체로도 존경받는 위대한 화가였다. '빛은 곧 색'이라는 말로 정의되는 인상주의는 현대미술에 지대한 영향을 미친다. 그리고 인상주의 이후 등장하는 변화된 인상주의와는 별개로 순수한 인상주의도 변형되지 않은 채 이어져 내려와 지금도 많은 화가들이 추종하고 있다.

인상주의는 또 다른 결정적인 사조인 후기인상주의를 태동시킨다. 사실 후기인상주의를 인상주의와는 전혀 다른 화풍으로 보는 시각도 있어 명칭을 문제 삼기도 했으나 결국은 후기인상주의로 굳어졌다. 대표는 세잔과 고흐, 고갱, 그리고 쇠라. 너무나도 유명한 이들의 작품을 보면 마네, 모네, 르누아르의 작품들과는 어떻게 다른지 금세 알게 된다. 순간적인 풍경을 포착하면서도 자신의 개성이 확실하게 드러난다. 게다가 후기인상주의라고 묶었지만 이 화가들은 서로 다른 개성들을 갖고 있었다. 세잔과 고흐와 고갱과 쇠라 등은 각각 하나의 사조라고 해도 될 만큼 다르다. 그러나 결과적으로 현재 미술사에서는 이들을 묶어 후기인상주의로 이름을 붙여놓았다. 그나마 다행이라면 후기인상주의 화가들의 작품은 구별하기가 매우 쉽다는 것이다.

18세기 이후 예술의 중심은 파리였다. 프랑스 미술은 곧 유럽의 미술이었고 또 세계미술의 중심이었다. 이 시기 프랑스 미술은 짧은 시간 동안 연달아 세 번의 쇼크를 받는다. 처음은 낭만주의의 들라크루아에 의해, 두 번째는 사실주의의 쿠르베, 세 번째는 인상주의의 마네다. 현대미술이라고 불리는 수많은 새로운 사조와 시도들은 모두 이 세 번의 쇼크에서 파생된 것이라고 해도 과언이 아니다.

고흐 '별이 빛나는 밤'(위 왼쪽)
고갱 '언제 결혼하니?'(위 오른쪽)
쇠라 '그랑드 자트섬의 일요일 오후'(아래 왼쪽)
세잔 '생 빅투아르산'(1902년)(아래 오른쪽)

빈분리파, 다리파, 청기사파

폭력조직 명칭 같지만 화가들의 모임이다. 미술사를 공부하다 보면 20세기 초입에서 만날 수 있는 재미있는 이름의 파派이다. 사실 이들을 아는 것은 전문지식에 속한다고 생각하지만 미술을 조금이라도 아는 사람들에겐 널리 알려진 유파로서 알고 보면 꽤 자주 접하게 된다.

비슷한 시기에 만들어졌던 이들 세 파는 후에 우후죽순으로 등장할 현대미술 사조의 선구자적 역할을 한다. 물론 이 시기에 파리에만 '-주의', '-파'를 표방한 화가들은 수도 없이 많았지만 가장 빈번하게 나타나는 이 세 파만 간단하게 짚고자 한다. 미술사에는 '-분리파'라는 명칭이 등장한다. 이것은 이름 그대로 기존의 영향력에서 벗어나 새로운 시도를 하고자 했던 화가들의 모임을 말한다. 빈분리파도 빈의 전시공간을 장악한 '빈 미술가연맹'에서 분리되어 따로 모임을 만들었다. 명칭은 '오스트리아 미술가연합'. 그러나 아무도 그렇게 부르지 않고 빈분리파로 부른다. 이 모임이 후세에 이름을 남긴 이유는 나중에 회원들이 큰 명성을 누렸기 때문이다. 초대 회장이 바로 클림트이다. 그림에 금칠하는 화가, 클림트!

그리고 대단히 원초적인 조직명을 가진 다리파(브뤼케)는 진짜 다리 Brücke를 말한다. 새로운 미술 사조로 넘어가는 다리 역할을 하겠다는 의미이다. 다리파는 독일 화가들의 모임이었다. 성격은 독일판 야수파 정도로 보면 될 것도 같은데 그림체가 요즘 웹툰 만화 같은 느낌이 난다. 한국에는 다소 생소한 키르히너, 헤켈 등이 회원이었는데 설립 당시 이들은 학생이었다. 그래서인지 다리파는 얼마 지나지 않아 해체된다. 그러나 이들은 자신들도 알지 못하는 자취를 남기게 되는데, 20세

빈분리파 클림트 '키스'(왼쪽) / 다리파 헤켈 '탁자에 있는 두 남자'(가운데) / 청기사파 칸딘스키
'말을 탄 연인'(오른쪽)

기 표현주의의 선구자로 인정받는다. 진짜 '다리'가 된 것이다. 청기사
파의 청기사도 이름 그대로 푸른색 기사騎士를 뜻한다. 물론 기존 체제
에 돌진이라도 하겠다는 것은 아니다. 청기사파는 유명한 바실리 칸딘
스키와 프란츠 마르크가 만들었다. 동물을 좋아해 유난히 동물 그림이
많은 마르크와 말 탄 기사를 자주 그렸던 칸딘스키가 둘의 공통분모
인 말이라는 동물을 모티브로 만든 이름이다.

입체주의, 초현실주의 그리고 표현주의

　인상주의 이후로 미술의 사조는 정신없이 복잡해진다. 그만큼 개성이 강해지고, 또 그런 개성을 드러내는 데 자유로운 분위기가 된 것이다. 20세기에 들어서 프랑스에서만도 온갖 '주의'들이 난립하게 된다. 그럴듯한 '-ism'을 내세운 잡지만도 수백 종이었다. 그중에서 살아남아 현재에 이르게 된 것은 몇 개 되지 않는다. 야수주의Fauvism, 입체주의Cubism, 다다이즘Dadaism, 초현실주의Surrealism, 미래주의Futurism 정도만 알아도 현대미술을 이해하는 데는 어려움이 없을 것이다. 야수주의는 사람들이 가장 쉽게 이해하고 외우고 있는 미술 사조일 것이다. 마티스가 대표주자인 야수파野獸派는 이름 그대로 인물을 전통적인 색이 아닌 붉고 푸르게 마치 야수처럼 '울긋불긋' 그려냈다.

　입체주의는 20세기에 가장 성공한 화가 피카소의 그림을 떠올리면

세잔 '정물'1 / 세잔 '정물'2 / 세잔 '정물'3

된다. 사물을 마치 큐빅처럼 입체적으로 그렸다는 뜻인데 시초는 자연을 몇 개의 기본적인 형태로 단순화한 폴 세잔이다.

세잔은 개성덩어리들인 후기인상주의에 속하면서 거기서도 또 발전해 입체주의에 영향을 미친 별종 중의 별종이다. 원근법과 명암에 대한 상식을 모두 무시하는 입체주의는 처음 접할 때는 기괴하기까지 하다. 피카소의 작품처럼 여러 각도에서 보이는 것을 한 면에 묘사하는 것도 입체주의의 한 특징이다. 이것을 가리켜 삼차원의 입체감을 이차원적으로 표현했다고 한다. 처음으로 입체Cubic라는 말을 쓴 사람이 야수파의 마티스인데 야수파의 거장으로서 새로운 사조의 탄생을 본능적으로 알았던 것일까. 훗날 입체주의는 현대 회화는 물론 디자인까지 지대한 영향을 미치게 된다.

다다이즘과 초현실주의는 매우 연관성이 높다. 초현실주의는 현실을 초월한, 비현실을 표현한 것이다. 다시 말해 이성으로는 설명과 이해가 불가능하고 상상과 공상, 환상의 세계를 표현했다. 그 누구의 설명에도 굴하지 말고 당신이 보기에 현실성이 전혀 없는 세계를 표현했다면 일단 초현실주의에 해당된다. 이견이 있다하더라도 초현실주의의 끄트머리에 발가락이라도 담근 작품이니 자신 있게 초현실주

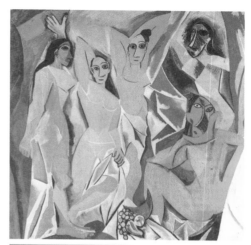

피카소 '아비뇽의 처녀들'(1907)(위)
달리 '기억의 지속'(가운데)
르네 마그리트 '길 잃은 기수'(아래)

다다이즘의 대표작들
에른스트 '셀레베스'(위)
만 레이 '선물'(가운데)
뒤샹 '샘'(아래)

의 영향을 받았다고 말하면 된다. 화가가 아니면서 초현실주의와 가장 밀접한 관계가 있는 사람은 바로 심리학자 지그문트 프로이트이다. 초현실주의의 당숙뻘쯤 되는 다다이즘은 '세상 별거 없다', '아이고 의미 없다'라는 일종의 허무주의라고 볼 수 있는 예술사조이다.

무의미한 것에서 의미를 찾는다고 하면 조금 더 알기 쉬울지도 모르겠다. 다다Dada라는 이름 자체는 '흔들목마'라는 뜻이다. 모든 것을 부정하고 허무하게 받아들이려는 자세가 보인다. 그런 것을 알고 보면 작품도 보인다. 잡동사니를 모아놓는다거나 변기를 뒤집어 놓고 예술이라고 주장하는 애매함도 다다이즘의 범주에 넣을 수 있고 종이를 찢어 붙이는 콜라주는 가장 유명한 다다이즘의 표현방식이다. 이런 허무한 의식이 초현실주의에 영향을 주었다면 백분 이해되는 일이다.

마지막으로 표현주의와 모더니즘에 대해서 논해보자. 미술사에서 이 두 가지보다 무책임한 용어가 있을까. 회화가 생겨난 이후로 모든 작품이 표현이 아닌 것이 없는데 표현주의라니! 무슨 맥락으로 받아들여야 할까? 그리스시대 이후로 복잡한 사조들을 힘들게 쫓아왔건만 표현주의에 와서는 갑자기 길을 잃어버린 듯한 느낌이다.

표현주의라는 말은 고대 그리스부터 르네상스 시대에도 종종 사용되었다. 이런 단어들이 다시 재생되는 것은 책상 앞에 앉아 말 만들어내기 좋아하는 탁상공론자들의 작품이 아닐까. 하지만 이 용어들도 학문적 흥행에 성공한지라 억지로라도 설명해보자면 이러하다. 표현방법에 있어 르네상스 시대 이후로 이어져온 전통을 무시하고 '주관적인 표현방법을 쓴다는 것'이다. 정형적이지 않고 왜곡된 방식이라 할지라도 자신의 내면과 감정을 어떻게든 표현해낸다는, 한마디로 자기 마음

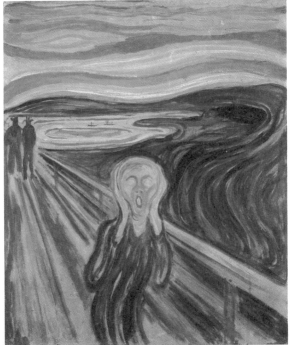

표현주의 작품
산텔리아 '미래도시'(위)
뭉크 '절규'(아래)

대로 표현해보겠다는 것이다. 설명을 듣고 보면 추상주의나 초현실주의, 입체주의와 크게 다를 바도 없다. 어떤 화가가 과연 자신의 주관적인 표현방식을 쓰지 않겠는가! 표현주의로 분류된다는 화가들을 봐도 이미 후기인상주의나 초현실주의, 추상주의, 심지어는 낭만주의에 해당하는 화가들을 다시 분류한 경우가 많다.

아무리 구분이 모호한 것이 20세기 이후의 미술 사조라지만 '표현주의'라는 사조는 혼란만 가중시킬 뿐이다. 물론 표현주의만을 콕 찍어 탓하자는 것은 아니다. 무분별한 이름붙이기는 지양되어야 할 것이다. 어찌되었건 표현주의는 20세기 초에 독일에서 일어났던 문화운동으로 앞서 기술한 '다리파'가 선구적 가교 역할을 했다.

막연한 명칭으로 일반인들을 혼란하게 만드는 대표적인 개념인 모더니즘은 근대Modern에 일어난 모든 예술적 경향을 의미한다. 전근대적인 사고에서 벗어나 합리주의를 지향하고 미래를 지향하는 예술정신이라고 보면 될 것이다. 간혹 모더니즘에 과도하고 자질구레한 의미를 부여하려는 사람들이 있으나 크게 의미를 둘 필요는 없다.

다양성과 혼돈 사이 어디쯤,
현대미술

현대미술이라고 통칭되는 20세기 미술의 경향을 한마디로 표현하기란 매우 어려운 일이다. 가령 초현실주의와 추상주의의 경계는 매우 모호하다. 굳이 차이를 나누자면 초현실주의는 현실적으로 존재가 불가능한 무의식의 세계를 표현한 것이고 추상주의는 현실의 모습이나 상상의 세계를 내면의 시각으로 표현한 것이다. 예를 들어 산을 표현하는데 정삼각형의 반복이 이어진다면 그것은 추상적인 표현이 되고 산이 젤리처럼 흘러서 사람의 혓바닥에라도 들러붙어 있다면 초현실주의가 되는 것이다. 입체주의나 추상주의, 초현실주의, 표현주의 등 현대의 여러 사조들을 '이것이다'라고 규정하는 것은 불가능하다. 모든 것이 서로 영향을 주고받으며 비슷하기도 하고 또 각각의 개성을 가진 다른 것이기도 하기 때문이다.

원시미술에서부터 현대미술까지 미술 사조는 정형과 자유로움을 왔다갔다 했다. 가두려고 하면 뛰쳐나가려고 하고 자유로우면 스스로 가두려고 하는 과정이 반복된 것이다. 현대로 올수록 사조는 복잡다난 複雜多難해지지만 작가 개개인의 구별은 다소 쉬워진다. 각자의 개성이 뚜렷해지기 때문이다. 마치 디즈니의 그림체와 미야자키 하야오의 그림체가 다른 것처럼 말이다. 현재 우리가 감상할 수 있는 작품의 대부분이 르네상스 시대 이후의 것이기 때문에 우리는 비교적 작가의 개성을 구분할 수 있다. 반 에이크가 현대적 의미의 유화를 그리기 이전에 만들어졌던 작품은 벽화와 조각을 제외하고는 대부분 온전히 전해질 수 없다는 것을 다행이라고 해야 할까.

미술품을 소유한다는 것

지금까지 미술을 감상하는 방법에 대해 늘어놓은 장황한 설명을 간략하게 정리하면 다음과 같다.

1. 먼저 꿈을 꾸듯 그림에 빠져들어라

미술사적 이해와 지식으로만 접근하면 작품 감상은 즐거움이 아닌 스트레스가 될 가능성이 높다. 자신이 아는 작품이든 처음 보는 작품이든 모든 미술작품은 있는 그대로에 젖어들어야 한다. 마치 꿈을 꾸듯 그 속에 빠져서 느끼는 것이 먼저이다. 색상과 명도, 구도, 질감과 같은 감각에 충실해야 한다. 그 다음에 그 속에 등

샤갈 '나와 마을'

장하는 물건이나 인물 등 피사체에 대해 적극적으로 관찰하며 그들이 무엇을 표현하고자 하는지 관심을 가져라. 그것으로부터 유추할 수 있는 모든 알레고리를 유추하며 상상하라. 그러고 난 뒤에 꿈에서 나와 이성적으로 접근하는 것이 좋다. 이때부터 평소 쌓은 배경지식이 더욱 풍요로운 감상을 도와줄 것이다.

2. 당신은 이미 많은 것을 알고 있다

이미 많은 것을 알고 있고 많은 것을 보았다는 것을 명심하라. 당신이 미술에 대해 익히는 것이 대부분은 이미 알고 있거나 보고 들었던 것일 확률이 높다. 다른 나라 사람은 몰라도 적어도 우리나라 사람들은 초중고 시절의 주입식 교육에서부터 TV, 잡지, 신문, 달력, 포장지,

몬드리안 '빨강 파랑 노랑의 구성'

온갖 광고 등을 통해 수없이 많은 미술작품을 접해왔다. 그리고 가끔씩 뉴스를 통해 예술가의 이름을 듣곤 한다. 그 상식들을 잘 정리해도 미술사에 대한 당신의 지식은 이미 낮은 수준이 아니다. 물론 이 책은 당신이 알고 있는 것들을 정리한 것이며 좀 더 자세한 설명을 덧붙였을 뿐이다.

3. 거칠게나마 역사를 이해하라

역사는 옛날이야기이며 그 중심에 사람이 있다. 앞서 개략적으로 아는 예술가들의 일생을 모으면 그것이 바로 예술의 역사가 된다. 개개

인의 인생이 미술사의 한 부분
이라면 이들을 모아놓은 것은
미술사 전체의 흐름이 된다. 사
람은 시간과 공간의 변화 속에
서 살아가고 예술 역시 그 속에
서 만들어지기 때문에 예술작
품을 온전하게 이해하기 위해

다비드 '테르모필레의 레오니다스'

서는 흐름, 즉 역사를 알면 큰 도움을 받을 수 있다.

4. 작품과 대화를 나눠라

작품과 대화한다는 것은 무
엇일까? 그림은 시각적 기호들
의 총합인데, 그림 속 기호들은
따로 또 같이 여러 가지 의미와
느낌들을 만들어낸다. 우리는
그것을 발견하고 조합하고 추론
한다. 그래서 그림은 단순한 시

마네 '풀밭 위의 점심식사'

각적 기호들의 총합이 아니라 그 이상의 의미가 있다. 그것을 찾아내
는 것은 보는 이의 몫이다. 그림 안에는 화가가 살았던 시대, 화가 자
신의 삶과 주변 인물, 화가에게 그림을 의뢰한 사람들, 역사와 종교와
신화, 문학이 숨을 쉰다. 그림과 대화를 시도하면 당신이 궁금해 하는
것에 대해 어느 순간 작품은 대답하기 시작할 것이다.

알랭 드 보통Alain de Botton은 예술은 자아의 균형을 회복시켜주는

기능이 있다고 했다. 동서고금의 예로 보았을 때 먹고사는 문제가 해결되고 나면 자연스럽게 눈을 돌리는 것이 예술이다(물론 먹고살기 힘들 때도 갈구하는 것이 예술이기도 하다). 물질적인 풍요로움이 결코 해결해줄 수 없는 빈 공간, 그 공간을 채우는 힘이 예술에는 존재한다. 일상에 매몰되었던 자신을 쉬게 하는 것. 나를 돌아보게 하고 내가 잃어버렸던 뭔가를 되찾아주는 것. 알랭 드 보통이 주장한 예술작품의 힘이다.

크기나 무게로 비교했을 때 미술작품은 인간이 만들어낸 그 어떤 물건이나 보석보다 비싸다. 고가의 작품을 소유한다는 것은 물론 상위 몇 퍼센트 사람들의 이야기이다. 누구나 미술작품을 소유할 수 있는 시대가 되었다고는 하지만 현실은 그렇지 않다. 미술사상 걸작으로 알려진 작품의 대부분은 국가나 일부 부유층만의 전유물이다.

하지만 예술작품이란 물질적으로 소유했다고 해서 그것을 온전히 가졌다고 할 수 없다. 왜냐하면 예술작품의 진정한 소유는 그것을 제대로 감상하고 즐기는 사람에 의해 이루어지기 때문이다. 아무리 훌륭한 책을 가지고 있다 해도 그것을 읽지 않으면 그 책은 나의 '피와 살'이 되지 않는다. 세상에는 읽은 책과 읽지 않은 책만 있을 뿐이다. 그림도 마찬가지가 아닐까? 미술품은 법적인 소유와는 상관없이 제대로 보고 느끼고 즐기는 사람이 진정한 소유자가 아닐까? 가지지 않았음에도 자신을 부유하게 만들어주는 것, 그것이 바로 예술의 위대한 힘이다. 미술관에 들러 수많은 작품들을 만나고 그 중에 마음에 드는 것을 마음속으로 가져보는 즐거움을 만끽해보길 바란다.

베르메르 '편지를 읽는 여인'